D0263920

Tout pour être heureuse

Guy Saint-Jean Éditeur
3440, boul. Industriel
Laval (Québec) Canada H7L 4R9
450 663-1777
info@saint-jeanediteur.com
www.saint-jeanediteur.com

• • • • • • • • • • • •

Données de catalogage avant publication disponibles à Bibliothèque et Archives nationales du Québec et à Bibliothèque et Archives Canada.

• • • • • • • • • • • •

Nous reconnaissons l'aide financière du gouvernement du Canada par l'entremise du Fonds du livre du Canada (FLC) ainsi que celle de la SODEC pour nos activités d'édition.

Canadä ▮✦▮ Patrimoine Canadian SODEC
 canadien Heritage Québec ▪▪

Publié originalement par les Éditions des Arènes sous le titre *La peine d'être vécue*.
© Éditions des Arènes, Paris, 2015. Tous droits réservés pour tous pays.
© Guy Saint-Jean Éditeur inc., 2015, pour l'édition en langue française publiée en Amérique du Nord.

Adaptation : Élise Bergeron
Correction : Audrey Faille
Conception graphique : Olivier Lasser

Dépôt légal — Bibliothèque et Archives nationales du Québec, Bibliothèque et Archives Canada, 2015
ISBN : 978-2-89758-002-5
ISBN ePub : 978-2-89758-003-2
ISBN PDF : 978-2-89758-004-9

Tous droits de traduction et d'adaptation réservés. Toute reproduction d'un extrait de ce livre, par quelque procédé que ce soit, est strictement interdite sans l'autorisation écrite de l'éditeur.

Imprimé au Canada
1re impression, avril 2015

 Guy Saint-Jean Éditeur est membre de
l'Association nationale des éditeurs de livres (ANEL).

PRISCILLE DEBORAH
AVEC JULIA PAVLOWITCH-BECK

Tout pour être heureuse

Guy Saint-Jean
ÉDITEUR

À mes filles.
À mon frère.

« J'avais souri. Rien d'autre. Mais la clarté fut en moi, et dans les profondeurs de mon silence. »

Frida Kahlo

Table des matières

LA SIRÈNE NOIRE

CE MATIN-LÀ, lorsque le réveil sonne, j'ai les yeux grands ouverts.

Toute la nuit, j'ai regardé les dessins du papier peint aller se perdre derrière l'armoire, des arabesques de liserons qui m'apparaissent comme un réseau de veines enchevêtrées. Depuis longtemps, je ne vois plus qu'elles. J'imagine ce qu'elles peuvent devenir une fois qu'elles se dérobent à mon regard. Se transforment-elles en lianes d'épines, dégoulinent-elles de sang, s'enfoncent-elles dans le mur ? Mais cette nuit, dans la pénombre, en écoutant la respiration régulière de Tristan, en sentant parfois son souffle chaud effleurer mon bras, je suis restée assise et je n'ai pensé à rien. Parce que penser normalement m'est devenu impossible.

Je ne peux pas dire comment je me lève, ni comment je prépare Zoé, ma petite fille de deux ans à peine, ni quel reliquat d'énergie m'y pousse. Ce ne sont que des bribes d'idées et de sensations qui traversent mon esprit comme des lucioles dans la nuit. Dans le couloir qui mène à la porte d'entrée, Tristan

déboule en me disant qu'il est en retard et que c'est lui qui récupérera Zoé ce soir. Quand je réalise qu'il vient de s'adresser à moi, il est déjà loin. Essayer de comprendre ce qu'il m'a dit provoque un vertige violent qui me plaque contre le mur. Si je m'en éloigne, je tombe. J'attends un peu et, au moment où je me lance et tente de retrouver l'équilibre, une salive amère envahit ma bouche comme une énorme limace. Je ferme les yeux pour déglutir ; et ce sont les sueurs froides qui me gagnent. Ma petite est assise sur le carrelage de l'entrée et attend sans rien dire que je lui mette son manteau. Je baisse la tête vers elle. Sa chevelure de jais commence à boucler autour de son visage. Je regarde son manteau accroché à la patère mais tendre le bras pour l'attraper me paraît impossible. Je ne sens plus mes pieds, ils me portent pourtant, j'avance, descends les trois marches du perron, comme d'habitude, tourne la clé dans la serrure, dépose Zoé dans sa poussette après lui avoir donné son médicament contre la rhinopharyngite.

J'exécute chacun de mes gestes comme si j'étais un pantin actionné par un marionnettiste.

La veille, après avoir déposé ma fille chez Malika, son éducatrice, j'ai longtemps erré dans les rues avant d'aller travailler. Alors qu'elle promenait Zoé, Malika m'a surprise sur le pont du chemin de fer, la tête en avant, le regard fixé sur les voies. En me relevant, j'ai croisé son regard ; elle avait l'air inquiète :

« Ça va Priscille ? Qu'est-ce que vous faites là ? »

Sans un mot, ni pour elle, ni pour ma fille, j'ai continué mon chemin. J'ai pris le RER et je suis descendue à la station Châtelet-Les Halles pour mon changement. Là, un homme, me voyant m'avancer vers les rails, m'a retenue par la manche en me disant brusquement :

«Arrêtez! J'ai eu un accident moi aussi, ne faites pas ça, j'ai mis un an pour remarcher. Vous savez, des jambes, c'est précieux.»

Honteuse, revenue subitement à la réalité, je me suis dégagée et engouffrée dans la rame de métro pour fuir son regard. Qui était-il? Quel était cet ange envoyé pour m'empêcher de commettre l'irréparable? Je l'ai cherché des yeux, il avait déjà disparu.

Au moment de refermer la porte de chez Malika, la dernière image que je garde de Zoé est celle d'une petite fille en train de jouer à la dînette, l'air très occupée, une poupée sous le bras. Je ne sais plus parler, je regarde son éducatrice, ma vision est floue, je la dévisage en plissant les yeux et disparais comme une démente. Elle se penche à la rampe de l'escalier et m'appelle trois, quatre fois. Sa voix résonne dans le hall de l'immeuble. J'accélère le pas, je cours. Tous seront mieux sans le spectre que je suis devenue.

Sur le chemin de la gare, je passe devant un distributeur qui crache trois coupures de cent euros, je les prends et rentre dans la banque pour les rendre : dans la mort, je n'en aurai aucune utilité. La caissière me parle, je ne sais pas ce qu'elle me dit, je ressors aussitôt. Les gens autour de moi font partie d'un décor qui

défile, les sons cognent dans ma tête en un brouhaha indistinct. Je transpire tellement que mon chemisier et ma veste collent à mon dos et sous mes bras. Mes cheveux restent plaqués sur mon front dégoulinant.

Le train arrive à la station Châtelet-Les Halles qui grouille déjà comme une fourmilière. Les odeurs de viennoiseries bon marché, de fumée de cigarette froide et d'urine me sautent au nez et provoquent une nausée que j'essaie de contenir. Je me dirige vers le long couloir occupé par quatre tapis roulants express : « Prière de tenir la main courante ». Je m'agrippe mais ma cheville se tord et je chancelle. Je me redresse aussitôt et remets le pied dans ma chaussure ; le talon est cassé. En descendant du tapis, je boitille jusqu'au panneau indiquant ma correspondance. J'ai choisi le métro, j'ai peur de souffrir avec le RER. Cette fois-ci, personne ne m'en empêchera. Je laisse mon sac à main sur le quai et j'enlève de ma main droite la bague de ma grand-mère, dans une sorte de rituel religieux où l'on dépose des objets sacrés sur l'autel avant de commencer une cérémonie.

J'entends des cris, une clameur, comme une vague qui prend de l'ampleur et se déplace tout le long du quai.

UN HOMME M'APPELLE comme s'il me connaissait. Je réponds, attirée par cette voix. Le pompier me demande si je peux bouger les jambes. Je n'y arrive pas mais je ne suis pas inquiète, je suis juste tombée, on va m'aider à me relever. Je sens qu'on m'extirpe du trou avec précaution ; l'homme n'est pas seul, ils sont plusieurs à s'affairer autour de moi ; puis on me met un masque à oxygène. Après plus rien.

Hôpital de la Pitié-Salpêtrière, service ortho-pédique, le même jour.

Les visages de mes parents, de Tristan, mon mari, et de mes beaux-parents sont penchés sur moi. Je ne les regarde pas. Je sens qu'il s'est passé quelque chose de grave et je n'ai pas envie de savoir.

Mon père s'en va en disant : « On t'aime, chérie. » Cauchemar. Je ne veux pas me réveiller.

Une infirmière m'empêche de soulever la cou-verture. « C'est trop tôt », dit-elle.

J'ai l'impression d'être le personnage du film *Johnny s'en va-t-en guerre*[*].

Je ferme les yeux en espérant ne plus jamais les ouvrir car, à présent, tout me revient à l'esprit : je me suis jetée sous le métro, j'ai voulu en finir avec la souffrance qui m'a envahie et a fini par gagner la partie. C'était ma seule issue pour fuir les ombres qui me dévoraient. Rien ni personne n'avait pu m'empêcher de vouloir disparaître, ni Tristan ni Zoé.

Ma chambre est un cube vide et blanc. On me déplace avec mon lit comme on promène un panier dans un supermarché. J'espère que mes blessures me tueront et que chaque nuit sera la dernière ; chaque réveil est un supplice, car je vis l'enfer d'être toujours vivante. Je voulais disparaître pour toujours. Le matin, je garde les yeux fermés le plus longtemps possible. Je serre les paupières jusqu'à voir danser des points de lumière jaune et rouge et avoir les yeux brûlants. Et je hurle, à en avoir la gorge qui saigne. Des cris de bête.

Infirmières, préposés, brancardiers défilent en un ballet incessant ; ce ne sont jamais les mêmes personnes, je suis perdue. Ils pratiquent des soins sur mon corps mais restent insensibles à ma détresse. Ils n'ont pas le temps de s'attarder. Leurs pas claquent

[*] Version française du film *Johnny Got his Gun*, film états-unien réalisé par Dalton Trumbo en 1971. Le film raconte l'histoire de Joe Bonham, jeune américain blessé par un obus pendant la Première Guerre mondiale. En plus d'être privé de la parole, de l'ouïe et de l'odorat, il est amputé des quatre membres. On le croyait inconscient.

dans le couloir, les infirmières parlent et rient trop fort.

À six heures, on me réveille uniquement pour me prévenir de l'arrivée de la nouvelle équipe, puis l'on m'apporte mon déjeuner alors que le bassin plein d'urine est toujours sur ma couverture. La concierge secoue le lit pour nettoyer le sol sans un regard ni un mot. Autant d'agressions, d'intrusions dans mon intimité. C'est ça la vie dans laquelle on veut me ramener ? Gardez cette porte fermée !

La Betadine* envahit mon quotidien jusqu'à me donner la nausée. On l'utilise pour me désinfecter à chaque fois que l'on me descend au bloc pour y soigner mes plaies, tous les jours puis tous les deux jours.

Les brancardiers poussent mon lit-chariot qui grince et cogne contre les parois de la chambre, du couloir et de l'ascenseur immense et sale. Je suis bousculée comme dans une auto-tamponneuse. Ma tête valse de droite à gauche. Au franchissement des pas de porte, mon corps se soulève. Là encore, durant ce trajet qui paraît interminable, je ferme les yeux pour ne rien voir.

Je crois qu'ils « grattent » mes plaies pour éviter les infections. Y penser me dégoûte. Après chaque opération, ils resserrent mes bandages et la douleur qui vient de mes moignons s'aiguise au fil des heures. J'ai perdu mes deux jambes et mon bras droit, je ne suis plus qu'un tronc. Aucun calmant, même pas la

*　　La Betadine est un antiseptique à base d'iode utilisé pour lutter contre les bactéries.

morphine à haute dose distillée en continu par une pompe, ne peut me soulager tant la souffrance est horrible. Quand je sonne, les infirmiers mettent du temps à arriver ; ils savent qu'ils n'ont rien d'autre à me proposer. La seule solution serait de disparaître, mais je sais dorénavant que la gravité de mes blessures ne suffira pas à m'emporter.

À part pour aller au bloc, je ne sors jamais de ma chambre ; on m'y lave, soigne, panse, nourrit, visite.

Je ne sais jamais quand est-ce qu'on va venir me chercher. On ne me prévient pas. Tout le monde s'en fout. Les heures défilent, interminables. Une urgence peut soudainement prendre ma place et, comme je ne dois pas avoir mangé avant de descendre en chirurgie, je reste à jeun des journées entières. Vers vingt-deux heures, on finit par m'apporter un plateau avec ce qui reste : une tranche de jambon épaisse et luisante avec un yogourt nature. Les aliments sont bloqués dans ma gorge. Amaigrie, mes os deviennent saillants au niveau des hanches. J'éclate en sanglots et je hurle que c'est trop dur. «S'il vous plaît, moins fort», répond l'infirmière avant de me souhaiter une bonne nuit.

Les rideaux sont tirés. Je confonds le jour et la nuit. Le crépuscule revient et, à l'aube, je me découvre toujours là. Plus rien n'a d'importance. Chaque jour qui commence est une absurdité de plus. Les médecins cherchent à me soigner, mais dans quel but ? Se sont-ils mis un instant à ma place ? Que va faire le ver de terre rafistolé ? Ramper,

se trémousser sur le sol ? On aurait dû me jeter aux ordures plutôt que me faire vivre ça.

Ceux qui viennent me voir ont empli ma chambre de fleurs et de livres sur le dalaï-lama, la méditation, l'amour au bord du gouffre, la question du bonheur… Autant d'ouvrages qui restent sur l'étagère ; rien que d'en lire les titres m'est insupportable.

Le personnel soignant dit que ça ne ressemble plus à une chambre d'hôpital avec tous ces cadeaux et ce parfum de fleurs. Ils ne comprennent pas que cette chambre a été décorée malgré moi.

On m'a offert trois orchidées qui se portent à merveille. L'orchidée est la seule fleur qui s'épanouit quand on ne s'en occupe pas.

On me lave à la serviette ; depuis maintenant presque un mois, je n'ai pas senti l'eau couler sur ma peau. Quelle importance ? Je ne transpire pas puisque je ne bouge pas d'un millimètre de toute la journée. En restant complètement immobile, mes membres disparus se réveillent car les terminaisons nerveuses fonctionnent toujours : fourmis dans les jambes, sensations de doigts ankylosés dans mon bras droit. Mais ce n'est qu'un mirage. Ces douleurs fantômes se transforment parfois en décharges électriques insupportables, comme si les nerfs se révoltaient.

Mon cerveau est en permanente ébullition et j'en oublie mon corps, comme si je m'étais détachée de ce qu'il en reste. Je ne reconnais pas cette peau, ce n'est pas la mienne. Je cherche le grain de beauté sur mon annulaire qui m'a toujours permis, dès toute

petite, de reconnaître ma main droite de ma main gauche. Je ne le trouve pas et réalise qu'il était sur ma main disparue.

Un jour, un préposé me laisse à moitié lavée, la serviette encore pleine de Betadine sur mon ventre parce qu'il a fini son service. Je ne réagis pas. Je suis nue, immobile. Combien de temps? Je fixe les reflets sur la barre du lit jusqu'à ce qu'ils s'étirent. Quelqu'un d'autre va entrer et finir le travail... Personne ne vient. Ils appellent ça un «moment creux dans les horaires». J'ai froid mais pas assez; il faut que le froid me gagne complètement.

C'EST LA PREMIÈRE FOIS qu'elle vient me voir. J'attendais sa visite, mais lorsque j'entends sa voix dans le couloir, mon cœur fait un bond et j'ai peur. La porte de ma chambre s'entrouvre sur elle, Zoé, ma toute petite fille.

Elle est agrippée à son père qu'elle appelle maman. Moi, elle m'appelle papa.

Tout est caché sous les draps mais, du haut de ses vingt mois, elle monte sur mon lit ; je ne veux pas qu'elle touche ou qu'elle sente ce qu'il manque. Elle a grandi, son jean rose est trop court. Ses chaussettes sont bien mises à l'endroit, comme il faut, car c'est son père qui l'a habillée. Lorsque c'était moi, elle avait toujours l'air ébouriffée et brouillonne.

En voyant ses tresses, je réalise que je ne pourrai plus jamais lui en faire. Ça me démolit. Elle me prend par le cou et m'embrasse en cachant son petit visage dans mes cheveux. Mais vite elle s'en extirpe et son regard s'attarde sur la manche droite flottante de mon pyjama. Elle répète plusieurs fois : « Plus de bras, maman, plus de bras ? » Elle plisse un instant les

yeux et tire sur ses manches, comme pour comparer. Elle saute par terre puis grimpe sur les genoux de son père et ne revient plus s'asseoir près de moi. Elle ne fait pas de bruit, parle à voix basse, est bien trop sage. Je sens qu'elle est perdue et qu'elle ne sait pas où regarder.

Je n'arrive pas à croiser son regard ; alors je fixe son doudou.

Assez vite, elle se débat dans les bras de son père, comme si elle voulait partir. J'ai l'impression qu'elle vient visiter sa grand-mère en maison de retraite et qu'elle n'en peut plus de cet endroit qui pue la souffrance et les désinfectants. Alors Tristan l'emmène, explique qu'elle est fatiguée. « Au revoir, ma chérie. » Je l'entends qui pleurniche dans le couloir et j'ai envie d'aller voir mais je ne peux pas me lever.

Après son départ, je m'effondre. Je me sens encore plus loin de ma fille qu'avant, impuissante physiquement et psychologiquement. Comment vais-je pouvoir m'occuper de Zoé alors que je ne peux même pas me mettre debout ? Qui va lui courir après quand elle désobéira dans la rue ? Qui va lui apprendre à faire du vélo sans les petites roues en tenant la selle le temps qu'elle trouve son équilibre ? Les exemples se bousculent dans ma tête. Comment être mère dans ces conditions ?

Le soir au téléphone, Tristan m'explique que je ne reverrai pas ma fille pendant trois semaines. Elle ira chez ses grands-parents, car il doit partir en tournage, pour un contrat important qu'il a signé depuis longtemps. « On ne peut pas faire autrement, Priscille, comprends qu'il n'y a pas d'autre solution. »

Je comprends surtout que je ne décide plus de rien. Je suis hors jeu. Le lendemain, je lui dis de me quitter, car je le rends malheureux. Il me demande si c'est ce que je veux et je lui réponds non. Il m'engueule. Je pleure, encore.

Durant les jours et les nuits qui suivent, je réclame beaucoup de morphine. Jamais les douleurs ne m'ont fait autant hurler. Je deviens accro à cette drogue qui me transporte dans des univers délirants que je m'empresse de décrire dans mon journal, dès le réveil, pour n'en oublier aucun détail.

Je nage, il fait nuit. Les nageurs sont partis et le bassin a été clôturé. Au fond, il y a toutes sortes de bêtes : pieuvres, crabes, oursins… Je me fais pincer mais ça ne me fait pas vraiment peur.

Et puis, tout à coup, je laisse tomber un scénario et j'aperçois une sirène. Je plonge pour rattraper la femme-poisson et mon script mais je n'y arrive pas car il n'y a qu'une lumière fuyante à mes pieds. Je parviens à ramasser quelques crabes et j'appelle Tristan pour lui dire qu'il y a plein de belles créatures au fond. Je plonge et lui montre, très excitée, la magnifique sirène noire mais, selon lui, il n'y a pas lieu de s'enthousiasmer de la sorte. Il m'empêche de poursuivre ma pêche miraculeuse en me disant que nous reviendrons plus tard. Je suis déçue. Je finis par me faire piquer les pieds et j'ai soudain envie de remonter à la surface.

Je me sentais si bien dans l'eau, vraiment libre, même si j'étais seule.

Cela fera bientôt un mois que je suis devenue un cul-de-jatte, une amputée, une infirme. Je vis désormais au milieu de personnes comme moi, dévastées, découpées. Je ne serai plus jamais la femme séductrice sur le passage de laquelle les hommes se retournaient et qui obtenait ce qu'elle voulait en jouant de son charme. Je ne mettrai plus mes minijupes, mes robes fourreau, mes porte-jarretelles.

On me regardera encore mais par curiosité, dégoût ou compassion. Je déteste ce mot « compassion », car souffrir avec moi n'est pas possible ; personne ne peut s'imaginer ma souffrance, encore moins la partager. Je ne veux la pitié de personne.

Les visites se succèdent avec leur lot de conseils et d'encouragements.

« Il faut que tu écrives, ça va t'aider. » Alors, comme toujours, docile, j'attrape mon journal et j'écris.

« Il faudrait qu'un jour tu en fasses un film de ton histoire », assure mon cousin qui est dans le cinéma. J'avais fait un stage avec lui il y a quelques années quand j'ai commencé dans la production. Alors je réponds oui, oui, peut-être.

« Il faut que tu te remettes vite à la peinture, c'est si important pour toi, la peinture, ça l'a toujours été. »

Jean-Yves, mon ancien prof de peinture, celui qui était mon maître, m'a apporté un bloc à dessin, une boîte de fusains et un coffret miniature de peinture aquarelle.

Mais je n'ai pas envie de dessiner ni de peindre. Si je n'avais pas été tourmentée par la peinture, comme on peut se sentir appelé par une vocation religieuse, en serais-je là aujourd'hui ? La peinture m'aurait-elle tuée ?

Pourtant, poussée par les uns et les autres, je m'y remets, presque de façon mécanique. Et je me surprends à retrouver aussitôt la dextérité de ma main droite avec la main gauche, alors que j'avais toujours été si maladroite de cette main auparavant.

On me raconte à la pelle des histoires de gens dans la merde qui s'en sont sortis, comme cette femme atteinte de la sclérose en plaques, voisine ou copine de je ne sais plus qui. Elle fonctionnait toute seule avec une femme de ménage qui était devenue son amie. Elle aimait son boulot et aidait les jeunes. Genre exemplaire. Genre pas moi.

Mais je lis quand même leurs livres, j'écoute et je remercie. Je continue à sauver les apparences, enfin, ce qu'il en reste.

J'ai eu ma productrice au téléphone qui m'a proposé un lecteur portable avec des DVD de la sélection des César*. Elle me dit qu'elle est heureuse de m'entendre et qu'il faut que je transforme mon handicap en force. Elle vient de lire un article sur une Israélienne qui a reçu un obus dans les mains, qui a été amputée et a décidé de reprendre son métier de journaliste.

Parmi tous ces gens qu'on me conseille de prendre en exemples, aucun ne s'est retrouvé gravement amputé par sa faute, sa lâcheté. Pas un qui se soit suicidé et si lamentablement raté.

Mais pourquoi pensent-ils tous que je puisse ne serait-ce qu'imaginer m'en sortir un jour? Que savent-ils de ce que je vis et de ce que je ressens vraiment? Je me tais, je fais semblant, et même parfois, lorsque j'ai reçu plusieurs visites, des appels, des lettres, je me laisse presque avoir et j'essaie de croire que mon moral remonte. Mais ça ne dure pas.

La dépression m'a rendue infirme et maintenant elle ne me lâche plus. Il ne s'est pas produit de miracle, elle n'a pas été découpée en morceaux comme moi. Elle est restée intacte et cherche à m'achever, coûte que coûte.

* Les César du cinéma sont des récompenses cinématographiques remises annuellement aux meilleures productions françaises.

Je suis toujours aussi vide, je ne parviens pas à ressentir la moindre émotion avec les autres, même avec mes proches. J'ai l'impression d'avoir un cœur de pierre. Je ne me supporte plus et, désormais, avec le handicap, je n'ai même plus la possibilité de m'enfuir et d'en finir une bonne fois pour toutes. Je suis acculée, prise au piège, et ne vois aucune issue. Complètement dépendante de Tristan, à sa merci. Il décide de tout, en particulier au sujet de Zoé. Je n'ai plus d'avis sur rien et, lorsque je vais retourner à la maison, je serai une charge qui va nécessiter une assistance permanente.

Zoé est chez mes beaux-parents et c'est compliqué pour lui parler. J'ai toujours l'impression de déranger ; soit elle est dans son bain, soit elle dort, soit le téléphone sonne dans le vide… On me fait comprendre que je suis responsable d'un grand malheur familial et que la situation est très difficile à gérer. Mon beau-père dit que je ne suis qu'une pauvre petite fille qui avait tout pour être heureuse mais qui a tout gâché, une capricieuse.

Ma belle-mère m'a amené Zoé hier ; cela faisait treize jours que je ne l'avais pas revue. Je m'étais préparée à ce qu'elle me fasse la tête mais elle a grimpé sur mon lit et m'a fait de gros câlins. Un court instant, j'ai profité de ce contact chaud et rassurant, de sa peau douce et de ses petits bras qui s'accrochaient à moi. Je lui ai dit que je l'aimais, qu'elle me manquait, que je serais encore absente un

petit moment mais qu'après je serais toujours avec elle.

Elle a demandé à aller aux toilettes et cela m'a replongée dans la réalité : je ne pouvais même pas l'y emmener, je ne pouvais plus accomplir les gestes élémentaires qu'une mère fait pour son enfant. Soudain, les paroles que je venais de lui murmurer prenaient un goût amer. Je lui avais menti ; je suis incapable de tenir le coup, de me battre. Ma mission est surhumaine, au-dessus de mes forces. Pardon, ma chérie, j'aurais tellement voulu que cela se passe autrement.

Le défilé permanent des visites ne m'aide pas, au contraire, car je me compare à eux, à ces mères idéales, celles qui mènent tout de front, les enfants, leur carrière, leur vie de couple. Ceux-là me parlent de leur voyage au Mexique, les autres de leurs vacances de ski, de leur projet de croisière… Je voudrais pouvoir me boucher les oreilles mais, même ça, je ne peux plus. J'envie tout ce qu'ils ont et je m'en veux d'éprouver ce sentiment de jalousie.

Il y a les curieux, ceux qui se sentent coupables, ceux venant faire le deuil de l'ancienne Priscille ou pour constater l'ampleur des dégâts. « Elle avait tout, quel gâchis ! »

La bande de copains de Tristan s'est mis un point d'honneur à me sortir de ce « mauvais pas », à me faire « voir la vie avec un autre prisme », et à me rappeler mon devoir de mère : « Il faut que tu te battes pour ta fille ! »

Ils se relaient pour venir me voir à tour de rôle ; visites rapprochées de peur que je relâche l'effort, que je retombe dans mes idées noires, que j'abandonne. Mais ils m'enfoncent à chaque fois un peu plus sans que je sache vraiment pourquoi.

Avec ma copine Anna qui est comédienne, c'est différent. Elle m'a connue avant ma dépression, je devais être enceinte de Zoé. Elle avait très vite perçu que j'étais sous l'emprise d'un environnement familial lourd, d'une violence sourde et latente transmise de génération en génération. Elle m'avait cernée et avait évoqué une issue pour m'en sortir : plaquer mon boulot que je ne supportais plus et qui me rendait si malheureuse et me lancer à fond dans la peinture. Mais je n'étais pas prête. C'est comme lorsqu'un psy vous indique le chemin à suivre mais que ce n'est pas encore l'heure ; il faut expérimenter, se cogner, errer, pour comprendre. Anna avait la maturité et la clairvoyance de ceux qui ont vécu un traumatisme et qui ont réussi, grâce à une longue thérapie, à dépasser les obstacles. Mais à l'époque, sa lucidité m'inquiétait. J'avais peur qu'elle m'embarque dans une galère, que ses encouragements pour vivre ce qui me tenait vraiment à cœur me conduisent à me perdre dans une mauvaise voie. Et surtout qu'elle se trompe sur ma légitimité à être vraiment une artiste.

Lors de sa première visite à l'hôpital, notre discussion a duré plus d'une heure. Par un hasard fou de la vie, il se trouve qu'elle connaît le pompier qui

m'a secourue sur les rails ; ils faisaient tous les deux du doublage de voix pour le cinéma. Je lui raconte que c'est cette voix qui m'a donné envie de rester dans le monde des vivants, une voix d'ange qui semblait me connaître. En écoutant Anna, des bribes de souvenirs remontent alors, accompagnés d'une bouffée de chaleur et d'une forte envie de vomir. Ma décision a été si soudaine, je ne comprends toujours pas la violence qui s'est emparée de moi, comme si j'avais été possédée. Le pompier a dit que j'avais hurlé que je ne voulais pas mourir avant de sombrer dans l'inconscience. Peut-être avais-je juste besoin de changer de vie, de voie, de sauter vers un autre aiguillage ?

J'ai dit à Anna que je ne trouvais plus aucun intérêt à vivre. Et puis, j'ai fini par lui avouer que je me sentais quand même un peu mieux lorsque je peignais. Pourquoi l'ai-je dit ? Peut-être parce qu'elle a toujours été convaincue de ma vocation d'artiste.

J'accuse la peinture, qui était envahissante et ne souffrait aucun compromis, de m'avoir détruite. Mais, lorsque je peins, j'oublie mon aspect extérieur et le regard des autres ; je me retrouve tout simplement comme avant, dès que je touchais un pinceau : à ma place.

SEIGNEUR, BONNE MAMAN, Éric mon petit frère, s'il vous plaît, libérez-moi de mes souffrances, venez me chercher!

Un nouvel infirmier se présente. Il est très beau, ses yeux verts sont assortis à son tee-shirt. Il quitte la chambre en me laissant méditer cette phrase : « Le beau vient en contraste du malheur. »

Je traverse quelques moments de lucidité durant lesquels je parviens à me poser les vraies questions.

Un matin, ma mère arrive dans ma chambre comme une petite souris et me surprend en pleurs au téléphone.

Une fois que j'ai raccroché, elle me demande avec une toute petite voix si quelque chose ne va pas.

Je lui réponds en hurlant, mon seul poing gauche levé : « Quoi? Qu'est-ce qu'il y a? Mais tu as vu ce corps? Il est la marque de l'omerta qui règne dans cette famille depuis des décennies et dont je suis la victime, tout ça parce qu'on ne dit rien, jamais, et

que les secrets de famille finissent par nous étouffer comme du lierre ! »

Elle est blanche comme un drap, ses lèvres tremblent. Pendant de longues minutes, elle ne dit rien, évite mon regard. Puis elle commence à parler d'une voix tremblotante en fixant la fenêtre. Elle reconnaît qu'elle et mon père auraient dû me faire aider par un psychologue au moment de la mort de mon frère. Mais elle ne comprend pas que cette violence psychologique remonte aussi à bien plus loin dans notre histoire, et que si les traumatismes ne sont pas dénoués au fur et à mesure dans une famille, il y a, un jour, un descendant qui s'effondre sous le poids de ce fardeau collectif. Pourquoi est-ce tombé sur moi ?

Je l'interroge ensuite sur le silence de mon père :
« Pourquoi papa ne m'appelle pas ?
— Parce qu'il est fatigué. »

Je lui rétorque que, chez nous, on emploie toujours un mot pour un autre, que c'est encore une façon de ne pas se parler. Je lui dis que les longs silences qui régnaient chez nous pendant mon adolescence m'ont cassée. Elle ne sait plus quoi dire, alors elle s'en va après m'avoir recommandé de faire « ma petite prière chaque matin, au jour le jour ».

C'est ainsi ; on a toujours camouflé nos sentiments mais aussi, bien souvent, la réalité. Dans nos échanges, il y a toujours un moment où ce réflexe de

dissimulation reprend le dessus. Lorsque je lui fais part de ma crainte du regard des autres sur mes amputations, ma mère me répond que, «bien habillée, on oubliera ton corps»; cela m'angoisse et m'éloigne instantanément d'elle plus encore. Ses paroles, qu'elle voulait positives, m'enfoncent. Je suis différente désormais et j'aurais voulu qu'on m'aide à m'accepter telle quelle, pas qu'on me cache honteusement comme un monstre.

Je commence à l'observer, ce nouveau corps; avec dégoût, rage, honte. Je me dis que c'est le mien et qu'il faut que je le regarde. Je ressemble à mes peintures. Parfois l'art imite la vie ou serait-ce l'inverse? J'ai toujours peint des corps inachevés. Depuis quelques jours, je le touche. Mais j'ai l'impression que c'est le corps de quelqu'un d'autre, d'une amputée qui n'est pas moi. J'ai de la pitié pour cette fille. La nuit suivante, j'ai rêvé que Priscille valide venait s'asseoir sur mon lit et qu'elle me parlait tout doucement, qu'elle me prenait dans ses bras et me consolait. Elle trouvait les mots justes et réussissait à m'apaiser un peu. Qui d'autre peut mieux que moi-même me venir en aide? S'il est impossible que les autres aient de la compassion pour moi, car ils ne peuvent pas comprendre l'étendue de mon désespoir, je suis la seule à pouvoir véritablement m'accompagner pour traverser cette souffrance. Je veux que mon intimité n'appartienne qu'à moi.

Je me lacère le cou avec du verre cassé.

OTHELLO

MON TRANSFERT dans le service de psychiatrie se fait dans la précipitation en fin d'après-midi le lendemain, à la découverte des marques que j'ai dans le cou.

On va enfin commencer à me soigner. Je ne suis plus une suicidée, une amputée, je suis une dépressive qui va être soignée pour dépression.

« C'est le dernier espoir de guérison avant qu'on vous enlève la garde de votre fille », me dit un médecin alors que je quitte le service orthopédique. Son ton est à la fois sévère et las. Impression qu'il me prévient pour la forme mais qu'il n'y croit plus.

À mon arrivée, un chauve en blouse blanche me conduit dans une toute petite chambre mansardée ; il y a juste un lit et une lucarne pour seule fenêtre. Un cachot. Il me questionne en détachant lentement chaque syllabe et en posant sur moi un regard pénétrant. Je suis pétrifiée. On me prend pour une folle, je vais certainement être attachée et recevoir des électrochocs pour éradiquer mes idées suicidaires.

Cette scène réveille une de mes plus vieilles angoisses : finir enfermée en hôpital psychiatrique, isolée de ma famille.

Cette obsession vient peut-être du fin fond de mon inconscient, du triste destin de Madeleine, la sœur de mon grand-père à qui l'on rendait régulièrement visite, avec mes parents et mon frère, quand j'étais petite. Elle avait été placée en maison de repos alors qu'elle était encore une jeune fille car, selon l'explication de mes parents, elle avait subi un traumatisme qui lui avait fait perdre la mémoire pendant dix ans. J'ai su, bien des années plus tard, par mon oncle, que c'était elle qui était allée reconnaître le corps de sa mère qui s'était défenestrée de la tour Saint-Jacques à Paris, après qu'elle eut appris la mort de son fils à la guerre.

Dès l'âge de quinze ans, j'ai aussi imaginé finir ma vie seule avec mes peintures dans un appartement miteux infesté par les urines de chat, une fin à la Camille Claudel.

Finalement, je ne reste qu'une nuit dans mon cachot. Dès le lendemain matin, on me conduit dans une nouvelle chambre de taille normale et qui se trouve à côté de celles des autres patients, le long d'un couloir en L. C'est comme si on habitait un appartement, mais un appartement peuplé de fous.

Je m'assois sur mon lit et fixe les murs dont la peinture s'écaille. À travers ma porte fermée, j'entends des cris, des rires stridents, effrayants. Le cauchemar continue…

Une infirmière entre dans ma chambre et se présente. Solange doit avoir une cinquantaine d'années, les cheveux grisonnants, d'apparence classique. Elle n'a pas l'air du tout gênée par mes membres amputés. Elle me dit qu'il ne faut pas que je reste dans mon lit toute la journée et remue ciel et terre pour me trouver un fauteuil roulant. C'est la première fois que j'en essaie un. Me voilà officiellement handicapée.

Le fauteuil est trop large et bien abîmé ; il grince et, avec une seule main, je suis obligée, pour aller droit, de pousser un coup à droite, un coup à gauche. Mais je suis soulagée de retrouver enfin, en partie, la position verticale, d'abandonner le lit et de sortir de la chambre.

Solange me propose de m'aider à me laver au lavabo ; ça aussi, c'est nouveau. Moi qui me suis sentie si humiliée par la toilette à la serviette, constamment bâclée en service orthopédique, avec le bassin qu'on glissait tant bien que mal sous le drap, j'ai l'impression de retrouver une certaine dignité. Ici, on se préoccupe de moi en dehors des soins obligatoires.

C'est l'heure de dîner. Solange m'entraîne à la cafétéria où tous les patients sont réunis. Personne ne parle, beaucoup font tellement de bruit en mangeant. Tous ces visages me scrutent ; je ne suis pas rassurée.

Zora n'a pas vingt ans. Ses yeux bruns presque noirs brillent fiévreusement. Ses cheveux sombres

frisés partent dans tous les sens, comme soumis à l'électricité statique. Elle fait un peu vieille fille avec son chemisier à fleurs boutonné jusqu'en haut et sa jupe plissée qu'elle n'a pas réussi à fermer à cause de son embonpoint.

Zora est contente parce qu'elle mange ; elle déguste chaque bouchée tout en émettant des couinements de satisfaction. Les autres ne se gênent pas pour la rembarrer, surtout lorsqu'elle se met à remercier le Seigneur pour cette nourriture. Mais les remarques glissent sur elle et déclenchent son rire de folle hystérique.

Il y a Josaphat. Il doit avoir la cinquantaine. Ce jour-là, il est plutôt calme même si ses yeux font le tour de leurs orbites, comme un chien qui a peur qu'on touche à sa nourriture. Il a quasiment la tête dans son assiette, et essaie de mettre un maximum de spaghetti dans sa bouche ; mais il n'avale pas au fur et à mesure et tout dégouline sur les côtés dans un insupportable bruit de succion.

Deux jeunes filles déjeunent un peu à l'écart. Je décide de m'asseoir en face de l'une d'elles.

Marie-Hélène a peut-être vingt-cinq ans. De beaux cheveux épais et ondulés qui tombent sur ses épaules, un visage avenant et un regard malicieux. Elle m'accueille avec un grand sourire qui laisse apparaître une dent cassée, mais je la trouve charmante. Elle semble assez décontractée. Elle plaisante facilement avec les aides-soignants et n'a pas sa langue dans sa poche pour reprendre gentiment les pensionnaires

fêlés. Je me demande ce qu'elle fait là, elle n'a pas l'air malade.

L'autre s'appelle Lucie. Avec ses yeux clairs, son teint de porcelaine et son air craintif, elle pourrait être ma petite sœur. Elle esquisse un sourire quand je les rejoins mais ne dit pas grand-chose durant ce premier repas. Pourtant, malgré son côté fragile et lunaire, elle dégage une force hors du commun.

Marie-Hélène et Lucie me proposent de venir fumer une cigarette dans la salle commune. Je suis très étonnée qu'on ait le droit. J'avoue que ce petit plaisir me fait un bien fou et m'apporte une sensation de liberté, même si on reste cloîtrés sans avoir le droit de mettre un pied dehors. Le service est fermé, pas de visites en dehors de la famille, pas de téléphone, pas de fils d'ordinateur, pas d'argent. Nous sommes prisonniers de nous-mêmes. Être coupée du monde m'angoisse et me rassure à la fois. Je ne serai plus harcelée par les visites incessantes qui m'avaient tant coûté, mais comment vais-je pouvoir supporter un huis clos avec ces fous ? Tous me font peur, ils forment une cour des miracles où je me rends compte que je ne suis pas la plus rassurante, vue de l'extérieur : une fille montée sur roulettes avec un visage de mort-vivant.

LES JOURNÉES PASSENT trop lentement, se ressemblent toutes.

Josaphat fait pipi par terre à travers son pyjama au milieu du couloir et s'introduit dans les chambres à la recherche de bonbons et de cigarettes. C'est facile puisque les portes n'ont pas de serrures. Il faut trouver des cachettes astucieuses, car il est malin. Dès cinq heures du matin, il arpente le couloir, voûté, la tête rentrée dans les épaules, les poings serrés. Il hurle jusqu'au soir d'une voix grave et mouillée : «Cigarette! Cigarette!» Parfois, il alterne avec : «J'ai faim!»

Il porte toujours le même pyjama rayé, d'une couleur douteuse, en attendant que son frère, qui passe de temps en temps s'occuper de lui, l'habille enfin correctement.

Zora est endoctrinée par les témoins de Jéhovah. Son mari vient la voir régulièrement; il ne dit rien mais c'est comme s'il l'hypnotisait avec ses petits yeux perçants, derrière ses lunettes à double foyer.

En le voyant, elle recule jusque dans sa chambre. Il ferme la porte et on entend sa grosse voix marteler un discours apocalyptique avec un débit impressionnant. Les soignants n'apprécient pas ces visites mais n'ont aucun recours légal pour les empêcher. En revanche, ils interviennent toujours assez rapidement pour écourter ces moments destructeurs pour Zora. Elle en ressort à chaque fois sonnée et erre comme un zombie dans les couloirs.

Un jour, le professeur Lallemand, le grand chef, débarque dans ma chambre, suivi de toute son équipe. Il s'assoit à côté de moi, à ma hauteur ; j'apprécie ce geste qui n'est pas courant chez tous les médecins. Il a une soixantaine d'années, les cheveux blancs, solide, avec de grandes mains. Je lui trouve tout de suite beaucoup de classe et de distinction. Son côté vieux sage inspire le respect. Je dis ce que j'ai au fond de moi, sans détour : je n'ai aucun désir de vivre, car je suis vide ; mon cœur est gelé et je n'apporterai rien à mon mari et à ma fille ; ma vie est terminée. Il m'écoute calmement tout en me regardant dans les yeux. Il me répond d'une voix douce et rassurante qu'il y a une autre façon de voir les choses. Ses paroles m'interpellent. Il m'explique qu'il est assez sûr de lui quant à une possible guérison. J'ai rencontré beaucoup de charlatans de la psychiatrie, mais là, pour la première fois, je me sens en confiance.

De son côté, sans en avertir les médecins, Tristan prend une décision radicale : il ne viendra plus

avec Zoé tant que j'aurai des idées suicidaires. Son raisonnement est simple : si j'étais morte, je ne serais plus là pour la voir et puisque je veux mourir, je n'ai pas besoin de sa présence.

Cette initiative, qui peut sembler terrible, est salvatrice. Il faut que je me retrouve avant de pouvoir penser à Zoé. D'ailleurs, à ce moment-là, Tristan et Zoé me manquent à peine et j'accepte leur absence. Peu à peu, je réussis à me détacher de ce poids de culpabilité qui m'empoisonne et détruit toute mon énergie. Sans le savoir, je commence à me concentrer véritablement sur ma reconstruction.

J'ai besoin de faire peau neuve, de rencontrer des gens qui ne me connaissent pas et qui ne peuvent pas comparer avec ce que j'étais avant. Je veux surtout qu'on cesse de me donner des conseils, de me demander de me projeter dans le futur et de me renvoyer le reflet de mes incapacités. Je ne demande qu'une chose : du répit. Finalement, être avec ces fous qui ne me posent aucune question et me prennent tout simplement comme je suis me convient très bien. Entre nous, il n'y a pas de jugement.

Tristan me demande de ne pas l'abandonner, mais je lui réponds que c'est lui qui va me quitter, que j'ai tout gâché. Il a cru épouser une femme d'affaires belle et dynamique, joyeuse de vivre, un peu originale avec son tempérament d'artiste et qui, surtout, arrivait à tout concilier : sa vie professionnelle, sa vie de famille, une féminité affirmée et sa passion pour l'art, et il se retrouve aujourd'hui en face d'une handicapée dépressive. Je ne suis pas celle que j'avais prétendu

être. J'ai donné le change pendant longtemps mais, à force de jouer au caméléon par souci de plaire et d'être aimée, je me suis brûlé les ailes. Je ne sais plus qui je suis. J'ai l'impression d'avoir trompé tout le monde. Je ne peux plus me regarder dans un miroir, je me déteste. Je rends les armes.

Mais pas Tristan. Très constant, il me porte un amour inconditionnel. Le professeur Lallemand me parle de la «chance» que j'ai d'avoir un tel mari. C'est vrai, Tristan ne lâche pas même si je suis insupportable ; il vient me voir dès qu'il peut alors qu'en plus de son travail il s'occupe seul de Zoé. Je ne sais pas ce que je pourrais lui donner, tout comme à Zoé, car je suis si triste et si vide. Mais il persiste à m'accompagner, inlassablement, en bon soldat face à l'adversité. Parfois cette attitude me semble presque masochiste. J'ai du mal à le comprendre. Un jour, en fin d'après-midi, il entre dans la chambre pour me souhaiter bonne fête des Mères. Il a apporté du champagne, des noix de cajou et des sushis, tout ce que j'aime. Et moi, je lui lance froidement que j'aimerais qu'il me jette à la mer.

À chacune de ses visites, Tristan me fait son rapport : Zoé a une place à la garderie, elle a fait pipi sur le pot, elle me réclame, elle pédale sur son tricycle ; il me montre une vidéo d'elle qui glisse pour la première fois au jardin du Luxembourg… Un papa et un mari modèle en somme.

Il a beau me répéter que, tant que je serai internée, je ne verrai pas Zoé, il ne m'exclut pas pour autant de ce qui reste de notre vie de famille qu'il tente par tous les moyens de préserver.

Il a des projets pour la maison ; il veut aménager le grenier pour y faire notre chambre et y installer un ascenseur. Il voudrait que je décore le couloir avec des photos. Il parle même d'un deuxième enfant... Mais je n'arrive plus à l'écouter. J'ai tellement envie de mourir qu'il m'est impossible de m'imaginer dans quoi que ce soit. Il ne comprend rien à la tristesse qui me ronge. Je n'en ai rien à foutre de ses photos à encadrer, du siège d'escalier pour croulants et de la chaise d'aisance ! Je ne veux pas rentrer vivre dans une maison qui pue l'hospice. Je ne veux pas être condamnée à passer ma vie à regretter mon geste et à envier la moindre paire de cuisses que je pourrais apercevoir à la télévision. Ce n'est rien de dire que nous nous éloignons, il y a un précipice entre nous désormais.

Je pense à la réplique de Vittorio Gassman dans le film *Nous nous sommes tant aimés* : « Le futur est passé et nous ne nous en sommes pas aperçus. » Quel avenir est encore possible pour moi ? Je n'en vois aucun.

Pour tuer le temps et essayer de ne pas trop réfléchir, je rejoins les autres dans la salle commune et je joue au seul jeu qui demande un peu de réflexion stratégique : Othello.

Tous les jours, on se fait notre petite partie avec Marie-Hélène, les préposés et les infirmiers de passage. C'est devenu notre rituel, un peu comme des vieux avec leur pétanque et leur pastis. Sans le pastis.

Lors d'une partie d'Othello, deux joueurs s'affrontent, l'un noir, l'autre blanc. On joue sur un plateau carré de soixante-quatre cases. Les joueurs disposent de soixante-quatre pions bicolores, noirs d'un côté et blancs de l'autre. Le but du jeu est d'avoir plus de pions de sa couleur que l'adversaire à la fin de la partie.

C'est au cours de ces moments que j'ai de belles discussions avec Blaise, un préposé noir qui doit mesurer deux mètres. Quand je lui sers mon discours habituel sur ma vie finie, il sort de ses gonds et me répond, en me regardant droit dans les yeux, avec un air sévère, que je n'ai pas le droit de dire ça. Selon lui,

mon handicap est à relativiser à côté, par exemple, de ce qu'il a vécu quand il est arrivé à Paris. Il venait du Mali, ne connaissait personne et n'avait pas de travail. Il a subi l'exclusion, le racisme, a dû ravaler ses larmes et se forger une carapace en béton pour s'en sortir. Il m'explique que c'est ce qu'on a dans le cœur et dans la tête qui compte, que je ne suis dépourvue ni de l'un ni de l'autre, et qu'il serait temps que je commence à partager. C'est la première fois qu'on me tient de tels propos ; c'est la première fois qu'on m'affronte au lieu de me prendre en pitié.

Sans y prêter attention, je me suis laissée prendre au jeu d'Othello. J'ai multiplié les parties pour trouver les tactiques, éviter les pièges et devenir la championne de tout le service. Au fond, je n'ai jamais supporté de perdre.

De la même manière, je prends l'habitude, dans notre train-train réglé par les heures des repas et la prise des médicaments, de dessiner pour combattre l'ennui. Je commence par faire le portrait de Zora, puis de Marie-Hélène et de Fabien, un préposé. Ils sont de plus en plus nombreux à me demander de leur dessiner quelque chose, même les nouveaux. Un après-midi, j'entraîne tous les pensionnaires à s'essayer au dessin. Fatou commence avec des pastels. Fatou est une Béninoise magnifique, toujours très élégante et sexy ; sa beauté me renvoie mon handicap en pleine figure, mais là, des pastels à la main, je la vois soudain autrement, un peu gauche et maladroite. Puis c'est au tour de M^me Lupin, soixante-quatorze ans, atteinte de

la maladie d'Alzheimer. Elle ne lésine pas dans sa gestuelle et sort un dessin expressionniste d'une force incroyable. Même Reda, qui, à peine arrivé quelques heures plus tôt, avait commencé à insulter les médecins et les infirmières, couche sa rage sur le papier.

Le docteur Castelli, avec ses cheveux en pétard, qui, habituellement, passe toujours en coup de vent, prend le temps de me faire part de son admiration.

Avec les beaux jours, de plus en plus de patients, comme Marie-Hélène, partent en permission. Lucie est maintenant en secteur ouvert. Restent toujours les mêmes : les personnes âgées. Mme Lupin que j'ai retrouvée l'autre soir, nue, enveloppée dans un drap au fond du couloir, le regard perdu ; et encore un petit nouveau du même âge, M. Piépiu, qui claque du bec quand il mange, demande l'heure sans arrêt et gémit « S'il vous plaaaaît ! » dans le couloir pour attirer l'attention des infirmières. J'ai l'impression d'être en service gériatrique.

Il y a aussi Zora qui reste enfermée. Elle ne cesse de me demander que je lui montre la cicatrice de mon bras amputé. Un jour, exaspérée, je finis par céder. Elle recule alors, terrifiée à la vue du sang séché. Au dîner, je lui fais remarquer que je n'ai pas apprécié sa réaction, car j'ai déjà beaucoup de mal à accepter mon handicap sans qu'elle en rajoute. Le lendemain, elle vient s'excuser deux fois de suite. Je finis par l'envoyer promener. Cet endroit me force à m'affirmer.

J'en ai assez d'être là mais je sais que je suis encore incapable d'affronter l'extérieur. On m'autorise à

sortir de temps à autre pour aller prendre un café avec ma mère ; rien que la vue des filles en minijupe et talons hauts m'insupporte.

Pour me changer les idées, je demande à aller chez le coiffeur qui se déplace à l'hôpital une fois par semaine. Ce petit plaisir est quand même gâché par ma dépendance aux autres : il faut qu'un préposé accepte de m'accompagner et de me ramener. Alors, quand le docteur Castelli m'affirme que ma dépression est en train de se stabiliser, j'ai la gorge nouée. Une fois de plus, les psychiatres ne m'ont pas comprise. J'ai pourtant bien dit à sa consœur que j'avais toujours des envies suicidaires.

C'est finalement de ma belle-mère que me vient un jour l'apaisement que je n'espérais plus trouver. À vrai dire, c'est la dernière personne à laquelle j'aurais pensé, compte tenu de nos rapports difficiles.

Elle arrive avec une demi-bouteille de pessac-léognan* et un opéra, mon gâteau favori. Je n'ai pas le cœur à la fête, encore moins avec elle. Je lui annonce de but en blanc que ma décision est prise : je veux partir en Suisse pour qu'on m'aide à me suicider. Je lui parle des propos de Benoîte Groult qui défend le droit de choisir sa mort. Ma belle-mère m'écoute attentivement et ne semble pas choquée. Ce qui n'est pas étonnant, elle a toujours brillé par ses excentricités et son intelligence et prôné l'émancipation de la femme. Elle me répond posément de ne pas

* Le pessac-léognan est un vin français produit autour de Pessac et de Léognan, au sud de Bordeaux.

faire ça dans mon coin et me propose un pacte : nous nous donnons rendez-vous dans un an ; si, à ce moment-là, je suis toujours dans le même état d'esprit, elle s'engage à m'accompagner en Suisse.

Est-ce un coup de bluff ou une réelle proposition de sa part ? S'est-elle imaginée à ma place, elle qui a toujours été tellement soucieuse de son élégance et de sa féminité, elle pour qui une telle situation serait insupportable ? Simule-t-elle en se disant que, dans un an, ma façon de penser aura changé ? Peu importe, je me sens soudain libérée d'un poids énorme et à nouveau maîtresse de mon destin.

À LA MI-JUIN, comme les plaies se sont cicatrisées et que je n'ai plus aucun pansement, Solange me propose d'aller prendre une vraie douche. Étant donné la vétusté du service, rien n'a été mis aux normes pour handicapés et, après plusieurs allers-retours, elle m'embarque vers une douche prévue pour nettoyer du matériel médical mais qui me conviendra parfaitement. Je reçois l'eau en plein visage. Les yeux fermés, j'ai l'impression d'être happée par une vague ; chaque goutte me réveille et une sensation de bien-être et de liberté m'envahit. Pour la première fois depuis que je suis handicapée, j'oublie mon corps mutilé.

Au retour, le professeur Lallemand et son équipe m'attendent dans ma chambre. Il me trouve rayonnante et me dit que je suis sur la bonne voie. Selon lui, je dois continuer d'explorer, avec ce nouveau corps, d'autres formes de plaisirs, accumuler tout ce qui peut me faire du bien, et mon regard sur la vie s'éclairera progressivement. Il est sûr qu'il y a un chemin à suivre, que j'avais besoin d'aller jusque-là

pour donner à ma vie le sens qui lui correspond véritablement. Je l'écoute mais lui réponds que je suis malgré tout décidée à mourir.

Cela fait presque un mois que je suis en service psychiatrique et, l'air de rien, je me suis attachée à tout ce petit monde. Je vais bientôt partir en rééducation et je suis presque triste de les quitter.

Il me vient alors une idée : un pique-nique dans le jardin de l'hôpital avec les patients et le personnel soignant pour fêter mon départ. Marie-Hélène éclate de rire : les médecins n'accepteront jamais ! J'en parle au docteur Castelli qui, contre toute attente, donne son accord, ravi que j'exprime enfin un désir.

C'est la mère de Marie-Hélène qui fera les courses. Je rédige ma liste rapidement : tarama, tzatziki, pains spéciaux, assortiments de macarons, fruits frais et champagne, tout ce qui me fait saliver depuis deux mois.

Les préposés veulent tous nous accompagner. Lucie, qui est toujours en secteur ouvert, nous rejoint avec son nouveau copain. Elle s'est coupé les cheveux et a un petit peu grossi. Elle a l'air d'aller beaucoup mieux.

Toute la bande s'installe vers dix-neuf heures sur la pelouse. Il fait bon, les oiseaux chantent.

Le docteur Castelli nous a confisqué au dernier moment la bouteille de champagne, incompatible avec les médicaments. Je suis folle de rage, mais Marie-Hélène a réussi à apporter secrètement une

demi-bouteille… Je me sens bien avec mes compagnons de galère, j'oublie mon handicap. On déguste toutes ces bonnes choses tout en discutant, on fume un peu, on profite du moment. Nous sommes obligés de retourner dans le service à l'heure où les poules vont se coucher, mais Marie-Hélène et moi prolongeons avec une partie d'Othello en finissant les dernières cerises griottes de notre pique-nique.

ENFANCE

J'AI GRANDI dans l'ouest parisien, dans une de ces villes où l'on roule les trottoirs au-delà de dix-huit heures : le soir, pas un chat dans les rues ; la journée, aucune inquiétude, on n'y croise que des gens bien sous tous rapports.

Mes premiers souvenirs ont pour décor un vaste appartement de six pièces situé au quatrième étage d'une résidence moderne en pierre de taille, construite au début des années 1970.

Mes parents, organisés comme toujours, avaient acheté sur plan ce qui allait être et rester leur point d'ancrage. Cet endroit leur ressemble : clair et net. J'en suis partie au moment où, moi, je commençais à l'être beaucoup moins, claire et nette.

Nous habitions à quelques mètres de petits immeubles HLM de cinq étages, néanmoins séparés par un grillage rassurant pour la plupart des copropriétaires. Je me souviens, toute petite, d'avoir été impressionnée par la proximité de cette «frontière» si proche avec l'autre quartier. Je ressentais à la fois

une attirance et une inquiétude, ne sachant pas vraiment en quoi ce lieu de vie pouvait être différent du nôtre. Il y avait là-bas des enfants bagarreurs, peut-être violents. Il m'est arrivé de rêver qu'un danger pouvait pénétrer jusque dans ma chambre et me dérober pour m'emmener ailleurs, parfois là-bas, derrière le grillage. Celui-là même à travers lequel nous nous jetions des marrons à l'automne avec les enfants d'en face. Notre guerre des boutons. Baya et Loubna, qui étaient dans ma classe, habitaient dans ces HLM. Elles me défendaient toujours quand d'autres enfants me provoquaient sur le chemin de l'école. J'étais la proie d'un morveux tout blême et de sa sœur aux cheveux filasse. Un jour, prise de rage, je lui ai hurlé au visage les mots les plus méchants que j'aie pu trouver : «Espèce de serpent à sonnette!» et j'ai pris mes jambes à mon cou.

J'ai une vraie chambre de petite fille avec une tapisserie rose et blanche et des petits motifs en forme de nœuds. Dans cette pièce d'environ neuf mètres carrés, tout en longueur, mon lit prend beaucoup de place. Il est envahi par une armée de poupées alignées les unes à côté des autres. Il y a là Mathilde, qui est un jour revenue d'un voyage d'affaires avec mon père, et Marguerite, ma poupée en tissu. J'aime me retrouver dans mon cocon derrière ce rempart de chiffons. Ma chambre donne à pic sur la rue. Cette vue plongeante dans le vide m'inquiète. Lorsque les journées de fin d'automne et d'hiver sont courtes et que le soir tombe dès dix-sept heures, je passe de longs moments à contempler les passants sous

la lumière orange des lampadaires. J'ai le sentiment d'être si haut au-dessus d'eux. Je sais qu'ils ne peuvent pas m'apercevoir, à moins de pratiquement lever les yeux au ciel. Je suis leur trajet jusqu'à les perdre complètement de vue, derrière les platanes ou les autres immeubles. Jamais personne ne m'a fait un signe ni n'a croisé mon regard ; je suis vraiment à l'écart de l'agitation de la rue. Ma joue collée contre la vitre, je ne change de position et ne quitte mon poste d'observation que quand la sensation de froid commence à me pincer trop douloureusement.

Quelques mois seulement après notre emménagement naît mon petit frère, en mars 1977. J'ai un peu moins de trois ans.

C'est à la maternité qu'on découvre la muco-viscidose* dont souffre Éric. En y repensant aujourd'hui, je me dis que mes parents ont dû apprendre dès les premiers jours de vie de leur fils que son existence serait brève. Qu'il serait emporté quelques années plus tard. Alors, forcément, ce doit être dès ce moment-là que tout a changé pour eux. Ils allaient devoir vivre avec cette horreur annoncée, l'insupportable allait se produire, c'était sûr. Désormais mère de deux petites filles, je n'arrive même pas à imaginer ce qu'a pu être leur effroi.

À la naissance d'Éric, ma mère reste plusieurs semaines à l'hôpital avec lui. Il y subit une lourde

* Cette maladie est aussi appelée *fibrose kystique*.

opération qui lui laisse une grande cicatrice verticale au milieu du ventre. Sur les photos, on voit ma mère en blouse blanche avec mon frère tout chétif dans les bras. Elle a sur le visage une joie mêlée de tristesse. Je ne me rappelle plus qui s'est occupé de moi durant ces semaines-là, mais j'ai le souvenir d'avoir ressenti de l'abandon. Après presque trois ans en tant qu'enfant unique, un petit frère, que je n'ai pas encore eu la permission de rencontrer, me ravit ma maman et je suis tenue à l'écart, sans comprendre pourquoi.

J'ai toujours su qu'Éric était malade bien qu'on ne m'ait jamais expliqué clairement ce dont il souffrait. Son état, je l'avais constaté seule, n'était pas celui de tous les autres bébés. Dans mes souvenirs, malgré la maladie, notre vie de famille s'organise normalement. Éric occupe la chambre à côté de la mienne. Nos jeux sont ceux de tous les enfants de nos âges. Mon petit frère est très calme, certainement trop. Il est en sursis dès son premier jour. Il vit la maladie au plus profond de son corps, progressivement assiégé par la fatigue et la douleur. Les enfants comme lui, très gravement malades depuis leur naissance, savent tout et affichent une forme de sagesse inconditionnelle.

Les années partagées avec mon frère ont été les plus belles de mon enfance. Et cela parce qu'il est un enfant adorable, doux et malicieux. Je ressens très vite pour lui un amour immense. Il est la première personne que j'adore à ce point.

Avant mes six, sept ans, tout ce dont je me souviens n'est pas précis, ce ne sont que des bribes. Ensuite tout devient plus net. Je revois surtout les bons moments, en particulier ceux passés avec Éric. Lui, dans son parc en bois, il doit avoir environ deux ans, joue avec son boulier multicolore, silencieusement ; je ne peux pas résister à l'envie de l'y rejoindre même si je suis trop grande. J'aime partager son univers de bébé et me plonger dans cette ambiance douce et cotonneuse, à l'écart de tout. Nous sommes deux petits blonds, tels deux frères. Moi, avec ma coupe au bol, mon pantalon en velours côtelé bleu marine avec un col roulé en nylon jaune, et Éric, à la silhouette fluette, mais avec encore un visage poupin aux joues rondes. Il aime se mettre autour du cou la petite écharpe en laine de ma poupée Martine. Nous nous tenons par la main. Pas de véritables sourires mais un air calme et serein.

Nous disparaissons dans le grand canapé du salon, nos gros casques sur la tête pour écouter des chansons, collés l'un contre l'autre. *Il court, il court, le furet, Sur le pont d'Avignon, À la claire fontaine.* Je chante plus fort, à tue-tête. Déjà lui se fatigue plus vite. Alors il s'arrête de fredonner et me regarde en esquissant un sourire. Et puis ses sourires aussi se fatiguent à leur tour et il va se reposer seul dans sa chambre. Plus de bruits, plus de jeux. J'ai pris l'habitude d'avoir un petit frère comme lui. Je ne me dis même pas qu'il est fragile, pour moi il est comme cela, c'est tout, rien de grave.

MES PREMIÈRES ANNÉES sont douces. Nous avons tout pour être heureux, entre des parents attentifs et concernés, un environnement quotidien préservé et confortable et une vie sociale joyeuse.

La résidence est un vaste terrain de jeux. Dès mes six ans, je me promène seule à l'intérieur de ce grand ensemble sécurisé composé de hauts bâtiments en forme de U autour d'un parc. Je passe pratiquement tout mon temps libre à l'extérieur ou chez mes copines Apolline et Heike. Nous sommes dans la même école, située dans notre rue, et je peux y aller seule dès mon entrée au primaire.

C'est un îlot de bonheur, nous avons une réelle liberté de mouvement et les heures passées à s'amuser s'écoulent comme à l'infini, seulement interrompues par les parents des unes ou des autres qui nous proposent de prendre une collation. Chez Heike, la petite Allemande, je suis sous le charme d'un mode de vie exotique pour moi. À la Saint-Martin*, au début du mois de novembre, je suis invitée à venir

* La Saint-Martin est une fête soulignée en France le 11 novembre.

confectionner avec eux les traditionnelles lanternes pour le défilé des enfants et, peu après, lors de la période de Noël, les décorations soignées et les bougies donnent à leur salon clair et chaleureux des airs de décor de conte de fées. Sa maman nous prépare de magnifiques gâteaux à étages, comme dans les dessins animés. Certains sont décorés avec de petits personnages en sucre colorés, d'autres recouverts de crème chantilly et de brisures de chocolat. Quelques mini-sandwichs salés sont disposés sur une sorte de présentoir à trois étages. Je me régale de ceux au concombre ou au fromage. Nous buvons de grands verres de lait parfumé, à la fraise, au chocolat, au sureau, puis nous abandonnons d'un bond la table en bois blond et les longs bancs de la salle à manger pour retrouver nos jeux. J'adore filer à travers les allées bétonnées de la résidence avec la planche en bois à roulettes que j'ai prise à mon père. Il l'avait bricolée pour transporter des objets lourds. Ce *skateboard* de fortune, bien que n'allant pas très droit et dangereusement instable, nous vaut de mémorables parties de rigolade. Une copine derrière moi, après avoir pris mon élan, plus rien ne peut m'arrêter.

Dans nos chambres de petites filles modèles, nous passons de longues heures à inventer de nouveaux épisodes aux vies de nos Barbie. Elles sont tour à tour malmenées par nos coups de ciseaux meurtriers lors de rendez-vous imaginaires chez le coiffeur ou déménagées dans de nouvelles maisons que nous construisons nous-mêmes dans tous les recoins possibles et avec les accessoires que nous

avons sous la main. L'une avec un panier, une boîte à chaussures, l'autre sous le lit ou bien dans la garde-robe. De véritables villages prennent vie et les existences tourmentées de nos poupées mannequins nous tiennent en haleine jusqu'à la nuit tombée. Alors, avant que chacune doive rentrer chez elle, nous quémandons auprès des mamans, avec toute notre capacité de persuasion, l'autorisation d'aller un dernier quart d'heure promener nos héroïnes dans les allées du jardin afin de leur faire prendre l'air et les aider à se remettre de leurs dernières aventures. Elles cèdent à nos demandes, presque à chaque fois, et nous nous engouffrons en courant dans les escaliers de la résidence, évitant bien évidemment les ascenseurs trop lents pour notre envie de nous défouler. « Sans couriiir !! » hurle ma mère et nous de répondre en chœur, nous enfuyant à toutes jambes : « Ouiiiiiii !! »

Arrivées en bas, l'air froid du soir gifle nos joues rougies et ça sent un mélange de terre battue, de poussière et d'herbe piétinée du jardin dans lequel les feuilles commencent à tomber. L'odeur de l'automne dans notre rue est bien celle qui me pénètre encore quand je revis ces moments d'enfance. Nos mains sur les portillons métalliques à l'entrée de l'aire de jeux s'imprègnent d'un goût persistant de fer. Et pour la centième fois de la journée, mes collants bleu marine en laine épaisse descendent trop bas sur mes hanches, sous mon ventre rebondi. D'un geste devenu mécanique, je les remonte alors d'un coup sec jusque sous mes bras, espérant être tranquille le plus longtemps possible. Ma jupe relevée elle aussi

bien haut, je me fiche de qui pourrait me voir ainsi accoutrée. Je veux être à l'aise pour aller courir comme une folle en rigolant, jusqu'à en avoir des points de côté.

Inévitablement, les mères finissent par apparaître, aux balcons, aux fenêtres ou aux barrières du square. Parfois, les pères, rentrant plus tôt que d'habitude du bureau, passent devant nos balançoires et tourniquet et emportent sous le bras leur progéniture poussiéreuse et transpirante.

«Ciao, à demain les filles, n'oubliez pas vos élastiques et vos craies pour la marelle à la récré!»

La porte passée, ma mère, alors professeur de français et de latin à mi-temps à Sainte-Thérèse, rentrée depuis le milieu de l'après-midi, a préparé le repas, mis la table et fait couler le bain. Éric m'attend déjà sur le seuil de la salle de bains. Nous partageons un moment tranquille, tous les deux, au calme.

En pyjama, coiffés comme deux statuettes en porcelaine, nous nous lovons dans les fauteuils du salon jusqu'au souper. Au programme : chansons enfantines ou dessins animés. Je respire les cheveux d'Éric, un mélange de savon, de crème Nivea et de bébé. Il fait tomber ses petits chaussons à écussons dorés et tire-bouchonne machinalement ses chaussettes jusqu'à se retrouver inévitablement avec un pied à l'air.

Nous partageons en famille, tous les quatre, le repas du soir. Ma mère se donne du mal pour que

nous mangions de manière équilibrée – couper les légumes en brunoise, les crudités en bâtonnets – et nous fait plaisir avec de vraies pommes de terre rissolées maison et des croque-monsieur. Elle est organisée et parfaite intendante, aussi bien au quotidien que lors des fêtes de famille ou des anniversaires d'enfants. Ancienne cheftaine scoute, monitrice de ski et ouvrière lors de chantiers de jeunesse en Afrique, elle ne laisse rien au hasard, aime l'ordre et sait être conviviale. D'ailleurs, mes copines aiment venir chez nous car les menus y sont gourmands pour les enfants. Lorsque l'une d'entre elles est là, Éric, intrigué par ces deux grandes, passe la tête dans ma chambre, juste pour voir, sur la pointe des pieds. Il est toléré mais doit se plier à nos volontés, devient notre tête à coiffer, est invité à partager notre dînette remplie de corn flakes. Je sais qu'Éric est souvent ridiculisé à l'école, je l'ai trop souvent vu mis à l'écart comme un enfant handicapé parce qu'il s'essouffle très vite. Un petit moment passé avec nous et puis il s'en va retrouver le calme de sa chambre et jouer à son circuit automobile.

Une fois la copine repartie, les jeux de société, la pyrogravure et le tour de potier rangés, je recouvre la table de bridge d'une couverture pour fabriquer une cabane à mon frère. Nous restons cachés. Je suis presque soulagée que mon invitée ne soit plus là pour pouvoir savourer le plaisir d'être à l'abri, avec lui.

Heike, ma meilleure amie, vient un jour dormir à la maison. Nous passons tout l'après-midi à jouer

lorsque, vers le début de la soirée, nous entre-prenons une nouvelle expérience. Il s'agit de réussir à faire pipi comme des garçons. Nous montons à tour de rôle sur la cuvette des toilettes et, debout, tentons d'exécuter habilement la prouesse. Tout à coup, mon père, alerté par nos rires déchaînés, fait irruption, ouvre la porte en trombe et m'envoie une sacrée gifle, la première et la dernière de ma vie. Ce qui m'impressionne alors, ce n'est pas tant la gifle que son émotion. Certainement a-t-il eu peur que nous soyons en train de faire quelque polissonnerie pas très catholique. Il a un air furieux mais surtout apeuré, presque triste. Je lui trouve le même regard perdu que dans le premier de tous mes souvenirs. J'ai seulement trois ans et je me suis perdue sur une plage de Villers-sur-Mer. L'air hagard, il m'a cherchée pendant d'interminables minutes. Homme fragilisé face aux émotions fortes, bien incapable de les vivre et de les exprimer simplement ; j'ai perçu très tôt cette faille chez lui. Avec le temps et le cours de sa vie qui passera par des moments dramatiques, cette faiblesse grandira pour devenir un véritable empêchement.

Antoine, mon père, est dès lors en poste dans une grande banque. Il y fera sa carrière. Après de brillantes études à l'École polytechnique, le fils, sur lequel toutes les plus grandes ambitions d'une vieille famille bourgeoise traditionnelle reposaient, a travaillé toute sa vie avec constance, mais peut-être sans la réussite extraordinaire espérée. Sur les rails d'une vie très normale, il n'est pas de ceux qui

vivent leurs rêves les plus profonds. Les siens sont certainement bien enfouis quelque part ou alors ils ont totalement disparu avec le drame qui surviendra quelques années plus tard.

Lors de nos bons moments en famille, j'ai connu mon père désireux de faire plaisir aux siens et déployant une vraie énergie pour y parvenir, notamment lors de fêtes incroyables au cours desquelles il est le gentil organisateur. Les thèmes de ces rendez-vous costumés sont très drôles. Je revois toute ma famille et nos amis en fruits et légumes. Ma marraine en grappe de raisin et mon oncle Gauthier en poireau. Mon père, monsieur Radis pour l'occasion, semble ravi de la réussite de son projet. Il couve tout ce petit monde avec un regard plein de satisfaction. À chaque fois qu'un nouveau fruit ou légume fait son entrée, c'est sous des applaudissements nourris et des «Oh, la salade, pas mal du tout! Incroyable, l'artichaut! Tu t'es surpassé, mon ami!» C'est à celui qui surprendra le plus l'assemblée par son imagination.

Bien souvent lors de ces soirées, les plus jeunes sont en pyjama et, en ce qui me concerne, avec un masque de lapin, quel que soit d'ailleurs le thème du jour. Inspiré par ses nombreux manuels spécialisés sur l'art d'organiser de tels événements, Antoine n'a rien laissé au hasard et maîtrise parfaitement tout le déroulement de la fête. Les animations sont menées en temps et en heure, le ravitaillement assuré par ma mère qui surgit au moment voulu de la cuisine, les bras chargés de petits fours multicolores, œufs de lump rouge fluo et choux-fleurs en quantité industrielle. Il ne suffit à

mon père qu'un regard appuyé pour faire comprendre à son épouse qu'il est temps qu'elle entre en scène. Son tablier et quelques mèches de ses cheveux portent encore les vestiges du combat qu'elle a mené quelques heures auparavant, lors de la préparation de son éternel gâteau moelleux au chocolat Tupperware. La pâte doit être secouée dans la mythique boîte en plastique, mais celle de ma mère ne ferme pas correctement et c'est chaque fois la même scène d'éclaboussures, suivie de plaintes agacées et d'un chapelet de jurons. Non, décidément, ce ne sont pas là les tâches qui lui plaisent le plus. Mais pleine de bonne volonté, l'esprit d'équipe au garde-à-vous, elle fait de son mieux.

Petites souris, Éric et moi nous glissons dans ce capharnaüm afin de chiper quelques petites choses ; un toast abîmé, un œuf de caille brisé ou un morceau du pain surprise mal découpé. Ma mère referme la porte de la cuisine pour que personne ne constate l'ampleur du champ de bataille ni ne la surprenne en équilibre sur une chaise mettre un pied dans le vide-ordures pour en tasser le contenu et parvenir à le refermer. Lorsque Éric et moi voyons qu'elle y laisse son mocassin, nous quittons le navire précipitamment en gloussant. Nous rejoignons notre poste d'observation favori : le dessous de la table de bridge, afin de ne rien manquer, de tout voir sans être vus en train de terminer de grignoter nos magots.

Au fil des heures, se trouvant inévitablement embarrassés par leurs accoutrements — souvent volumineux —, nos invités les abandonnent sur le balcon et

ne conservent que leur maquillage. Seul l'exemplaire monsieur Radis tient le coup jusqu'à la fin. Son déguisement ne sera retiré que le dernier convive parti.

LES FINS DE SEMAINE riment bien souvent avec un départ en week-end, chez des amis ou en famille.

En Normandie, en Bretagne, à la montagne, ou chez nous en Auvergne, à Montmin. Mes parents ont tout d'abord imaginé acheter une maison au bord de la mer mais, de repérages en hésitations, ils ont pensé, selon une logique qui n'appartient qu'à eux, que, finalement, les paysages sauvages du plateau du mont Méhou sont, tout comme ceux de la Bretagne, authentiques et vivifiants. Ce n'est pas le bord de mer mais on y a le vent dans les cheveux. Et quelles bourrasques tout au long de l'année, à écorner les bœufs. Antoine et Nadine ont tout de même un peu hésité avec une maison de potier visitée en Ardèche, mais la vieille ferme rustique de Montmin l'a emporté. J'ai alors huit ans et je ne peux pas dire que je partage le coup de cœur de mes parents pour l'endroit. Sur ce plateau volcanique à mille deux cents mètres d'altitude, battu par les vents, recouvert d'une pelouse sèche, rehaussée çà et là de maigres genièvres nains, se tient, inhospitalière, la maison

des courants d'air. Montmin, c'est *Les Hauts de Hurlevent*.

Avant que mes parents ne l'achètent, des locaux leur parlent de cette rudesse du climat, des bancs de neige qui peuvent se former à tout moment sur les routes verglacées durant l'hiver. On nous raconte que des gens sont morts dans leur voiture, à quelques mètres de chez eux, car le brouillard, la bise et les blocs de glace ont soudainement envahi le paysage. Ces histoires, au lieu de les effrayer, les fascinent. On recommande aux habitants du coin d'avoir toujours avec eux une pelle et une couverture dans leur véhicule. Mes parents suivent scrupuleusement ce conseil.

En comparaison de ce que j'ai connu jusque-là comme lieux de vacances, même les plus simples et les plus sommaires à La Beaugardière dans le Perche, la maison de ma tante, ou à La Ferté dans le Loiret, la maison de mon oncle, où j'ai été habituée à peu de confort, aux cabinets dans le cabanon en planches au fond du jardin, aux parquets qui craquent, aux gros édredons à l'odeur de renfermé, Montmin et ses alentours sont encore bien plus rustiques. Mais surtout l'endroit est rendu particulièrement désagréable du fait de l'humidité pénétrante qui y règne tout au long de l'année, été compris. Il n'y fait jamais bon.

Ce qui a plu à mes parents c'est le côté «vrai» qu'ils trouvent à la demeure. Ils ne sont pas du genre à apprécier le superflu ou l'inutile, pour quoi faire?

Leur côté spartiate, scout, prend d'ailleurs souvent le pas sur le reste. Une morale forte qui dirige notre mode de vie. Ne pas demander plus que ce que l'on reçoit, apprendre à ne pas désirer, à se satisfaire de peu. Et puis, ne pas se plaindre.

Ils ont accroché dans les toilettes un sonnet, datant du XVIᵉ siècle, intitulé « Le bonheur de ce monde » :

Avoir une maison commode, propre et belle,
Un jardin tapissé d'espaliers odorans,
Des fruits, d'excellent vin, peu de train, peu d'enfans,
Posséder seul sans bruit une femme fidèle,

N'avoir dettes, amour, ni procès, ni querelle,
Ni de partage à faire avecque ses parens,
Se contenter de peu, n'espérer rien des Grands,
Régler tous ses desseins sur un juste modèle,

Vivre avecque franchise et sans ambition,
S'adonner sans scrupule à la dévotion,
Dompter ses passions, les rendre obéissantes,

Conserver l'esprit libre, et le jugement fort,
Dire son chapelet en cultivant ses entes,
C'est attendre chez soi bien doucement la mort.

Le texte est écrit avec des caractères à l'ancienne et les « S » ressemblent à des « F ». Je m'amuse à le lire avec un cheveu sur la langue, en remplaçant tous les « S » par des « F ».

Je réussis à souffrir en silence le jour où je m'ouvre le genou sur la caisse à outils de mon père. Arrivant en courant du jardin, je trébuche sur cette boîte en ferraille rouillée laissée au milieu de l'entrée. Il y a du sang partout mais, malgré la profondeur de l'entaille, je ne suis pas emmenée chez le médecin. Pas de points de suture et, aujourd'hui encore, une large cicatrice me balafre le haut du genou.

L'année de mes huit ans, lors d'un pèlerinage à Chartres, nous pique-niquons sous un viaduc pour nous abriter de la pluie, et je reçois en plein sur la tête une pierre tombée de tout là-haut, un coup violent qui m'entaille le cuir chevelu sur une dizaine de centimètres. Malgré le sang qui coule en abondance, la longueur de la plaie, et mon transport à l'hôpital, ma mère ne laisse transparaître aucune émotion.

Cet apprentissage forcé du courage, pouvant aller jusqu'à une certaine forme d'abnégation, m'est inculqué très tôt par des parents eux-mêmes élevés de la sorte. Chez moi, on serre les dents et on attend que ça passe. Ma mère ne me prend pas dans ses bras, elle reste froide et distante, bien que certainement émue. Dans ce genre de situation où une petite fille souffre, mon père est lui aussi mal à l'aise et reste en retrait.

Ils se réjouissent de pouvoir se consacrer à l'aménagement de la vieille bâtisse avec soin et en se souciant de respecter ce qu'ils appellent l'«âme des lieux». Dans leur appartement, ils ont déjà opté

pour une décoration à l'ancienne, très classique, composée de meubles de famille et de quelques fabrications de mon père, pour qui le fait soi-même figure en bonne position dans son échelle de valeurs. Et tant pis si ses placards sont franchement branlants ou mal finis, l'essentiel est l'effort fourni, vaillamment. Malgré l'implication de mes parents, Montmin ne deviendra jamais la maison de famille, le refuge douillet qu'ils ont alors en tête.

DANS NOTRE VILLAGE habite une autre famille avec laquelle nous tissons quelques liens, les Brun. Bien que voisins, nous vivons les uns et les autres à des années-lumière. Ce sont des gens comme je n'en ai jamais côtoyé auparavant.

Pendant longtemps, j'ai peur d'eux. Je les trouve laids et sales ; ils n'ont pas de salle de bains. Le père a un doigt coupé et je ne parviens pas à regarder autre chose que son moignon pendant qu'il nous parle. Je force mon regard à l'éviter mais j'y reviens toujours, en particulier lorsqu'il maintient l'immense miche de pain contre son torse et qu'il taille de grosses tranches.

Petit à petit, je suis moins intimidée et quand il m'appelle «la Parisienne» ou «la Priscille», je réponds d'une petite voix : «Non, c'est Priscille tout court!» Le père s'adresse à moi avec un sourire découvrant ses dents en or et toujours la même question : «Alors, qu'est-ce que tu racontes?»

Leurs quatre enfants ont tous à peu près le même âge que moi, mais c'est Christelle qui devient ma copine. Les autres, y compris sa sœur aînée, aiment se moquer de mon air qu'ils trouvent gauche, de mon manque de débrouillardise à la ferme. Christelle est plus douce et jamais taquine. Elle me dit : « Ils sont idiots de rigoler dans ton dos parce que je me rends bien compte qu'il y a plein de choses que tu connais et pas nous. »

Je lui apprends à nager. Nous allons à vélo à la piscine au Rocadour, à une quinzaine de kilomètres de la maison. Nous arrivons épuisées par la succession de montées et de descentes tout le long du trajet. Mon vélo a plusieurs vitesses, mais Christelle souffre bien plus encore sur le sien, trop lourd et trop petit pour elle. Situé en plein vent, au milieu de nulle part, ce tout petit bassin n'accueille que de rares visiteurs. Mais j'y prends plaisir à enseigner à Christelle les mouvements, à l'encourager à quitter ses flotteurs et à ne plus avoir peur. Le jour où elle réussit à nager toute seule, je suis vraiment fière de moi. Elle est si joyeuse et si reconnaissante. Nous fêtons notre victoire en nous offrant un sorbet, rapidement avalé, car une fois hors de l'eau, nous sommes, en quelques secondes, frigorifiées par le vent.

Durant l'été, nous jouons toute la journée ensemble et participons aux travaux de la ferme. Dès le matin, nous allons mener les vaches au pré. Cela me semble une prouesse que nous deux, gamines seulement armées d'un bâton de noisetier, parvenions

à diriger cette bande de gros derrières crottés. Certaines beuglent, rendues nerveuses par ces deux sauterelles gesticulant autour d'elles. De nous deux, Christelle est bien sûr de loin la plus habile et me crie les mots de patois indispensables à l'accomplissement de notre tâche. Je l'imite avec plaisir. Par temps lourd d'orage, lorsqu'on ne sait pas encore si ça va « péter » et que les mouches les harcèlent, certaines vaches font des ruades. Christelle me hurle : « Méfia teu !!* » et je détale aussitôt.

Christelle connaît les nombreuses maisons abandonnées, à moitié démolies. Nous allons les explorer. J'ai pour cela trouvé dans un tiroir une lampe frontale. Ainsi équipées, nous pouvons vaillamment partir à la recherche d'un trésor. On a entendu dire que des Templiers en avaient enterré sous des pierres de cheminée. Nos expéditions peuvent durer des heures et nous nous faisons alors surprendre par le crépuscule. Entre chien et loup, nous abandonnons nos fouilles, subitement inquiétées par la tombée du jour et les premiers hululements qui l'accompagnent.

La nuit tombée, je trouve mes parents assis dans la grande pièce, devant la cheminée, dans leurs gros fauteuils en velours brun. Mon père, un cigarillo à la main, écoutant ses vinyles, ma mère, plongée dans le dernier numéro de *Géo*. Je file me débarbouiller dans la salle de bains puis monte me coucher après avoir casé dans mon tiroir à trésors mes trouvailles

* « Méfie-toi » en patois auvergnat.

du jour : un Schtroumpf abandonné sous la mousse, un joujou d'œuf Kinder échangé avec Christelle et une brisure d'ardoise striée de paillettes argentées. Un dernier coup d'œil au rayon de lune qui passe à travers les rideaux, une pensée pour la journée qui se termine et une autre pour celle à venir, remplie à coup sûr de projets excitants.

Dans la chambre attenante, Éric dort déjà depuis longtemps. Mais il arrive souvent que de longues quintes de toux le réveillent au milieu de la nuit. J'ouvre ma porte et le trouve sur le palier, hagard, ses cheveux blonds en bataille, les yeux mi-clos d'épuisement, et soulevé par cette toux profonde qui ne le lâche pas et déforme son torse.

Puis ma mère sort à son tour. Éric gémit doucement, trop fatigué pour vraiment pleurer. Je vais me recoucher, mal au ventre et mâchoires serrées pendant de longues minutes, jusqu'à ce que le silence règne à nouveau dans la maison. Parfois, à travers la cloison, j'entends mes parents échanger quelques mots que je ne parviens pas à comprendre. Le rayon de lumière venant de leur chambre reste visible encore longtemps sous ma porte. Les couvertures remontées jusque sous le menton, j'ouvre et referme les yeux, luttant contre le sommeil, jusqu'à ce que j'entende le clic de l'interrupteur de leur lampe de chevet, le signal du retour au calme, les ombres s'éloignent enfin.

JE N'AI JAMAIS EU AUSSI FROID qu'à Montmin. Un froid pénétrant dont je ne parviens pas à me soulager, même en empilant plusieurs couches de vêtements. Une fois que le froid se fait sentir, il s'installe pour de bon et ne me libère qu'au moment du retour vers Paris, installée dans la voiture, avec le chauffage. C'est à cause du blizzard, la *burle*, qui siffle en continu sur ce plateau montagnard sévère avec ses maisons en pierres volcaniques noires recouvertes de toits en lauzes* si sombres qu'elles sont semblables à des ardoises. Petite fille, je fais à Montmin l'expérience d'un ailleurs quasi extra-terrestre.

Mon petit frère est un enfant fragile et, très tôt, j'intègre que beaucoup de choses lui sont interdites et d'autres obligatoires. Tous les jours, son physio-thérapeute, Marc – sorte de géant anguleux à la Egon Schiele, chevelure noire frisée et yeux bleu fluo –, vient chez nous pour sa séance. Ils s'enferment dans la chambre d'Éric et il le masse longtemps. Il prend

* Pierres plates utilisées pour couvrir des bâtiments dans certaines régions de France.

mon frère sur ses genoux, entoure son petit buste avec ses grands bras en passant sous les aisselles et appuie de façon régulière sur le torse d'Éric avec ses larges paumes. À chaque pression, Éric crache dans un Kleenex. À la fin de la séance, la boîte est vide. Habitué à ces manipulations, petit garçon sage et résigné, ayant déjà supporté tellement de souffrances, il fait juste ce qu'on attend de lui. Sa cage thoracique semble devenue élastique ; je la regarde, difforme, bien trop grosse. Sa petite tête d'oiseau est posée sur son torse élargi.

Je sais que lorsque je vais passer du temps toute seule chez ma grand-mère Louise et qu'Éric reste à la maison avec mes parents, c'est pour m'éloigner. Je n'ai pas conscience alors que c'est aussi pour me protéger. Je me sens mise à l'écart, même si j'aime, avec mon petit sac à dos, aller à Paris dans son grand appartement du dix-septième arrondissement. Rue de Lévis, dans l'agitation de ce marché aux fruits et légumes permanent, je me sens partir à l'aventure, évitant d'un bond les caniveaux débordant des déchets tombés des étals, enjambant les cageots abandonnés et les légumes pourris flottant dans le ruisseau. Louise relève ses jupes et me tire par le bras. Elle s'arrête çà et là pour « une commission », une demi-baguette – « cela suffira amplement pour nous deux, n'est-ce pas, ma fille ? » –, une livre de pêches de vigne à la peau poilue, ou bien à la pharmacie qui sent bon et mauvais à la fois, pour les cristaux de soude St Marc ou le flacon de Miror qui servira à astiquer l'argenterie. Nos courses terminées, nous

regagnons son immeuble. Les bras chargés des sacs de ma grand-mère, je vais les déposer dans sa petite cuisine où mon goûter m'attend déjà : la vieille boîte à biscuits en fer, toute cabossée, est ouverte. J'y pioche des tuiles aux amandes et des cigarettes russes que je fais semblant de fumer, avec un grand verre d'orangeade.

Dans ce vieil appartement sombre, au rez-de-chaussée, j'aime fouiner. Dans la chambre où je dors, il y a un bureau rempli de petits objets que je vais voir à chacune de mes visites : des crayons de couleur aux mines cassées, des blocs de papier à l'en-tête de la pharmacie du coin, des billes de verre, quelques punaises… Et surtout, dès le tiroir entrouvert, une odeur délicieuse de vieille cire et d'antimites, que je n'ai plus jamais retrouvée depuis. Je tourne les clés dans les serrures des vieilles armoires, caresse les dentelles et les draps en lin épais, regarde les chemises de mon grand-père et ses chapeaux en feutre des années 1930. Entre les piles de linge, Louise a laissé des petits bouquets de lavande toute grise et desséchée qui ne sentent plus rien.

« Pourquoi les gardez-vous ces fleurs, bonne maman ?

— Tu verras, il suffit qu'on les arrose avec un peu d'eau de lavande et elles se remettront à sentir bon. Et puis, je les aime bien, on les avait ramassées aux Baux-de-Provence avec ton grand-père.

— Mais ton eau de lavande qui est dans la bouteille en verre ne sent plus rien elle non plus.

— Ce n'est pas grave, on les garde, ce sont de jolis souvenirs. »

Louise est tendre. Je me cache entre ses bras, sous ses seins lourds, le temps d'un câlin puis, de là, glisse directement sous un autre édredon, de plumes celui-là, et m'enfonce dans le matelas de laine avachi jusqu'au matin.

Les fins de semaine passées chez elle sont des jours de fête. Elle m'emmène au cinéma et m'offre une friandise glacée. Nous allons voir *L'As des as*, *Hibernatus*, aussi heureuses l'une que l'autre. Et puis le dimanche soir, les devoirs faits sous sa surveillance, je rentre chez moi.

Dès que je vois le visage de mon père dans la voiture, je sais que « ça ne va pas », comme ils disent aux autres adultes en parlant des « crises » d'Éric. Ces moments durant lesquels la maladie gagne du terrain et abîme un peu plus profondément son corps. Il va alors à l'hôpital pour de courts séjours. Dans les jours qui suivent son retour à la maison, puis de plus en plus régulièrement, Irène, son infirmière, vient lui dispenser des soins à domicile. Elle a de grands yeux verts et des cheveux roux coupés au bol. Son visage doux et sa présence rassurent Éric qui se laisse faire. Et lorsqu'il est à nouveau question qu'il retourne à l'hôpital, ma mère lui dit : « Mais tu verras, Irène sera là, n'aie pas peur ! »

Cet ange gardien aime mon frère plus qu'un petit patient ordinaire et elle s'est attachée à lui au point

de l'accompagner du mieux qu'elle peut, y compris en dehors de l'hôpital.

Après chacune de ses visites, ma mère répète, avec une voix un peu triste : «Elle est vraiment gentille, Irène», ce qui m'agace beaucoup. Qu'y a-t-il de gentil à cela ? Comme si venir voir mon frère était une bonne action…

BIEN QUE TRÈS MALADE, Éric est un petit garçon actif et capable de s'intéresser à beaucoup de choses. Angèle, la femme de Marc, son physiothérapeute, est notre professeur de peinture. C'est une petite femme blonde, souriante et énergique. Les cours ont lieu chez elle. Nous quittons donc la maison pour partager ensemble pendant deux ou trois heures un moment précieux. Mon frère est très doué ; il a déjà, tout petit, un véritable univers pictural. Cela ne l'empêche pas de me copier et nous nous disputons alors. Mais cela n'enlève rien à notre plaisir, nous sommes dans notre bulle, un formidable cocon de couleurs et de dessins.

Angèle est tranquille et à l'écoute. Elle n'impose pas de thèmes, chacun choisit ce qu'il veut faire et avec quelle technique. Elle nous propose de feuilleter des classeurs avec des pochettes classées par sujets : animaux, natures mortes, paysages… afin de nous en inspirer.

Je suis pressée de découvrir la peinture à l'huile. Angèle me fait travailler d'après un pichet et des

pommes ; le résultat, la composition et les mélanges des couleurs sont plutôt réussis, dans des tons de jaune, ocre, rouge, terre de Sienne et ombre brûlée. En revanche, mon sens des volumes et de la perspective n'est pas encore développé et tout est plus ou moins sur le même plan.

Afin d'encourager mon intérêt pour cette nouvelle pratique, mes parents, nos premiers admirateurs, très concernés par notre apprentissage, m'offrent pour Noël un carton toilé d'environ 40 cm × 50 cm avec un dessin représentant des jockeys à cheval qu'il faut peindre selon un modèle photographique, à l'aide d'une dizaine de tubes et de pots miniatures de médium à l'œuf. Exceptionnellement, mon père me laisse fouiller dans son vieux coffret en métal rouillé qui ne ferme plus bien et dont les tubes à l'intérieur ont durci, recroquevillés et quasi vides. Mais il en émane toujours une odeur d'huile et de térébenthine qui m'enivre et me paraît familière. Devant mon avidité à apprendre et à tester les couleurs, mon père me montre comment manier le couteau pour faire des mélanges à même la toile, créer des empâtements. J'ai hâte de m'exercer seule. Je réalise cette peinture en plusieurs fois, dans mon coin, consciente que le prêt du matériel est exceptionnel et qu'il faut que j'en profite car l'occasion ne se représentera pas de sitôt. Je ne le vois jamais l'utiliser même s'il dit tout le temps qu'il va s'y remettre. Cette boîte appartenant au passé est restée rangée, au fond d'un tiroir, avec ses souvenirs. Il a, semble-t-il, remplacé cette ancienne passion par la pratique du piano.

Plus jeune, il avait réalisé de beaux paysages à la manière de Van Gogh et de Millet et des portraits en clair-obscur, comme celui de saint François d'Assise, dans des tons de marron, au fusain et au brou de noix[*].

J'ai appris bien plus tard, en le découvrant en photo jeune homme dans une rue de New York, souriant, tenant par la taille une femme plus âgée devant un atelier, qu'il avait alors, durant ses années étudiantes, consacré beaucoup d'énergie à la peinture. Mais je connais juste la fin malheureuse de cette aventure américaine : un incendie a dévasté l'atelier dans lequel ses toiles étaient entreposées. Je n'ai jamais su le fin mot de cette histoire mais je me suis plu à l'imaginer en jeune artiste passionné et, pourquoi pas, amoureux. Antoine, le polytechnicien, a ensuite repris un chemin plus attendu et raisonnable, s'est retrouvé dans les rails d'une existence bourgeoise classique, avec, quelques années plus tard, selon le cours prévisible des choses, la responsabilité d'une famille.

À une époque, il a peut-être placé de vrais espoirs dans la peinture puis, je ne sais si c'est parce qu'il a jugé son talent insuffisant ou qu'il a pris peur à la perspective d'une vie bohème, il a abandonné. Il a enterré la peinture et certainement une partie de lui avec.

J'imagine que sa famille ne lui a pas laissé d'autre choix d'avenir que celui qu'elle avait tracé pour lui : s'inscrire dans une lignée de brillants intellectuels, polytechniciens depuis cinq générations. Mon père

[*] Teinture fabriquée avec les enveloppes des noix.

a donc subi une pression considérable et a certainement dû être satisfait de répondre aux attentes familiales. Mais j'ai toujours perçu en lui une frustration, certes bien dissimulée, mais vivace, de ne pas avoir poursuivi son projet artistique.

Antoine est fier de voir que son fils et sa fille s'intéressent au dessin et à la peinture et qu'il nous a transmis son don. De nous deux, c'est Éric qui réalise les choses les plus impressionnantes pour son âge. Mon père me transmettra par la suite sa boîte de crayons de couleur, protégés religieusement sous une feuille de papier de soie, qu'il avait lui-même reçue de son grand-père. Ce cadeau symbolique d'une famille dans laquelle les valeurs et intérêts fondamentaux se transmettent entre hommes devait certainement être destiné à Éric.

Tout petit, vers cinq ans, mon frère réalise une peinture sur papier d'assez grande taille, environ 80 cm x 60 cm, verticale. Il la rapporte fièrement de chez Angèle et l'offre à mes parents qui sont très impressionnés par la maturité artistique qui en ressort. Très art brut, avec des couleurs vives, rouge, jaune, vert, bleu ceruleum, et des contours noirs par endroits. Cela représente un village sillonné par des routes allant d'une maison à l'autre. Le geste est sûr, le trait épais peint à la gouache, et le tout, finalement, peu colorié. La composition, le rythme, la variété dans les touches et son imaginaire révèlent un réel talent.

Mes parents l'encadrent et l'accrochent dans leur chambre. Cette peinture dégage une grande force ; elle claque. Elle me saute aux yeux à chaque fois que je passe devant ; je peux la regarder pendant de longues minutes sans me lasser. Je pense qu'elle contient tous les secrets pour être un artiste à part entière. À l'époque, je suis très attachée à la forme et j'admire cette liberté.

À la fin de nos cours de peinture, Éric est très fatigué ; parfois même la séance est interrompue en plein milieu, ce qui m'énerve beaucoup. Je suis pleine d'envies non assouvies. Je râle bien un peu mais redeviens vite raisonnable, patiente et compréhensive. Je suis constamment tiraillée entre un sentiment d'injustice pouvant aller jusqu'à la colère et l'inquiétude de voir Éric si faible.

Il y a des moments où j'en veux à la terre entière et même à Éric de devoir toujours passer en second, d'avoir le sentiment de moins compter.

Depuis toute petite, je ressens la fierté de mon père à l'égard de son fils. Je vois bien qu'il est plus concerné par lui et cela hormis le fait qu'il soit malade. Le regard que l'on porte sur moi n'est pas le même.

Lorsque je lui pose des questions sur sa peinture – comme sur tout autre sujet d'ailleurs –, il est vite irrité et me laisse entendre, par son ton impatient et ses réponses expéditives, que cela ne sert à rien de m'expliquer, car je ne peux pas comprendre. Je ne suis pas à la hauteur.

Antoine, dès qu'il avait été en âge d'étudier, s'était retrouvé à part au sein de sa fratrie, mis sur un piédestal par sa mère qui reprenait sévèrement ses frères et sœurs en leur disant de ne pas le déranger pendant ses leçons : « C'est bien le plus intelligent de la famille, laissez-le donc travailler ! »

De là, j'imagine, date son complexe de supériorité intellectuelle. Il est indiscutable que sa tête était bien faite et sa culture solide, mais son manque de souplesse et d'attention aux autres a malheureusement réussi à gâcher ces qualités, en l'enfermant dans ses certitudes.

Ma mère, quant à elle, remplace le manque de manifestations physiques d'affection par tout un tas de petites attentions quotidiennes et le temps qu'elle nous consacre. Mais je ressens son malaise à mon égard.

Est-ce le fait de me sentir mal aimée, quoi qu'il en soit, je ne me sens pas bien non plus dans mon corps. Trop grosse, empotée et mal accoutrée, on se moque souvent de moi. Ma mère me donne trop à manger, je suis gavée alors qu'elle semble toujours surveiller sa ligne et reste beaucoup trop mince, à la limite de la maigreur.

Avec elle, tout est « à la dure », selon ses propres termes. Cette froide distance qu'elle a installée entre nous est la parfaite reproduction de ce qu'elle a connu avec sa mère. Cette incapacité à vivre un lien mère-fille s'est transmise, comme une malédiction.

Jusqu'à mes dix ans, la garde-robe de garçon qu'elle m'inflige – sans penser à mal – n'est pas là pour arranger les choses. Les cheveux trop courts, mal coupés, des vêtements achetés à la va-vite au supermarché dans le même rayon que mon frère, et ces oreilles disproportionnées… tout cela me complexe affreusement. À l'âge où les petits gars mesurent leurs zizis, je mesure mes oreilles : sept centimètres et pointues comme un Hobbit ou je ne sais quelle créature maléfique. Un jour, un garçon de mon école me lance à la figure : «T'as de beaux yeux, dommage que tes oreilles les cachent!» Sur le coup, je ravale le choc que provoque en moi cette phrase, mais de retour à la maison je pleure beaucoup et, encore aujourd'hui, je me rappelle mon sentiment de profond désarroi. Je renvoie une image qui n'est vraiment pas fidèle à ce que je ressens : du plus loin que je me souvienne, j'ai toujours rêvé devant les signes extérieurs de féminité, les chaussures à talons et les effluves parfumés des autres mamans qui déposent leurs enfants à l'école – finalement tout ce que ma mère n'est pas. Elle, si peu encline à user de ces artifices. Dans la salle de bains, un unique panier contient ses affaires de beauté. Son maquillage, datant d'un autre âge, est tout desséché, l'antique tube de mascara sent le moisi. Sa crème Nivea est mal rebouchée et elle ne se parfume pas, à part pour de très rares occasions avec un peu d'Eau de Rochas, cette fragrance du type eau de Cologne, plus appropriée à un vieux monsieur qu'à une jeune femme.

Petite fille, tout ce qui m'importe, c'est de parvenir un jour à être aussi lisse et parfaite que les

autres gamines que je côtoie, de dompter toutes mes mèches et ma foulée de travers.

J'aime être invitée par des petites amies ou par mes cousines ; et ainsi avoir le sentiment d'être choisie. Je me laisse aller à contempler leurs familles que je trouve toujours mieux que la mienne.

MES PARENTS déploient beaucoup d'efforts pour que notre quotidien ne pâtisse pas trop de la maladie d'Éric, mais la mucoviscidose grignote mon petit frère comme une gangrène. Ni les séances quotidiennes de physiothérapie respiratoire, ni les séjours à l'hôpital ne suffisent à lui assurer un quotidien acceptable. Il se fatigue de plus en plus vite, le blanc de ses yeux jaunit et il lui devient difficile de manger sans trop s'essouffler. Il s'efface.

Je le sens sans le sentir, car je me laisse rassurer par son attitude. Il souffre en silence avec une maturité dont bien des adultes ne réussiraient pas à faire preuve.

Il passe moins de temps avec moi, je perds peu à peu mon compagnon de jeu.

Puis arrive un moment où la maladie l'assiège, ne le lâche plus. Il manque de plus en plus souvent la classe et n'y va plus du tout. L'après-midi, ma mère lui fait l'école à la maison, et, le matin, c'est une jeune fille au pair qui s'occupe de lui. Il est en classe de deuxième année. Penché sur ses soustractions,

épuisé mais si volontaire qu'il parvient tout de même à venir à bout de la longue série d'opérations qui sont posées sur son cahier. Pour les autres leçons, le plus difficile est de réciter, alors il écrit, les poèmes, les chapitres d'histoire et de géographie, les listes de mots invariables. Le voyant s'accrocher, je l'aide à trouver des trucs amusants pour retenir, un jour les conjonctions de coordination, le lendemain les tables de multiplication. Je lui chante à tue-tête la comptine :

Mais où est donc Ornicar ?
Où est-il passé ce lascar ?
Mais où est donc Ornicar ?
Où est-il passé, c'est bizarre !

Il est passé par là et par ici
Il est passé par là, on me l'a dit
Il est passé par là et par ici
Va-t-il enfin montrer son nez sapristi !

Éric pose son crayon, pousse son cahier et me regarde l'air amusé et interrogateur, un demi-sourire sur les lèvres, scander les deux dernières phrases. Et moi de faire le pitre, d'en rajouter encore et encore pour le faire rire. Je monte sur une chaise paillée branlante, puis de là sur la table de la cuisine et crie l'histoire d'Ornicar et la compagnie des « bijou, caillou, chou, genou, hibou, joujou, pou », en insistant bien sur le « P » du « pou », ce qu'il guette attentivement en baissant la tête, impatient dès l'énoncé de « joujou ». Je recommence et recommence

encore jusqu'à voir ses lèvres répéter en chœur avec moi et arriver au «pou», en postillonnant le plus fort possible. Il finit enfin par rire. Ma mère me dit : «Priscille, doucement, calme-toi!», mais sans grande conviction, car elle prend trop de plaisir à voir Éric avoir un peu de répit.

J'ai reçu de la boulangère en bas de notre résidence un pense-bête cartonné avec, d'un côté, le calendrier des vacances scolaires, et, de l'autre, les tables d'addition, de soustraction et de multiplication. Je découpe ces dernières et les colle sur une feuille de papier bleu clair – parce que ça fait garçon – et récupère dans un catalogue de Noël les photos des jouets qui plaisent le plus à mon frère : des G.I. Joe, des Musclor, des circuits automobiles… Les gros tas de colle mettent longtemps à sécher sous mon lit mais finalement, au bout de deux jours, je peux rouler le papier et l'enrubanner. Je lui glisse mon cadeau sous sa serviette, dans son assiette. Lorsqu'il le découvre, nous sommes tous attablés pour le dîner. Je m'écrie : «Tadam!» d'une voix théâtrale, pas peu fière de mon invention. Mes parents couvent la scène d'un regard amusé.

«Merci Priscille, je m'en servirai de tes tables à compter, je les collerai dans ma chambre.»

Non, il ne s'en servira pas. Quelque temps après, l'école à la maison s'arrête. «Le temps de récupérer un peu, Éric reprendra bientôt, mais en ce moment, il est trop fatigué pour les leçons», m'explique ma mère d'un ton pas très convaincant, les yeux baissés.

Mais je répète à sa suite : «Éric reprendra bientôt les leçons, ben oui, bien sûr!» Forcément que ça va passer, qu'il ira vite mieux. J'ai pris l'habitude de sortir cette litanie rassurante à mes copines d'école ou aux commerçants du quartier, même quand on ne me pose pas la question d'ailleurs.

Et lorsque les hospitalisations se multiplient et durent, à chaque fois un peu plus longtemps, non plus deux jours mais cinq, puis une semaine, je me répète sans faillir que cela est justement fait pour le guérir. Pourquoi passer tellement de temps à se faire soigner si cela ne doit servir à rien? Il y aura forcément à un moment donné une amélioration, c'est évident.

À la rentrée scolaire, je quitte mes copines de l'école primaire pour un collège privé d'ensei-gnement catholique strict et bénéficiant d'une bonne réputation. Ma mère a entendu dire «le meilleur» de cet établissement, «vraiment bien fréquenté et bénéficiant d'un enseignement de haut niveau», comme elle se plaît à l'expliquer à tous ceux qui veulent bien l'entendre, à sa sœur au téléphone ou à une voisine croisée dans la résidence.

J'y rencontre, dans ma classe, Edwige, un peu grosse et gauche. Elle est rassurante pour moi qui suis pas mal complexée et exilée sans amitiés dans cet endroit inconnu. Puis, au fil des mois, je gagne en assurance, me fais une place, et Edwige devient un faire-valoir. Elle est éteinte quand je suis de plus en plus déliée et fanfaronne. Tornade blonde aux cheveux qui commencent à être longs et au regard

rieur, je ne suis pas la dernière de la classe à rigoler et surtout à faire rire les autres. Plus l'atmosphère à la maison est pesante, plus je deviens taquine et légère à l'extérieur. À la fin de la journée de cours, je rentre chez moi à regret. J'aime me faire inviter chez quelqu'un pour prendre une collation et ne pas me retrouver tout de suite à la maison.

Le week-end, je vais de bon cœur chez les scouts. Ce sont de formidables jeux de piste dans le parc du château de Versailles et des chansons qu'on entonne à tue-tête quand on marche en bande. Mais ce que je préfère par-dessus tout, ce sont les camps avec les explorations par groupes de six durant lesquelles on doit se débrouiller pour se nourrir et se loger.

Un sentiment d'exaltation m'emporte lorsque, dans la cathédrale de Chartres, notre *Chant de la promesse* résonne. Nous sommes quelque quatre mille petits pèlerins, reprenant en chœur : « Je veux t'aimer sans cesse, de plus en plus, protège ma promesse, Seigneur Jésus ! Ta règle a sur nous-mêmes un droit sacré ; je suis faible, Tu m'aimes : je maintiendrai ! »

Ces moments très forts de communion m'impressionnent beaucoup et font surtout écho à mon besoin d'appartenir à un groupe.

Parallèlement, mes parents nous emmènent à la messe chez les Capucins. L'ambiance chaleureuse qui y règne et le sermon pour les enfants font de moi une fidèle accomplie.

Lors de ma première communion, je reçois une bible illustrée que je parcours assidûment. Je suis une

formation catholique complète qui me marquera pour toujours. J'ai longtemps gardé le sentiment d'être observée par Dieu, ce qui, bien des fois au cours de mon existence, a fait naître en moi un sentiment de culpabilité lorsque je pensais mal agir.

Il m'est aussi resté un socle de valeurs auxquelles je suis restée très attachée : le partage, l'entraide, le courage.

Mais, à partir de mes treize ans, je m'éloigne de l'Église. La vie me fait trop mal et j'en veux à Dieu de ne pas empêcher l'insupportable malheur dans lequel je suis plongée.

Durant la dernière semaine de classe, mon père annonce un soir que nous partirons à Montmin quelques jours plus tard, pour les vacances d'été.

Ma mère sera en congé en même temps qu'Éric et moi et descendra seule avec nous, avant que mon père nous rejoigne plus tard.

Le 3 juillet, nous prenons tous trois la route de l'Auvergne.

Quelques mois auparavant, juste après l'anniversaire d'Éric, au mois de mars, nous recueillons une chienne que nous appelons Tootsie. C'est un golden retriever abandonné que ma mère et moi avons trouvé dans la rue. À coup sûr mon père ne voudra pas qu'on la garde, mais ma mère accepte de tenter de le convaincre. À mon grand étonnement, mon père ne met pas longtemps à céder.

« C'est bon, on la garde ! Mais c'est vous qui vous en occuperez. La sortir et tout le reste ! » lâche-t-il,

ce qui provoque de ma part un hurlement de joie, vite réprimandé par mes parents qui, « vraiment, commencent à en avoir plus qu'assez de m'entendre crier à tout bout de champ ». Je m'en fiche, Tootsie reste. Cela fait deux ans que je les embête en leur chantant régulièrement un refrain inventé : « Un chien, un chien ou un petit oiseau ! » J'ai enfin mon animal.

Ce mois de juillet débutant, Tootsie fait le voyage entre Éric et moi sur la banquette arrière. Au départ de Paris, il fait bien chaud, l'été s'est installé depuis longtemps et nous sommes, à notre arrivée, cette fois-ci plus encore que les autres, bien qu'habitués à la fraîcheur de notre coin d'Auvergne, étonnés par le froid quasi hivernal qui y règne. À notre descente de voiture, le vent du nord siffle à nos oreilles. Ma mère se jette sur Éric en l'enveloppant dans la couverture qui sert à nous couvrir les pieds dans la Peugeot. Elle le soulève et court l'installer dans sa chambre, directement sous son épais édredon de plumes, branchant le convecteur électrique à fond, ce qui provoque immédiatement la propagation d'une odeur désagréable de chaud brûlé.

Nous nous endormons dans des chambres sur-chauffées et nous réveillons en nage.

Cette première nuit puis toutes celles qui suivent sont difficiles. Éric tousse de plus en plus. Les quintes ne le lâchent plus. Elles durent de longues minutes et l'épuisent tant qu'il ne tient plus debout. Ce mois de juillet me revient à l'esprit, tronqué de beaucoup d'émotions et de moments qui m'ont

quittée pour toujours tant il était dur de les vivre. Certainement une forme d'amnésie.

C'est durant ces semaines que mon frère réalise un dessin qui ne m'a plus jamais quittée. C'est un paysage très coloré, sorte de jardin d'Éden, avec en arrière-plan un petit village. Un grand arbre fleuri est au premier plan, au milieu de champs aux teintes de vert tendre et jaune d'or. Le ciel est découpé en deux : une partie bleu clair est gagnée par une autre bleu foncé, comme un gros nuage d'orage. Sous l'arbre est installé un banc vide.

Aujourd'hui, lorsque je le contemple, c'est l'absence qui me saute aux yeux.

Il a désormais le corps des enfants mal nourris des pays défavorisés : maigre avec un ventre ballonné, très proéminent. Il est de mauvaise humeur et s'impatiente vite. Il n'a plus envie de jouer avec moi, tout le fatigue. Ma mère me dit de le laisser tranquille et cela m'énerve.

Il devient aussi de plus en plus difficile et, par conséquent, ma mère lui prépare à chaque repas les plats qu'il préfère : poisson pané, foie de veau et gâteau de Savoie ou gâteau au yogourt quand, moi, je rêve d'un fondant au chocolat. N'étant pas avertie de la gravité de l'état d'Éric, je ne peux pas admettre que l'on satisfasse ses moindres désirs, voire qu'on les devance, alors que l'on ne prête pas attention aux miens.

Je suis débordante de vie alors qu'elle quitte Éric, jour après jour.

Mes parents sont de plus en plus angoissés et nous vivons dans un état de tension nerveuse insupportable. Mes rapports avec eux sont devenus électriques. Je suis démunie, seule.

Je les perçois tous les trois comme plus proches et complices que jamais. Éric sait. Ma mère me le dira par la suite, mais il ne me dit rien pour me préserver. Il accepte son destin. Je suis la seule exclue du secret qui les lie tous les trois.

Je ne me rappelle pas la journée du samedi. Plus rien.

En fin d'après-midi, mon frère va très mal. Il fait une hémorragie dans la soirée. Ma mère part dans la nuit avec lui, en ambulance, à l'hôpital de Pouilly. Je ne sais rien de ce qui est en train de se passer, je sens juste que, cette fois-ci, c'est plus grave. Le lendemain matin, mon père appelle l'hôpital. Il se fige, ne dit pas un mot, se précipite dans la voiture et démarre en trombe. Il oublie de m'emmener. Je lui cours après. Il n'a jamais conduit aussi vite, comme s'il pouvait encore changer le cours du destin. Je suis secouée à chaque virage. Durant tout le trajet, mon père ne desserre pas les mâchoires et a une expression que je ne lui ai jamais vue. Je ne pose pas de questions.

Dans ma tête : « Si on passe devant une croix, c'est qu'il est mort. »

Une croix en pierre apparaît quelques secondes après, au bord de la route, à travers l'épais brouillard.

Arrivés dans le stationnement, mon père bondit hors de la voiture et me laisse seule. Je lui crie : « Est-ce qu'il est mort ? » Il ne se retourne pas.

J'attends, en pyjama. Combien de temps ? Je ne sais plus. La ceinture de ma robe de chambre a disparu, je ne peux pas la fermer, j'ai froid.

Au bout d'un long moment, je sors pour voir s'il y a quelqu'un. Personne dans le stationnement ni dans le hall du vieil hôpital en pierres noires. Une lumière aveuglante jaune foncé éclaire le carrelage blanc. Mais personne derrière le comptoir ni sur les chaises en plastique orange alignées contre le mur. Je reviens dans la voiture. Je verrouille les portières de l'intérieur et me mets à appuyer de toutes mes forces sur le klaxon. Trois, quatre, cinq longues plaintes résonnent dans le stationnement vide.

Mon petit frère meurt le dimanche 27 juillet, à l'âge de neuf ans. J'en ai douze et ma vie se brise.

LA VIE SANS LUI

ILS SONT À MONTMIN dès le lundi sans que je comprenne comment ils ont été mis au courant.

Ils arrivent les uns après les autres et me prennent dans leurs bras en me disant à peu près tous la même chose.

J'attends, debout.

C'est un pyjama que l'hôpital a prêté. Bleu ciel avec des petits chats. Un peu élimé, car il a déjà sans doute pas mal servi. On lui a laissé et il est dans son lit, comme s'il dormait. On lui a joint les mains. Les volets sont fermés, mais les rideaux ne sont pas tirés. Quelques traits de lumière du jour et deux flammes de bougie sont les seules sources lumineuses dans sa chambre. De gros cierges, comme à la messe, ornés de croix.

Ils se succèdent près du lit, restent debout, agenouillés ou assis sur une des deux chaises pliantes qu'on prend d'habitude pour aller pique-niquer.

Je ne rentre pas complètement, je reste dans l'embrasure de la porte qui communique avec ma chambre. Certains lèvent les yeux et regardent dans ma direction, mais c'est comme s'ils ne me voyaient pas. J'attends le soir, quand tout le monde est en bas ou couché, pour y aller seule. Je pourrais rester toute la nuit si je voulais, il suffirait que je pousse la porte. Je ne le touche pas. Il est gris et ses lèvres sont violettes.

Mes parents gémissent devant lui. Ils restent longtemps et quand ça dure trop, ma tante ou mon oncle les prennent par les épaules, les lèvent et les font sortir un moment. Moi, je regarde, je ne pleure pas. Mes paupières ne clignent plus, mes yeux fixent et me brûlent de ne plus se refermer, pas même une seconde. Pas de répit, je dois tout garder en mémoire. Bientôt, ils vont l'emmener et je ne le reverrai plus jamais.

Aucun de mes cousins n'est là, je suis la seule enfant. Ma grand-mère Louise me serre contre elle dès qu'elle me voit. Tout en me caressant les cheveux, elle me murmure : «Éric est au ciel», «Libéré de ses souffrances», et aussi : «Il veille sur nous», «On doit bien prier pour lui». Je passe deux jours à rôder de pièce en pièce, en les évitant, de loin. Dans la cuisine, dans le salon. Ils forment de petits groupes et chuchotent sans que je comprenne ce qu'ils racontent.

Le soir, en allant me coucher, je n'éteins plus ma lampe de chevet parce que j'ai peur. Je ne ferme

pas non plus complètement la porte parce qu'il a toujours voulu qu'elle reste ouverte, contre les monstres. Et je sens l'odeur. Celle de l'hôpital et une autre, que je ne connais pas. C'est l'été et cela fait maintenant trois jours qu'il est mort. Mais je reste assise dans mon lit à respirer cette odeur et à attendre le jour. Je sais que c'est ma dernière nuit avec lui.

Le mercredi matin, tout le monde est habillé en noir. La veille, ma mère m'a conduite dans un vieux magasin de prêt-à-porter poussiéreux à Saint-Julien, le seul à quinze kilomètres à la ronde. Il n'y avait pas d'articles pour enfants et la seule tenue que la vendeuse a dénichée, en fouillant dans ses réserves, est un ensemble bleu marine. Le haut a des épaules rehaussées de galons et des boutons dorés. La jupe plissée est elle aussi ornée de fermetures clinquantes. Ces vêtements n'ont pas grand-chose d'une tenue d'enterrement et je les déteste. De toute façon, je ne les remettrai plus jamais.

Je tire mes cheveux en arrière comme si je voulais me les arracher et je colle deux barrettes dépareillées.

Je vais attendre dans le canapé. J'entends la camionnette des pompes funèbres rouler sur les graviers devant la maison. Je vais vomir mon chocolat chaud et mon déjeuner, puis je me mets de l'eau de Cologne au chèvrefeuille qui traîne sur une étagère de la salle de bains et retourne m'asseoir. Tootsie vient se coucher sur mes pieds. Je l'attrape par le collier et je me cache dans son cou chaud qui sent la mousse et la lotion antipuces.

Sur la place de l'église, il n'y a pas beaucoup de monde. Le père Brun a le chapeau noir du dimanche et ses enfants le collent. Sa femme me regarde et me frotte la joue en reniflant. Je ne comprends pas pourquoi toute ma famille n'est pas présente. Je suis envahie par une rage sourde mais je ne dis rien.

Devant l'épicerie de M^me Faucon, quelques vieilles du village se signent à la vue du cercueil et marmonnent entre elles. Elles me dévisagent et baissent les yeux, gênées. On n'entend pas un bruit à part quelques raclements de gorge et le claquement des portes du corbillard. Un des employés des pompes funèbres apporte la grande gerbe de fleurs des champs ovale que mes parents ont fait faire.

Le curé attend sous le porche, mains jointes. Sous sa soutane, son pantalon est trop court et on aperçoit ses chaussettes de tennis dans ses grosses chaussures brunes.

Le cimetière étant tout en bas du village escarpé, il faut remonter dans les voitures. Nous passons à côté du centre équestre où je fais du cheval tous les étés. Quelques employés, dont mon moniteur, sont devant et attendent notre passage. Eux aussi, comme les vieilles, me regardent mais ne disent rien.

Pas de caveau, Éric est tout seul, l'étranger, au milieu de ces gens du pays, qui ont tous les mêmes noms : Aimé Chanut, Paulette Chanut, Odette Faucon, Gaston Pagès, Marie Faucon…

La pierre tombale est provisoire et l'inscription pas encore gravée. Je déteste les fleurs artificielles et

la plaque en céramique que notre artisan maçon de Montmin a fait livrer : «À notre ami».

Ils le descendent dans le trou et tout est refermé.

Subitement, je réalise qu'il va rester là et pourrir. Comment le corps de mon frère peut-il être abandonné dans cette fosse pour toujours et se faire manger par les vers ? Je les laisse, je sors du cimetière. Je cours dans le premier chemin que je trouve puis, hors d'haleine, je m'assois par terre. Je transpire mais mes mains sont gelées. Je les frotte l'une contre l'autre, très vite. Je souffle sur le bout de mes doigts et je commence à m'arracher les ongles. J'attrape des petites peaux, je les mords et je tire la plus grosse avec mes dents. Mon majeur se retrouve pelé sur le dessus, tout rose et ensanglanté. Ça fait vraiment mal, ça brûle et ça m'élance, mais je ne sens plus le froid.

Nous restons à Montmin jusqu'à la fin des vacances.

Mes parents ont arrêté de parler. Tous les soirs, j'entends leurs pleurs étouffés dans leurs oreillers. Aussi bien mon père que ma mère. En écoutant, je parviens à savoir lequel des deux gémit.

Lorsque nous sommes en voiture, ils décident d'un regard ou par une parole dissimulée que nous ferons un détour par le cimetière. Là, devant la tombe, ils ne disent toujours rien, ne me jettent pas un coup d'œil. Ils finissent la visite en parlant entre eux, à voix basse, de l'eau des fleurs à changer, de l'inscription qui n'est toujours pas faite, d'un tel à remercier. J'attends plus loin, entre deux tombes, ou je ne descends même plus de la voiture. Je ne comprends pas pourquoi il faut y aller si souvent. Dans ce cimetière, aucune chance de trouver Éric. Il ne peut certainement pas être ici.

Le seul être capable de m'apporter un peu de réconfort est Tootsie. Je ne pleure qu'avec elle, en cachette.

Sur les photos de cette période, on me voit avec les cheveux au carré sous un foulard rouge clair, un short, des chaussettes et des chaussures de sport usées, toujours avec ma chienne. Je vais la promener au bord du lac de Saint-Pont, à un kilomètre de chez nous. Je lui lance des morceaux de bois dans l'eau, elle va les chercher et me les rapporte. Nos parties peuvent durer des heures pendant lesquelles je fuis la maison. Mes parents restent cachés dans leur chambre ou bien je ne sais où, souvent séparés, chacun dans son désespoir.

Ils sont incapables d'accomplir autre chose que des gestes quotidiens automatiques, mais ils le font. Pour moi, certainement. Et puis parce qu'il le faut.

Cela fait plusieurs jours que je ne mange plus et que j'ai de plus en plus mal au ventre. Ce matin-là, au déjeuner, la douleur est telle que je n'arrive même plus à me tenir droite sur ma chaise. J'en parle à ma mère, elle me répond que ça va passer.

Profitant d'un dîner chez des amis du coin, dont lui est médecin, ma mère demande timidement :

« Dis donc, Charles, est-ce que ça t'ennuierait d'ausculter Priscille ? Elle se plaint de maux de ventre depuis plusieurs jours. Je ne vois vraiment pas ce qu'elle pourrait bien avoir. Je ne crois pas que ce soit grand-chose. »

Après un rapide examen, Charles leur annonce avec un sourire en coin, manière de dédramatiser :

« Elle est à la limite d'une péritonite, votre fille, là ! Hôpital direct ! »

Et l'hôpital, c'est forcément celui de Pouilly, où est mort mon frère à peine quatre semaines auparavant.

Est-ce que mes parents ont inconsciemment ignoré mes maux de ventre pour éviter d'y retourner?

Est-ce que j'ai cherché un moyen d'attirer leurs regards?

Il paraît que j'ai mis beaucoup de temps à me réveiller de mon anesthésie générale. Ma mère a été alertée par des bruits de claques au bout du couloir. C'était l'infirmière qui désespérait de me voir toujours endormie malgré les gifles qu'elle m'infligeait. J'ai fini par ouvrir les yeux, peut-être à contrecœur.

Après l'opération, mes parents invitent une de mes amies pour me tenir compagnie. Sentant qu'ils sont incapables de me consacrer de l'attention, ils ont cette bonne idée. Elsa, qui était en sixième avec moi au collège Saint-Jean, vient passer une semaine. Avec elle, je réussis à ricaner des bêtises dont s'amusent toutes les filles de douze ans. C'est un acte très généreux de la part de mes parents : s'imposer de supporter deux gamines, avec leurs galopades, leur désordre et surtout leur bruit alors qu'eux sont en train de tenter de survivre. Ces journées durant lesquelles je peux me laisser à nouveau rattraper par l'enfance et retrouver quelques moments d'innocence sont d'un grand secours. Cela me permet de réussir à envisager le retour à la maison et la rentrée scolaire. Comme Elsa est déjà au courant, je n'aurai pas besoin de raconter, j'aurai un cocon protecteur.

Ma mère a certainement prévenu mes professeurs de la mort de mon frère, mais aucun ne m'en parle. Tout le monde fait comme si de rien n'était, à part peut-être, les premiers jours, mon professeur d'allemand, une ancienne collègue de ma mère, qui pose sur moi un regard triste.

L'appartement de mes parents. J'y étouffe.

Ma chambre est toujours près de celle de mon frère qui demeure intacte, sans l'ombre d'un changement, les jouets à leur place, le gros chien en peluche sur le couvre-lit mexicain en laine rêche à rayures noires et grises, ses dessins au feutre aux murs. Et puis, il y a aussi la présence fantomatique de mes parents, devenus muets. Ils ont totalement changé, je ne les reconnais plus. Du jour au lendemain, mon père cesse de jouer du piano ; il s'enferme dans son bureau ou regarde la télévision, l'œil vide. Ma mère corrige frénétiquement ses copies ou va animer un groupe de catéchèse dans notre paroisse. Désormais, elle va aussi à la messe durant les soirs de semaine. Notre vie de famille éclate. Lorsque nous soupons ensemble, c'est en silence. Le reste du temps, chacun vaque à ses occupations.

Pour ma part, quand je rentre, je m'enferme dans ma chambre en prétextant que je dois faire mes devoirs. En réalité, je les expédie et m'allonge sur mon lit sans rien faire. Je fixe le plafond ou regarde par la fenêtre, sèche mes larmes dans les sous-rideaux en nylon poussiéreux ; le temps passe trop lentement, les soirées s'étirent à l'infini, toutes plus lugubres et interminables les unes que les autres. La

nuit, je le vois en rêve, nous jouons comme avant et puis il advient toujours un moment où son image commence à s'effacer et où il doit repartir. Je me réveille en hurlant, me casse la voix, cours à la fenêtre pour éviter l'étouffement. En nage, le cœur explosant dans ma poitrine, je finis par me rendormir à l'aube, repliée en boule, exténuée par mes sanglots. À jamais seule sans lui.

En cachette, ma mère commence progressivement à vider la chambre d'Éric. Je m'en aperçois au bout de quelques mois. Chaque fois que j'y vais, je découvre qu'il manque quelque chose de nouveau : ce sont d'abord les jouets, puis les vêtements, pas tous, quelques-uns. Je ne comprends pas pourquoi le manteau bleu et pas la combinaison de ski qui va avec, certains chandails et pas d'autres, plus aucune chemise dans les étagères, mais toutes les camisoles restent à leur place. Les sous-vêtements aussi, comme si ma mère n'arrivait pas à se séparer d'eux, habits les plus intimes, ceux qu'il a portés à même la peau.

J'ai conservé les lettres qu'il m'avait écrites sur mon papier rose dentelé lorsque j'étais partie en voyage scolaire. Elles commencent toutes par «J'espère que tu vas bien. Moi, je vais bien» et finissent par «Je t'embrasse très, très, très FORT», avec «FORT» souligné trois fois. Dans l'une d'entre elles, il me demandait si je ne m'ennuyais pas trop sans lui et me racontait, parmi d'autres choses, qu'on lui avait retiré sa perfusion. S'il avait su à quel point je m'ennuierais toute ma vie sans lui...

Mais même en lisant et en relisant ses lettres, son visage s'efface progressivement de ma mémoire. Et les photos ne sont qu'un pâle reflet de lui-même.

En revanche, les enregistrements de sa voix me ramènent mon frère comme s'il était dans la même pièce. Je cache sous mon lit une cassette sur laquelle nous chantions tous les deux. Je l'écoute de temps en temps mais l'arrête au bout de quelques minutes, anéantie. Les rares moments durant lesquels je suis seule, je vais dans la chambre d'Éric sur la pointe des pieds et je pleure. Il n'est plus là, je voudrais hurler mais je me retiens, de peur qu'on m'entende. Je plonge les mains dans sa collection de fossiles et frotte leurs arêtes coupantes, jusqu'à saigner. Un an auparavant, on jouait encore tous les deux aux petits chevaux sur le tapis et maintenant cette pièce est devenue un tombeau. Elle sent le renfermé, la poussière, les volets sont clos. Ses petites pantoufles sont toujours à la même place, en bas de l'armoire. Dans l'appartement, les crises d'angoisse me tombent dessus sans prévenir. Au détour d'un portemanteau, en apercevant son petit peignoir à oreilles d'ours ou, au fond du coffre à jouets, son jeu de fléchettes ; dans le tiroir de la cuisine, sa cuillère Donald, sa préférée pour manger ses yogourts, ou, dans ma chambre, des jouets que je lui avais demandé, énervée, de ranger l'an passé, un sac de billes, un quarante-cinq tours de Douchka, un dessin à moitié effacé sur son ardoise, signé « Éric, 9 ans ».

Tous les hivers, du plus loin que je me souvienne, nous sommes toujours allés passer une semaine aux

Carroz d'Arâches dans un grand chalet. Nous y allons aussi cette année, car mes parents ne veulent pas perdre la possibilité de louer cette bonne affaire. En pénétrant dans la grande pièce, je me trouve nez à nez avec le souvenir de notre précédent séjour, lorsque mon frère était encore là. Tous les quatre, nous avions posé bronzés, avec la trace des lunettes pour mes parents et du masque de ski pour Éric et moi. Mon père avait son fils sur les genoux et un air triste obscurcissait son visage, comme s'il se doutait que ce serait bientôt la fin.

Lorsque nos journées à l'école du ski s'achevaient, nous regagnions le chalet pour prendre une collation. La table de la salle à manger donnait directement sur les montagnes enneigées et un coin de forêt. Nous mangions en observant les écureuils sauter dans les sapins. C'était un moment béni. Nous nous réchauffions petit à petit dans nos sous-vêtements tout juste retirés de sur le radiateur, de grosses pantoufles en peau de mouton aux pieds. Ma mère m'avait tressé les cheveux et passé un coup de peigne au petit qui se retrouvait avec une belle raie sur le côté. Nous passions en revue nos jeux de la journée et, repus, tombions lentement dans un silence satisfait. Le calme du soir nous gagnait. Les bruits de l'extérieur étaient étouffés par la neige. Nous étions à l'abri à contempler la nuit tomber sur les sommets.

Comment de tels moments de félicité ont pu exister puis disparaître à tout jamais?

Je ne comprends pas comment mes parents peuvent à présent revenir dans ce chalet alors que

nous sommes tous complètement fracassés, le décès est si récent, huit mois… Cela est une torture pour moi. Tout comme le fait de devoir revenir à Montmin le sera, l'été prochain.

Je suis la première de ma classe de cinquième, qui est le petit bataillon d'élite du collège avec allemand première langue, latin et grec ancien. Je travaille avec acharnement.

Depuis la rentrée, les cours de peinture avec Angèle ont repris, mais de manière irrégulière. Il est très douloureux de nous retrouver sans Éric et, au fil des mois, les rares séances s'espacent de plus en plus. Angèle et son mari sont devenus des amis de mes parents. Ils soupent quelquefois ensemble puis ne se voient plus, c'est si dur et les moments de silence dans leurs conversations sont trop pesants. Nous savons qu'Angèle et Marc partagent notre malheur, mais cela ne rend pas pour autant l'atmosphère respirable lorsque nous sommes tous réunis.

Je m'investis à fond dans toutes sortes d'activités sportives et culturelles, encouragée par mes parents ; tout est fait pour que j'évite l'ennui et la solitude.

Je deviens une jeune fille de plus en plus consciencieuse. Toujours partante, volontaire, dynamique. Peut-être mes parents pensent-ils alors que je réussis à faire face. Il faut dire que je fais très bien semblant, au point de réussir à me mentir aussi à moi-même.

Je passe beaucoup de temps avec ma chienne. Je la mets dans mon lit, la borde comme un bébé; je lui mets un chapeau, la prends en photo au milieu de mes peluches, elle est devenue ma nouvelle compagne de jeu. Nous restons cachées derrière la table de bridge du salon. Moi, dans mon pyjama taille douze ans avec ses semelles antidérapantes; elle, collée à moi. Tootsie, ma copine, mon secours.

Elle est devenue le sujet de conversation facile avec mes parents, la possibilité de ne pas se parler vraiment.

Le week-end, ils l'emmènent se promener dans le bois situé au bout de notre rue. Je ne vais pas avec eux, je prétexte que je déteste marcher. C'est là-bas, sous les arbres, que se trouve le parcours sportif où nous allions, Éric et moi, nous défouler quand nous étions petits. Lorsqu'un jour je les accompagne, nous ressentons tous les trois si fort son absence – sans rien en dire – que la tête me tourne, mes oreilles bourdonnent, pas possible. Désormais, je les observe par ma fenêtre lorsqu'ils y vont. Subitement, on dirait deux vieux. Ils se sont voûtés, marchent lentement, la tête baissée. Ils ont l'air si fragiles.

Avec la disparition de son fils, mon père perd toute sa force.

Son côté établi, arrivé, se volatilise. Je ne reverrai plus l'Antoine souriant et blagueur, chaleureux et hospitalier que j'ai connu jusqu'à mes douze ans.

Dans la famille, l'image du fils héritier est capitale. C'est sur lui que se bâtit la réussite de cette « dynastie » d'hommes de tête et par lui que se réalise la reproduction, à chaque génération. À Antoine, il ne reste plus que la fille. Et la sienne est bruyante et fantasque, quand son fils était calme et raisonnable. Il demeure d'Éric une image angélique et une place vide que personne ne pourra combler.

Je sens bien que pour plaire à mes parents, les aider et tout simplement être décente au milieu de tant de souffrance, il faut que je devienne exemplaire, en tout, pour tout. Je m'y attelle. Et j'y parviens. Mais à quel prix ? L'avenir me le dira bien assez cruellement quelque vingt ans plus tard.

Face à ces parents devenus si graves et impénétrables, je suis en permanence à l'affût d'un signe qui me permettrait de briser le silence et d'aborder le sujet tabou : Éric.

Lorsque ma mère fait imprimer les photos les plus récentes de mon frère, je lui en demande une et la voyant, fuyante, les cacher dans un tiroir, je lui dis :

« Mais on peut tout de même les laisser en vue, ces photos ! Pourquoi tu les caches ? Reste là, on peut parler de lui, ça ne va pas le tuer une deuxième fois !

— Arrête Priscille, je t'en supplie, arrête!» me rétorque-t-elle, la voix brisée, les yeux baissés.

Puis elle relève la tête, le visage baigné de larmes, et s'engouffre dans la cuisine. Je fais pleurer ma mère avec mes questions. Moi aussi, je me tairai désormais.

UNE ADOLESCENCE
EN CLAIR-OBSCUR

À QUINZE ANS, je ne me sens pas appartenir à un milieu social en particulier, ni à un groupe d'amies, ni véritablement à une famille. D'ailleurs, comment se sentir faire partie d'une famille qui n'en est plus une?

Ma seule manière d'exister est de me donner de l'importance grâce aux études. Je porte désormais sur mes épaules toute l'ambition de mon père et surtout tous ses préjugés en matière d'orientation.

Il ne suffit pas que je sois en tête de la meilleure classe du collège, celle avec les enseignements les plus pointus, non, il faut aussi que je me mette sur les rails d'une scolarité secondaire qui me conduira obligatoirement vers une préparation à une grande école.

Face à cette pression, ma seule soupape reste la peinture. Mes productions sont plus sombres, plus torturées. Ma mère m'a réclamé un dessin à la sanguine pour son anniversaire. J'y passe plusieurs semaines. En le découvrant, elle fait la grimace. Je

suis très déçue par sa réaction. J'avais pris pour sujet Lucrèce qui tentait de se poignarder, en pensant que le côté littéraire et antique lui plairait. Mais cette scène la dérange et elle ne l'accroche pas au mur. Est-elle trop prude ou alors ai-je joué dans le registre de la provocation adolescente ? Il est vrai que choisir de représenter le personnage d'une femme qui se tue après avoir été violée par crainte d'être accusée d'adultère n'est peut-être pas la meilleure idée pour faire plaisir à ma mère qui a décoré tout Montmin avec des tableaux de la Vierge et des christs en croix.

Enfin, le collège.

Dans ma classe de latin et grec ancien, la plupart des autres filles sont des boutonneuses à lunettes, grandes travailleuses. Dans nos uniformes bleu marine avec nos blouses blanches brodées à nos noms, nous ressemblons à de parfaites petites poupées Corolle.

Durant les trajets en bus pour aller au collège, je rencontre une bande de filles. Nous nous retrouvons dans la cour pendant les pauses et l'heure du dîner. Ma hantise : manger seule, surtout trouver quelqu'un avec qui m'asseoir à la café. J'y pense dès le matin en arrivant. Mon manque d'assurance est très présent. Durant cette première année de collège, je souffre de me sentir marginale, pas complètement acceptée par mon groupe d'amies. Vilain petit canard. Je cherche à tout prix à m'intégrer et ça me mine.

Durant cette même année, ma cousine américaine Marie-Louise, de six ans mon aînée, voulant devenir

professeur de français, vient poursuivre ses études à la Sorbonne. Elle habite à la maison.

Comme beaucoup de couples ayant perdu un enfant, mes parents accueillent chez eux une personne qui vient occuper la chaise vide. Nous avons toujours éprouvé beaucoup d'affection l'une pour l'autre, ayant de nombreux points communs, notamment une sensibilité à fleur de peau. J'observe ses attitudes de petite femme et je me sens bien avec cette grande sœur d'emprunt, je ne suis plus complètement la seule enfant à la maison. Marie-Louise est une sorte de tampon entre mes parents et moi en même temps qu'un référent supplémentaire.

Elle rentre à Chicago à la fin de l'année universitaire. Je pars avec elle pour passer un mois là-bas. On me trouve un travail de gardienne et je m'occupe tous les après-midi de trois enfants. Je les emmène à la piscine où Marie-Louise a une place de surveillante pour l'été.

Ma cousine est obèse et souhaite maigrir. Depuis toujours, je me sens grassouillette. Je profite de son régime pour m'y mettre moi aussi. Et ce qui devait arriver à une ado fragile comme moi arrive : je m'inflige une diète de plus en plus stricte jusqu'à ne pratiquement plus rien ingérer de mes journées. J'entre dans un état de torpeur hallucinée. Le manque de calories me rend faible mais me fait planer délicieusement. J'ai néanmoins l'impression de gagner en maîtrise : sur mon corps qui maigrit à vue d'œil en même temps qu'il bronze et sur mes angoisses qui diminuent elles aussi, comme mon poids sur

la balance. À la piscine, les garçons commencent à s'intéresser à moi. Ces regards me plaisent. Je me sens enfin jolie et désirable. Je mets des vêtements qui soulignent ma minceur, le bikini le plus échancré que je trouve.

Un soir, je sors en cachette pour rejoindre un groupe de garçons rencontrés quelques jours auparavant, je les connais à peine. Je les retrouve en fin de soirée. Ivres, nous montons dans leur décapotable retapée. Je ris comme une idiote à la moindre de leurs remarques pour me donner une contenance. Je ne sais pas ce que je suis venue chercher, certainement de l'admiration ou leurs regards pleins de désir pour moi. C'est ce que je m'imagine, car ce n'est pas moi qui les intéresse mais seulement le fait que je sois une petite Française bien foutue et pas farouche, du moins en apparence. Ils me font asseoir à l'arrière, entre deux d'entre eux. Footballeurs à l'université, ils sont baraqués et pourraient faire absolument tout ce qu'ils voudraient de moi, y compris le pire, je suis totalement à leur merci. Mais le danger ne m'apparaît pas. Un vague malaise peut-être, sans plus.

L'un d'eux pose timidement sa main sur ma cuisse, mais face à mon manque de réaction, après quelques instants, la retire. Ils sont eux aussi des gamins, plutôt genre bonne famille. J'ai de la chance, beaucoup de chance. Cette histoire aurait pu très mal tourner pour moi.

Ils me ramènent complètement soûle chez ma tante. Je vomis partout et j'ai des trous de mémoire. Elle m'interdit les sorties jusqu'à la fin de mon

séjour. Alors je reste enfermée à la maison tout le temps. Pour tromper l'ennui, je loue plein de films d'horreur et fume mes premières cigarettes sur l'air de *Bohemian Rhapsody* de Queen.

À MON RETOUR EN FRANCE, mes parents ne réagissent pas, dans un premier temps, face à mon extrême minceur. Je vois cependant dans les yeux de ma mère qu'elle l'a tout de suite remarquée. Mais comme toute question intime, on évite.

Je modifie aussi mon comportement alimentaire. Je mange de moins en moins.

Mon père ne note pas. Ma mère garde le silence. De temps en temps, en levant la tête de son assiette, il voit ma mère ramasser la mienne encore à moitié pleine et s'adresse alors à elle plutôt qu'à moi, comme souvent à cette époque-là. Il ne perçoit pas le fait de ne pas manger comme un comportement anormal mais comme le gâchis d'une adolescente capricieuse :

« Mais elle laisse tout ça ! Nadine, tu ne dis rien ? Donne, je vais finir son assiette, on ne va pas jeter ça quand même ! »

Ma mère s'inquiète le jour où je passe sous la barre des 45 kilos* pour 1,66 m** et que mes os commencent à être beaucoup trop saillants : au niveau des clavicules, de la mâchoire, des poignets. La disparition de mes règles finit de la convaincre d'aller consulter un médecin. Celle-ci me sermonne et fixe un poids à atteindre en quelques semaines, sous peine d'être hospitalisée. Je dois consigner sur un carnet les dates de mes ovulations et de mes règles afin d'essayer de réguler à nouveau mon cycle menstruel. Elle me dit que si je n'y parviens pas, je risque d'aboutir à une totale stérilité. Cette menace ne me perturbe pas plus que cela. Tout demeure assez abstrait à mes yeux d'adolescente de quinze ans.

Ma mère fait beaucoup d'efforts pour me redonner envie de m'alimenter. J'ai, en peu de temps, pris l'habitude de n'ingérer qu'une orange par jour et quelques biscuits. Elle s'obstine à me préparer les plats qui me plaisent et c'est à peu près toujours le même que je demande : des feuilletés au fromage. À table, je dissèque les couches de pâte et tire sur les filaments de gruyère fondu. Ma mère baisse les yeux, faisant semblant de rien, déjà contente que j'ingurgite quelque chose. Mon père ne voit rien.

Elle a, durant cette période, reproduit exactement le même comportement qu'elle avait eu lorsque mon petit frère avait perdu l'appétit vers la fin de sa vie et qu'elle s'évertuait à lui cuisiner ses plats favoris dans l'espoir de le voir s'alimenter un peu. Cela a

* Cent livres.
** Cinq pieds et cinq pouces.

dû être très dur pour elle de revivre ces moments dans cette même cuisine au papier peint fané. Ai-je provoqué cette reproduction afin que l'on me consacre les mêmes attentions qu'Éric avait reçues ? En y repensant aujourd'hui, cela me semble assez évident alors que me saute aux yeux la similitude de ces scènes familiales.

C'est à ce moment-là que je commence à manger avec les doigts. Cela va à l'encontre de toute notre éducation classique qui nous recommande un maintien impeccable lors des repas. Moi qui ai été élevée dans le strict respect de ces règles de bienséance par mes parents et ma grand-mère paternelle Louise, qui nous réunissait autour d'une table ornée d'un service à la française, parfaitement exécuté. À chaque couvert, chaque verre, type d'assiette, sa place et son utilisation. Son velouté de légumes ne pouvait être décemment servi que dans sa belle soupière de Limoges bleue et blanche, avec, cela allait de soi, la louche de l'argenterie prévue à cet effet. Est-ce alors de ma part une forme de provocation ou une dénonciation de l'hypocrisie bourgeoise qui règne chez nous – mon père me rappelant régulièrement comment l'on doit se tenir tout en se curant systématiquement l'oreille avec sa fourchette en fin de repas –, certainement les deux ; en tout cas, je ne réussis pas à le faire sortir de ses gonds.

Aujourd'hui, je souris en constatant que, compte tenu de mon handicap, je mange beaucoup avec la main, mais cela parce que je ne peux pas faire autrement. Cette vilaine habitude d'enfant rebelle ne m'aura donc pas quittée.

Je remplis le contrat passé avec mon médecin en reprenant deux, trois kilos*, suffisamment pour rassurer tout le monde et qu'on me laisse tranquille. Mais je ne retrouve pas pour autant un rapport normal à la nourriture et l'obsession de contrôler mon poids durera encore de longues années.

La première fois que j'ai dû remonter sur une balance après mon handicap – cela devait être à l'hôpital ou en centre de rééducation –, j'ai été bien embêtée : combien pesaient les membres dont j'avais été amputée ? J'avais perdu tous mes repères et j'étais bien incapable d'évaluer une perte ou un gain de poids de mon nouveau corps. Huit ans après, je reste toujours confuse lorsque je dois me soumettre à une pesée : avec ou sans prothèses ?

Dorénavant, j'évalue approximativement mon poids à la rondeur de mes joues et de mon ventre et mes troubles alimentaires se sont calmés. Si, comme toutes les jeunes femmes coquettes, je reste attentive à ma ligne, cela est devenu un souci de moindre importance. C'est dans le regard de l'homme que j'aime que j'ai appris à évaluer mon pouvoir de séduction, et dans notre salle de bains, pas de pèse-personne.

J'espère que Zoé, en avançant dans la puberté, ne sera pas gagnée par ces inquiétudes. Je l'observe, jolie, svelte et sportive. Elle me fait penser à Pocahontas : brune, avec sa queue-de-cheval haute, sa peau mate, son petit nez fin parfait et ses yeux en amande. Moi

* De quatre à six livres.

qui suis blonde aux yeux bleus avec un nez plutôt prononcé, je contemple chaque jour ma petite chérie avec émerveillement et étonnement.

Elle se trouve bien un peu trop grosse par rapport à ses copines qui, pour dire vrai, sont totalement rachitiques. Mais son comportement envers la nourriture est normal. Elle est même très gourmande et a bon appétit.

Ma Zoé est déjà très féminine, faisant tous les jours des essais de coiffure devant sa glace : fausse frange, mèche en bandeau, tresse africaine… Le genre de choses que j'ai commencé à faire bien plus tard.

Quand je l'emmène magasiner, je la gâte un peu trop, comme ma mère s'était mise à le faire avec moi dès mon entrée dans l'adolescence. Je contemple, ravie, sa jolie silhouette, dans la cabine d'essayage. Tous les vêtements lui vont à merveille. Dans ces moments-là, près d'elle, je m'oublie avec mon gros fauteuil roulant qui rentre péniblement derrière le rideau, tout au spectacle de ma fille.

LA VEILLE DE LA RENTRÉE SCOLAIRE, je retrouve mes amies Diane et Constance pour passer l'après-midi ensemble. Deux mois d'été se sont écoulés et je suis devenue toute mince, encore bien bronzée d'avoir fait la crêpe pendant un mois au bord de la piscine à Chicago. Mes cheveux ont blondi au soleil et j'ai hâte de leur montrer ma métamorphose. Je mets un jean taille basse qui fait ressortir les os saillants de mes hanches et un chandail en coton blanc pour mettre en valeur mon bronzage. Je sens de l'étonnement et une pointe de jalousie dans leurs regards. Vais-je devenir une concurrente sérieuse lors de nos brefs échanges avec les garçons postés devant le grillage de notre école pour filles? Ou dans les prochaines soirées?

Les professeurs m'ont fait passer mes cours de sciences mais de justesse, car c'est précisément dans les matières scientifiques que je suis la moins bonne, mais suffisamment travaillante pour donner le change. Ce qui me plaît, c'est le français, l'histoire, la géo, les

arts plastiques. En physique et en chimie, mes expériences échouent tout le temps et je ne comprends rien aux maths. Mon père s'arrache les cheveux à essayer de m'expliquer et s'écrie : «Mais ce n'est pas possible, tu le fais exprès, tu es idiote ou quoi?!»

Quoi qu'il en soit, chez nous, c'est cette section qu'il faut faire et pas une autre, surtout ne pas aller en littérature, même si ma mère avait elle-même choisi cette voie-là à mon âge.

Mes rapports avec les filles de mon petit groupe commencent à se distendre. Je les agace avec mon comportement alimentaire étrange et obsessionnel. Elles ne me comprennent pas. Après quelques tentatives, dont l'organisation d'une réception chez ma grand-mère à Paris, je comprends définitivement que ces amies ne sont pas pour moi. Lors de cette soirée, je suis maigre et fantomatique dans une robe à bustier rose saumon, les épaules osseuses. Je ne souris même pas. J'ai l'air complètement perdue parmi tous ces adolescents habillés en adultes : colliers de perles, chignons et parfums capiteux pour les filles, costumes-cravates et cheveux bien coiffés pour les garçons. Ils ont des têtes d'enfants mais se prennent déjà trop au sérieux. Le pire, c'est quand ils se jettent tous sur la piste en se bousculant comme des autos-tamponneuses pour danser le pogo sur une musique des Clash ou sur *Daniela* d'Elmer Food Beat. Se prenant pour les Sex Pistols dans leurs costumes de pingouin, ils offrent un spectacle pitoyable.

Je voulais être la reine de la fête et pourtant aucun garçon ne m'invite à danser et mes amies Diane, Constance et Apolline me snobent. Je ne peux même pas boire, car mes parents sont là. Maintenant que je revois les photos de tous ces gens ingrats et ridiculement costumés, entassés au milieu du mobilier Louis XV qui, au passage, a dû recevoir quelques verres de sangria, je me demande comment j'ai pu inviter tout ce monde avec lequel je n'avais aucune affinité. Et comment ai-je pu faire ça à ma chère grand-mère ? D'ailleurs où était-elle ce soir-là ?

Alors, quand je rencontre Cassandre, un monde des possibles s'ouvre à moi. Elle non plus n'est pas amatrice des soirées de la bonne société des Yvelines. Elle n'aime pas plus que moi les signes extérieurs de ralliement qu'affichent les autres filles. Nous nous consacrons à autre chose : le cinéma, les expos, les balades dans un Paris encore insolite pour nous. Cassandre est un coup de foudre. Je ne suis plus seule, je me sens moins creuse et je peux enfin partager mes centres d'intérêt, notamment ma passion pour le dessin. Cassandre m'encourage. À cette époque, je suis des cours de modèle vivant aux Beaux-Arts et je passe plusieurs semaines à réaliser pour mon amie un grand dessin à la mine de plomb représentant une multitude de visages de tous âges et de tous pays. Elle me comprend, nous avons des tonnes de choses à partager et à découvrir, ma vie devient bien moins triste.

Mon amitié avec Cassandre est le début de ma véritable entrée dans l'adolescence et surtout dans une nouvelle forme de liberté. Je suis beaucoup moins chez moi, et beaucoup plus dehors, pour aller faire un tour comme on dit. Mes parents, compte tenu de mes bons résultats scolaires, ne se formalisent pas de me voir passer la plupart de mon temps libre à l'extérieur de la maison. C'est bien simple, je déserte l'appartement familial, et pour de bon cette fois. Les cours terminés et durant les week-ends, nous sautons dans le RER direction Paris. Le samedi soir, nous nous donnons rendez-vous devant la fontaine de la place Saint-Michel. Il y règne une ambiance électrique : au milieu des groupes d'étudiants qui sortent pour faire la fête, des spectacles ont lieu à chaque coin de rue, et nous passons de l'un à l'autre, hypnotisées. Nous avons le sentiment de vivre la vraie vie : celle qui va à cent à l'heure, direct à l'essentiel, découvrir et se sentir exister.

Je peux assumer mes différences, car j'ai trouvé une amie comme moi. Même physiquement, on se ressemble beaucoup. Longues chevelures, blonde pour moi et à peine plus foncée pour Cassandre, yeux clairs, silhouettes très minces. Cassandre a un visage tout en finesse et anguleux avec un long nez étroit et un sourire ravissant, à la dentition parfaite. Je l'ai tout de suite trouvée à la fois originale et raffinée avec ses tenues noires, ses bijoux fins et son maquillage discret. Elle sait souligner sa féminité tout en restant sobre. Je trouve qu'elle a quelque chose de Kristin Scott Thomas, dans l'allure, dans la

grâce de ses gestes. Ce doit être son intelligence qui lui donne autant de charme.

Je porte alors moi aussi des vêtements sombres, aux lignes simples et intemporelles. Quelques accessoires rehaussent mon style d'une touche de fantaisie, comme ces chaussures à losanges noir et blanc. Je m'affirme enfin et je mets pour de bon au placard mon look bon chic, bon genre : chaussures à pompons, gilets tricotés, chemisiers à cols Claudine...

Lorsque nous marchons dans la rue côte à côte, nous aimons faire impression : deux jeunes femmes ténébreuses.

Durant deux années, nous vivons une belle aventure : tant de nuits blanches passées à refaire le monde, à discuter sans relâche aux terrasses des cafés de Saint-Germain-des-Prés, dans les salons du sous-sol du piano-bar L'Envol, rue des Canettes. Lorsque nous en ressortons après le concert de jazz et quelques pina colada, nous allons nous promener sur la merveilleuse place Saint-Sulpice, sous l'éclairage jaune orangé qui donne à la fontaine un air de décor fellinien. Toutes les deux devenues, en l'espace d'un moment de délire, deux Anita Ekberg plus vraies que nature, nous rejouons un doux soir de juin, lorsque la place est pratiquement déserte, sur les coups de deux heures du matin, la scène de *La Dolce Vita* en hurlant : « Maaarrrcelllloo ! Maaarcellloo !! » Quelques passants nous regardent, éberlués, nous éclabousser, vociférant et trempées de la tête aux pieds.

La tante de Cassandre a un appartement qu'elle laisse à notre disposition. Il est situé rue Saint-Antoine. Que rêver de mieux ? Un pied-à-terre à deux pas du Marais et de la Bastille. C'est une parenthèse enchantée : pas de contrôle parental et Paris pour nous.

Les samedis soir, nous ne rentrons pas rue Saint-Antoine avant trois heures du matin, si ce n'est plus tard. Nous visitons tout, chaque arrondissement, chaque ruelle. Et malheureusement aussi, pas mal d'endroits sinistres.

Mes parents font comme si de rien n'était, se surchargent de travail, d'activités communautaires, de gestion administrative en tout genre. Même si chacun d'entre nous sait que pas une minute ne s'écoule sans penser à Éric, on n'en parle pas. C'est l'omerta. Ils sont en mode survie, passent leur temps à faire semblant, notamment dans les dîners où ma mère qualifie tout ce qu'on lui raconte de «génial» et «fantastique», tandis que mon père s'excite sur les questions de politique et assène à tour de bras, furieux, des «Faut que ça change ! C'est plus possible !», bien confortablement installé dans son fauteuil.

Moi aussi, j'apprends à faire semblant, à porter un masque, tellement bien que, au bout d'un certain temps, je finirai par me perdre.

Pour ce qui a trait à mon épanouissement, mes parents se rassurent certainement en constatant ma réussite scolaire. Mon père est toujours présent pour

discuter très sérieusement de mes études et de mon avenir professionnel. Il parle, ma mère acquiesce. Une sorte de contrat implicite s'installe entre nous. Ils ne veulent – ou simplement ne peuvent – pas voir plus loin que mon apparent bon ordre de marche.

À l'extérieur, je me mets en danger. Au début pas méchamment et puis, les mois passant, nos sorties nocturnes flirtent avec l'inconscience. Cassandre, certainement mieux dans sa peau, perçoit plus tôt les limites à ne pas franchir. Elle comprend la première lorsqu'il faut déguerpir, éviter de rester dans une situation pourrie. Je suis plus lente et surtout une sorte d'anesthésie ou de désamour-propre me fait enfreindre pas mal de règles élémentaires de sécurité. Jusqu'au jour où, ivre morte sur le Champ-de-Mars à seize ans, je tombe dans un état proche du coma éthylique.

Je suis ramassée par la police au petit matin et emmenée au commissariat du septième arrondissement, avec les clochards et les prostituées. Là-bas, ma mère m'attend déjà. Je suis réveillée mais tellement vaseuse.

Sans dire un mot, elle me raccompagne à la maison et me couche. Elle me veille jusqu'au milieu de la matinée, allongée sur un matelas au pied de mon lit. Sur les coups de onze heures, elle sort et je l'entends chuchoter avec mon père dans le couloir sans que je comprenne ce qu'ils se disent, avec ce ton grave et funéraire qu'ils emploient dès que je fais des miennes.

À mon réveil en fin de journée, pas un mot, peut-être un regard de travers et le ton impatient de mon père devant mon peu d'appétit face aux restes du gigot dominical. Encore une fois, j'échoue à les faire réagir. Ils ne remarquent pas que je ne vais pas bien ou alors ils ne veulent pas se l'avouer. Comme si, en les taisant, les problèmes de la famille avaient plus de chance de disparaître. Ma mère est là pour moi, c'est incontestable, comme elle l'a toujours été, mais elle ne peut pas faire plus qu'acte de présence. Elle ne me questionne pas sur les raisons d'une telle mise en danger. La parole est verrouillée.

Pour eux, une seule responsable à mon « incartade » : Cassandre, et sa mauvaise influence, qui m'a, en plus, abandonnée sur la voie publique.

Tous les trois, quotidiennement, maintenons un vernis de normalité sur notre existence brisée, mais nous ne sommes plus en capacité de réagir. Et moi, pétrie d'angoisse, d'impuissance et de solitude, je hurle en silence. Eux, mes parents, n'ont même pas l'énergie du désespoir.

DEVENIR
UNE FEMME

J'ATTENDS LES GRANDES VACANCES avec impatience. Mes résultats finaux ont été médiocres, bien qu'en sciences j'ai obtenu la moyenne grâce aux matières littéraires. L'épreuve de maths a été, quant à elle, un carnage.

J'ai choisi d'aller suivre un stage de peinture en Corrèze. C'est à La Boissière, un lieu-dit près de Brive. L'organisateur est un peintre plasticien d'une quarantaine d'années prénommé Pierre. Il a du talent. Ses œuvres sont inspirées et touchantes. Abstraites mais accessibles, ludiques mais pas enfantines : une multitude de petits signes colorés à la Miró – alphabet poétique ou créatures étranges – qu'il éclate sur les bords de la toile. Cela laisse un espace vide au centre qui ressemble à une voûte céleste avec plusieurs variations de bleu, de l'outremer à l'indigo en passant par le cyan.

La Boissière est un endroit magique : une vieille ferme en pleine nature habitée par une communauté d'artistes et leurs enfants. Pierre assure le stage de

peinture, mais ont aussi lieu au même moment des stages de sculpture, de guitare, de photo, avec d'autres profs. Nous nous retrouvons tous ensemble pour les repas, dehors, que nous partageons sur de grandes planches posées sur des tréteaux, pendant que les enfants gambadent autour de nous. Le soir, autour d'un feu, sous de grandes couvertures, nous refaisons le monde au son du djembé.

Je suis contente à l'idée de peindre pendant une semaine, je me sens complètement dans mon élément dans cet ailleurs, à l'écart du monde, et je me laisse aller à rêver à une existence d'artiste bohème.

Dans le groupe de Pierre, nous sommes quatre filles et deux garçons âgés de dix-huit à trente-deux ans. Je suis la plus jeune avec une autre fille de mon âge, Mélusine. Brune avec une frange qui lui tombe sur les yeux, le regard pétillant, elle a quelque chose de sauvage et de mystérieux qui m'attire. Elle m'adresse un sourire éclatant. Je suis tout de suite sous le charme. Cette fille discrète est néanmoins solaire et ce qui me séduit le plus, c'est son insouciance et sa liberté : elle n'est jamais contente de ses productions mais elle continue de jouer avec les couleurs et la matière, s'amusant de toutes les expériences qu'elle tente.

Au moment de me présenter au groupe et de dire quelques mots sur mon travail, je me sens gênée parce que je trouve que la petite huile et la sanguine que j'ai apportées, de vulgaires copies, ne valent pas grand-chose à côté des productions des autres,

pures créations nées de leur imagination, bien plus audacieuses.

Mélusine doit déceler ma crainte et m'adresse un regard d'encouragement, plein de gentillesse et de confiance. Personne ne m'a jamais communiqué son soutien aussi facilement et sans prononcer aucune parole. En plus, elle ne me connaît absolument pas ; ce n'est vraiment que de la bienveillance de sa part.

Pierre essaie de nous conduire vers notre propre espace pictural. Je sens que j'en suis loin, mais une chose est sûre : je suis prête à tout pour progresser. Je peins avec une énergie puissante, utilisant des couleurs expressionnistes, traçant des lignes de tension. Apparaissent des corps emmêlés et des figures sans visage, à la limite de l'abstraction.

Moi qui pensais ne pas avoir d'imaginaire, je suis surprise de découvrir, grâce à Pierre, que j'ai des ressources insoupçonnées. Il faut que je creuse, que je fouille, tel un chercheur d'or. J'en oublie de manger, de dormir. Le soir, nous retournons peindre avec Mélusine, quand la chaleur de l'après-midi retombe et que le ciel prend les couleurs du soleil couchant. Nous avons le grand atelier rien que pour nous et nous peignons, côte à côte, dans la fraîcheur nocturne. Nous sommes bien.

Au fil des jours, je me lie avec Mélusine. En fait, tout le monde cherche à se rapprocher d'elle. Les garçons parce qu'elle est attirante et les filles parce qu'elle est adorable. Je ne suis pas jalouse, même

si elle a beaucoup plus d'arguments de séduction. Pourtant, cette fille n'est pas une séductrice. Elle charme par ce qu'elle est, tout simplement. Il lui suffit d'être pour plaire.

Je découvre que la peinture est une manière d'écrire soi-même le monde dans lequel on veut vivre. Les discussions que j'ai avec Mélusine se prolongent après le stage, car nous avons gardé contact.

Elle ne cesse de me répéter :

« Crois en toi, Priscille, je suis convaincue que tu es une véritable artiste. Tu dois te consacrer à la peinture. Elle seule pourra faire ton bonheur. Si tu fais autre chose, tu te perdras. »

Plusieurs fois, je lui fais part de mes doutes et de mon peu d'enthousiasme face aux idées d'orientations possibles pour mes études supérieures. Elle va entrer en arts plastiques, je l'envie. Je lui raconte que je vais me préparer pour entrer à HEC. Cette idée, a peu à peu germé au gré des conversations que j'ai avec mon père depuis de longs mois. La question de mon projet d'études supérieures s'est posée il y a longtemps. Je veux travailler dans le domaine de l'art mais, chez nous, pas question d'être artiste, il faut exercer une profession sérieuse et rien ne m'empêche de pratiquer la peinture en tant que loisir. Sinon, selon lui, j'aurai toutes les chances d'être une « crève-la-faim ». Lorsqu'on prépare son avenir, il faut « garder les pieds sur terre », « penser aux débouchés » ; mot terrible qu'il me martèle et qui s'imprime dans mon esprit, la barrière à mes désirs ! Je n'ose pas le contredire car, même si je dessine plutôt bien, je n'ai pas encore développé

mon univers artistique et je reste persuadée que je ne saurai jamais que copier. De toute façon, ma hantise est de me planter, de choisir une voie qui me fait plaisir mais ne permet pas de m'assumer. Alors, je me range à son avis. Mon père me dit que l'art est indissociable du commerce et que je pourrai faire une école de commerce et ensuite une formation artistique complémentaire. Il me voit femme d'affaires, chef d'entreprise, directrice de la communication. Selon lui, tout est commerce, « les affaires », la base de tout. D'ailleurs, il dit souvent que c'est les études qu'il aurait dû faire.

Malgré tout, un jour de questionnement, je vais visiter une école de design textile avec ma mère. On en sort toutes les deux enchantées mais, une fois rentrées à la maison, mon père balaie tout net cette idée. Et ma mère, spécialiste du retournement de veste, se range tout de suite à son opinion. Moi-même, je ne sais pas lui dire non, je suis toujours avide de ses conseils et de son avis. Sa parole est d'or. Ma mère cultive cette image-là et est toujours d'accord avec lui, même si deux minutes avant elle prétendait le contraire. Mon père a reçu une éducation qui l'a persuadé du bien-fondé de ses jugements et face à une épouse et une fille soumises, il a obligatoirement raison. Pas de doute.

Il veut pour moi quelque chose de brillant, une carrière qui ferait honneur à la famille, mais il ne se préoccupe pas de mes goûts, ni même de mes capacités d'ailleurs. Car, de la même façon que j'ai été médiocre en sciences, je le serai durant ma préparation à HEC. Je veux leur faire plaisir, rongée par un sentiment

terrible : celui de la culpabilité d'être, moi, toujours en vie alors qu'Éric n'est plus là. Sans le savoir, je tente de me rattraper vis-à-vis d'eux : les contenter, répondre le mieux possible à leurs attentes. Nous cherchons tous les trois aveuglément à me faire rentrer dans un moule, quitte à me tordre, à me disloquer.

Il est navrant de penser qu'aucun de mes enseignants n'a alors souligné ce désaccord évident entre ce que je suis – certainement pas une scientifique mais plutôt une littéraire et une créative – et les études que je fais. Mon dossier n'est pas accepté dans les prestigieuses écoles préparatoires des grands collèges parisiens : Louis-le-Grand, Janson-de-Sailly… Pour moi, ce sera Notre-Dame du Grandpré à Versailles, pas trop mal mais sans plus. Le directeur m'a bien signifié lors d'un entretien préalable en présence de mes parents que je devrai travailler dur et faire remonter mes résultats, en particulier en maths. L'année s'annonce douloureuse.

À partir de ce jour, je rentre, en quelque sorte, en religion. Je ne fais que travailler – en apnée – du matin au soir, week-ends et vacances compris. Tous mes efforts sont mobilisés pour contenter mon directeur de formation, nouvelle figure paternelle autoritaire à conquérir. Je vis très mal ses colères, il nous hurle dessus comme sur du bétail. À chacune de ses sorties, j'adopte la méthode de la tortue : je

rentre la tête dans les épaules, profil bas et rasage de murs jusqu'à la prochaine explosion. Au beau milieu de ses vociférations, pour résister, je débranche et me laisse aller à l'imaginer en personnage de dessin animé, avec la fumée lui sortant des naseaux.

Ceux qui sont motivés, car désireux de rentrer en école de commerce, ont déjà du mal à supporter cette pression, mais ceux qui, comme moi, sont là par erreur n'ont vraiment aucune chance de réussir.

Au cours d'un interminable hiver commencent les oraux pour nous exercer aux examens d'entrée qui doivent avoir lieu dans trois mois.

Le directeur sollicite les parents d'élèves pour former des jurys avec les profs. Mon père, avec son côté convivial et très content de pouvoir participer à une mission d'enseignement, accepte d'en être. Il a, dans son entreprise côtée en bourse, pris de nombreux stagiaires. Fort heureusement, il n'est pas dans le jury devant lequel je passe mon oral. Mais sa présence reflète bien son implication dans mes études. Cela lui tient tant à cœur. Le soir, il parle à table de ces journées passées dans mon école et raconte comment tel ou tel candidat s'en est sorti, ou pas… La pression ne retombe donc jamais, même chez moi.

Un matin, avant d'entrer en cours, mon directeur me tape virilement dans le dos en s'exclamant :

« Il ne faudra pas décevoir votre père, mademoiselle, c'est une personne de grande qualité. Tâchez de lui faire honneur ! »

Je reste figée sur place, incapable d'articuler un mot. Déjà persuadée que, malheureusement, je ne pourrai pas faire autrement que de tous les décevoir car je suis nulle, mes résultats stagnent et je n'ai pas les moyens de progresser davantage.

Je me rends aux oraux des écoles de commerce de province, les seules dans lesquelles j'ai été admissible à l'écrit.

C'est un fiasco, car les entretiens ont lieu en groupe, et le but est de prouver notre esprit de gestionnaire, de leader. Il faut rallier à soi des équipes, convaincre par des idées percutantes, comme cela sera attendu dans les écoles de commerce. Ces épreuves sont terrifiantes pour moi, car elles nécessitent justement que je fasse ce que je sais le moins bien faire : montrer de l'assurance. Je ne suis admise qu'à l'École supérieure de commerce de Tours. Mon père est très déçu. Il me dit immédiatement, dès l'annonce du résultat, qu'il faut que je redouble ma classe préparatoire pour retenter ma chance dans une « bonne école, une parisienne ». Mais c'est au-dessus de mes forces. Cette année a déjà été un calvaire et je sais que rien n'y fera, jamais je ne pourrai faire mieux. Je pense qu'il a lui aussi fini par admettre cette réalité.

En tant qu'étudiants en première année, nous avons droit à l'initiation de rigueur suivie de l'attribution d'un parrain ou d'une marraine de deuxième année.

Le week-end dit d'intégration a lieu à Biscarrosse, sous la pluie. J'y rencontre Simon, mon parrain. Pour une fois, le hasard fait bien les choses : beau brun à la carrure imposante, vêtu d'un polo rayé et coiffé d'une casquette : il m'a tout de suite tapé dans l'œil. Et pour ajouter à son charme, il a des responsabilités au sein de l'association La Junior Entreprise, qui tisse des liens entre notre école et les entreprises et communautés de la région.

Dans les soirées, je reste collée au bar, par crainte de me ridiculiser sur la piste de danse. Il me rejoint et nous buvons en discutant. Et puis, au réveillon du Nouvel An, nous nous embrassons. La période d'approche a duré trois mois, autant dire que nous ne nous sautons pas dessus tout de suite, nous prenons le temps de nous connaître, de sentir évoluer nos sentiments et surtout d'oser. Avant d'être sa petite amie, lorsque je passais devant lui dans les couloirs de l'école, je rougissais comme une pivoine, jusqu'aux oreilles. J'ai longtemps essayé d'éviter de le croiser dans la journée et de limiter nos rencontres aux soirées, car la pénombre masquait mon trouble.

Nos vacances de printemps sont très jolies, nous allons tous les deux à Paris, dans l'appartement de ma grand-mère, aux allures de château hanté, avec son armée de meubles recouverts de grands draps blancs et son vieux carillon qui retentit toutes les heures et résonne, en écho, jusque dans les moindres recoins. Nous sommes un peu intimidés et gauches l'un en présence de l'autre et ce décor théâtral n'est pas fait pour nous réchauffer.

Nous marchons pendant des heures dans Paris et j'aime que les passants nous voient main dans la main. J'ai enfin un amoureux, beau garçon en prime, avec de l'allure.

Au mois d'août suivant, nous partons pour la Grèce, dans les Cyclades : voyage romantique par excellence. De la mer bleu turquoise aux promenades dans des paysages paradisiaques, tout est réuni pour une romance idéale. Enfin presque tout, il manque un ingrédient central : la dimension amoureuse justement. Simon ne manifeste aucun désir à mon égard. Jusque-là, j'ai mis sa réserve sur le compte de la timidité, de mon inexpérience et n'y ai, finalement, que peu pensé, n'étant pas moi-même une obsédée du sexe. Mais là, en vacances en tête à tête, il me faut bien admettre qu'il y a un réel malaise. Non seulement il ne prend aucune initiative, mais évite même les simples câlins et caresses.

Aujourd'hui, en écrivant mon histoire, vingt ans après, je convoque tous mes souvenirs et je réalise que l'un d'entre eux, l'un des plus importants dans la vie de chaque être humain, celui de sa première expérience sexuelle, manque à l'appel. J'ai beau me creuser la tête et me repasser le film de ces quelques mois avec Simon, je n'ai strictement aucune image ni sensation de notre première fois. Pourtant, je sais que ce fut avec lui et que, même si notre vie sexuelle n'était pas épanouie, nous avons eu plusieurs rapports. Mais celui qui symboliquement marque pour chaque jeune fille l'entrée dans sa vie de femme

ne s'est pas inscrit dans ma mémoire. Cette amnésie m'est pénible et me questionne. Elle met en lumière quelque chose de bien plus profond : une sorte de séparation entre mon corps et mes émotions. Comment ai-je pu me donner à un homme et ne pas m'en souvenir ? Comment ai-je, sur le moment, vécu ce rapport sexuel ? Ai-je eu mal ? Ai-je saigné ? Ai-je pris du plaisir ?

Simon ressent mes failles et cela crée une distance entre nous. Je suis une sorte de Barbie, je revêts la panoplie de la poupée mannequin mais aucune sensualité n'émane de moi. Je commence à me couper de mes émotions et, par là, des autres.

La difficulté que j'ai, depuis mon enfance, à communiquer spontanément, sans arrière-pensée, sans calcul, sans complexe, gagne du terrain. Ce que je veux par-dessus tout, ce n'est pas mon petit ami mais l'image d'une jeune femme parfaite, lisse, papier glacé, et jouir du désir qu'elle suscite. Je ne suis pas à l'écoute de mon corps, de mes besoins et de mes envies. Et j'imagine que cela n'est pas très excitant pour mon Simon. Comment désirer sa compagne quand celle-ci a l'esprit ailleurs, désincarnée et obsédée par le calcul de calories ?

Cette relation chaste dure tout de même quatre ans. Finalement, nous y trouvons chacun notre compte. Simon n'a pas coupé le cordon avec sa famille et en particulier avec sa mère ; il est une sorte de grand bébé qui a une meilleure amie avec qui passer de bons moments. Je suis agréable à regarder,

pimpante, dynamique, toujours partante pour faire la fête. Quant à moi, même si je commence à être vexée par le manque de désir de Simon, l'essentiel à mes yeux est préservé, je peux m'afficher au bras d'un garçon bien sous tous rapports. Nous formons un mignon petit couple. Mes parents, comme les siens, nous reçoivent chez eux avec plaisir. Nos deux familles ont chacune une maison de vacances en Auvergne. Nous à Montmin et eux pas très loin de là. Mes parents semblent contents de cette relation avec Simon qu'ils trouvent sérieux, bien élevé et à l'avenir prometteur.

Un soir, je m'ouvre tout de même à ma mère et lui fais part de mes interrogations : pourquoi est-ce que les choses se passent aussi bizarrement avec mon petit ami ? Elle me répond avec un air étonné :

« Mais Priscille, voyons, je ne comprends pas ce qui t'inquiète ! Ça viendra avec le temps, tu sais, ton père et moi aussi au début… »

Décidément, plus je grandissais, plus je m'apercevais que je n'avais pas la même conception de la vie que ma mère. Le rapport au corps dans cette famille, c'était triste.

Avec Simon, nous continuons notre histoire cahin-caha : au fond de moi, j'espère susciter son envie et voir s'épanouir une relation enfin complète. Je multiplie les efforts pour le conquérir. Mais à cette époque, les arguments de séduction se limitent, dans mon esprit, à l'apparence, aux standards d'une féminité de magazine, et je n'essaie pas de comprendre ce qui le tient éloigné de moi. Si je suis mince, blonde, souriante, pourquoi ne veut-il pas de moi? J'y réponds en me forçant à devenir toujours plus mince, blonde, souriante. J'ai tellement envie d'être aimée.

Je me souviens d'un réveillon à Montmin, j'ai vingt et un ans. Nous sommes venus avec les amis de Simon. Au milieu de la nuit, après avoir une nouvelle fois constaté si violemment son indifférence, je me lève et me réfugie dans la chambre de mon frère. J'ouvre la porte précautionneusement pour ne pas qu'elle grince et pénètre dans cette pièce qui n'a pas changé depuis neuf ans. Un mausolée plein de poussière. Le petit lit est toujours recouvert de

la même housse mortuaire en plastique. Dessous, les draps à motifs de moutons bleu et jaune clair sont bien bordés. Je pose délicatement la tête sur l'oreiller. La housse en plastique est rigide et craque sous mon poids. Je la soulève par un coin et respire profondément. Son odeur est encore là. Peut-être plus vraiment la sienne, mais en tout cas celle que je m'imagine. Des effluves lointains d'adoucissant pour le linge et d'huile d'amande douce. La poussière n'a pas encore envahi les draps. Pas question de laisser s'échapper cette odeur. Je rabats vite la housse : il faut protéger ce qu'il reste de lui. Je me lève et ouvre les lourds volets en bois. Le clair de lune baigne la pièce, je reste là longtemps, debout dans l'air bleu.

Dehors, le paysage nocturne est celui du royaume des glaces. Pas un son, et dans les champs recouverts de neige immaculée, seules les traces du passage d'un lapin vont se perdre dans une haie. Les plus hautes herbes apparaissent en bouquets, çà et là. Au-dessus de moi le ciel est immense et sombre, quelques étoiles très brillantes percent. La sienne, l'étoile du berger, se trouve au-dessus de la maison. C'est celle qu'il aimait voir s'allumer la première et qu'il montrait du doigt lorsque nous étions tous les deux à cette même fenêtre, sous la lourde couverture verte et rouge dans laquelle nous nous enveloppions, serrés l'un contre l'autre. Durant ces moments-là, plus rien n'avait d'importance et rien, absolument rien, n'aurait pu nous arriver. Éric chuchotait, comme pour éviter de faire fuir les étoiles :

« Priscille, regarde, elle est là la nôtre, elle est revenue. »

Transpercée par le froid, je baisse les yeux et ferme la fenêtre. Comment le temps a-t-il pu passer si vite depuis sa mort ? Et comment tout peut être à ce point semblable ? Tout est là, inchangé, sauf lui. Mais que fais-je dans ce décor ? L'absurdité de ma vie sans lui me saute à la gorge. Et l'autre étranger qui est dans mon lit de l'autre côté de la porte, qu'ai-je à attendre de lui ? Pourtant, j'irai dans quelques instants me recoucher à ses côtés et je me lèverai demain matin et une nouvelle journée commencera, tout aussi inutile que celle de la veille.

La fin de mon école de commerce arrive. Toujours passionnée par le visuel et la création, je fais le choix de réaliser mon stage de fin d'études dans une maison de production audiovisuelle à Paris, me disant que ce domaine est un bon compromis entre mes aspirations artistiques et les affaires.

Simon n'a plus, depuis longtemps, les yeux qui pétillent quand il me regarde, et son air malicieux et enjôleur des premiers mois n'est plus qu'un lointain souvenir. Nous sommes devenus deux étrangers et le fait de partager le même lit est un supplice.

Au moment où nous nous séparons, je suis invitée à plusieurs mariages de mes amies d'enfance. Même si j'ai de plus en plus de mal au milieu de ces familles très traditionnelles, je supporte difficilement de m'y rendre seule. On me demande d'être témoin et j'assume ce rôle avec sérieux tout en me sentant illégitime.

Où est ma place ?

Je veux avancer dans ma vie, pour de bon cette fois, marre de ne vivre qu'à moitié.

Je me convaincs que c'est bien dans le cinéma que je vais me réaliser. Depuis que j'ai rompu avec Simon et que je recherche un emploi, j'ai pas mal de temps libre. Alors, c'est tout naturellement que je reprends la peinture. Je me rends au cours de modèle vivant des Beaux-Arts de Paris, chaque samedi matin. Lorsque je traverse la belle cour pavée, je m'imagine, rêveuse, en étudiante de cette école.

Ces quatre heures hebdomadaires sont une vraie respiration dans mon quotidien. Pendant deux ans, toutes les peintures que je fais là-bas sont, maintenant que je les observe avec du recul, l'expression d'un réel parti pris : je ne cherche pas à dessiner le modèle en entier en respectant les proportions, je fais mon propre cadrage – souvent le visage et le buste – et j'utilise des couleurs fauves : jaune, violet, rouge, vert. Ces couleurs criardes donnent aux visages des expressions dures et tristes, les personnages semblent perdus, le regard blanc. C'est une peinture de colère.

RÉUSSIR À ME FAIRE EMBAUCHER dans une grande maison de production est un soulagement, mais de courte durée. Le poste d'assistante de production semble prestigieux sur le papier, et dans les soupers, les convives, mes amis, ceux de mes parents, me félicitent avec admiration. Mais la réalité est tout autre : je suis une secrétaire qui gère l'agenda de son patron, prenant des courriers sous la dictée et passant son temps devant la photocopieuse. Avec mes études et mes rêves de réussite, je me sens dévalorisée. Alors, j'essaie de faire au mieux ce qu'on me demande et surtout de plaire. Je tombe dans la caricature : perchée sur mes hauts talons, plus blonde platine que jamais, faux sourire vissé aux lèvres. Au bout de quelques mois à ce rythme, la frustration monte en moi. J'ai honte de ce que je suis et pourtant, je suis bel et bien entrée dans la peau de cette jeune femme dynamique, superficielle et aguicheuse, limite vulgaire.

Les hommes sont attirés par cette Betty Boop de pacotille, ils me collent comme des mouches. Une blague salace par-ci, une main baladeuse par-là.

Comme si j'avais perdu tout discernement, je me laisse séduire par des types douteux, sans réaliser une seule seconde que leurs intentions sont dégueulasses.

Les soirs où je n'ai pas de rendez-vous, je reste tard au bureau, essayant de donner un peu de consistance à mon travail : je me plonge dans les scénarios, les décortique et, le lendemain, je fais mon possible pour montrer aux producteurs que j'ai de bonnes idées.

Les hommes que je rencontre ont tous le même profil, à quelques nuances près. Ils évoluent dans mon milieu professionnel, fait de paillettes, de poudre aux yeux et de machisme. Ces puissants, ou en passe de le devenir, ne voient en moi qu'une greluche à mettre dans leur lit. Et pourquoi penseraient-ils autrement ? C'est bien ce que je mets en avant. Une petite voix me dit bien, par moments, que je m'égare, que je trompe mon monde et moi la première, mais cette attitude dévergondée me procure une sorte de griserie : celle de l'interdit. Je fantasme sur l'image que je renvoie. J'adore faire croire que je n'ai pas de tabous. D'ailleurs mes amis me le disent : « Oh toi, Pris, tu es une fille libérée ! »

C'est bon de s'entendre dire ce genre de choses. Vraiment ? On me voit comme ça ? Une fonceuse, qui n'a peur de rien, qui ose et qui réussit dans le milieu du ciné. Pas mal, pas mal du tout.

Lors de la soirée déguisée sur le thème des stations de métro que j'organise pour la pendaison de crémaillère de mon premier appartement, je suis

en Pigalle – carrément : perruque carré plongeant, robe bustier rouge et guirlande autour du cou en guise de boa. Une pute, au moins c'est clair.

BENJAMIN ET MOI nous tournons autour depuis quelques mois. Il est l'un de nos fournisseurs et je suis régulièrement en contact avec lui au bureau, par téléphone ou par courriel. Il est drôle et léger. Nous flirtons de plus en plus ouvertement et le jour du rendez-vous arrive. Il me propose d'aller souper. Je dois aller le chercher chez lui pour prendre un verre avant le resto. Sur son palier, la porte est entrouverte, je frappe; du fond de l'appartement, il me crie d'entrer. Un joli deux-pièces coquet, à la déco soignée. Je pose ma veste.

«Assois-toi sur le canapé, j'arrive, je finis de me raser dans la salle de bains. Fais comme chez toi, il y a une bouteille de blanc débouchée, sers-toi», me lance-t-il gaiement.

Je m'exécute, contente de disposer de quelques instants pour jeter un dernier coup d'œil dans mon miroir de poche. Je me suis remaquillée rapidement dans le métro et j'ai peur que mon rouge à lèvres ait

débordé. C'est à ce moment-là que je remarque que la télé allumée ne diffuse ni journal télévisé, ni clips de musique, mais ce qui a tout l'air d'être un film porno, et pas n'importe lequel : j'assiste, médusée, à une succession de scènes zoophiles toutes plus immondes les unes que les autres. Je reprends mes esprits et réalise le piège : Benjamin est resté caché dans sa salle de bains pour tester ma réaction. Aussi détraqué que peureux !

Mais, allez savoir pourquoi, sur le moment, je ne réagis pas. Quand je le vois arriver, l'air curieux, je lui demande simplement, d'un ton presque amusé :

« Mais qu'est-ce que c'est ? C'est dégueu ce film ! »

Et lui, faussement désinvolte : « Oh, ça ?! C'est rien, une connerie. C'est nul mais c'est plutôt rigolo, non ? »

Devant ma gêne, il passe à autre chose : « Allons au resto. »

Un menu sushis et brochettes plus tard, nous sommes dans sa voiture et quittons la porte Maillot pour nous engager dans le bois de Boulogne. Surprise par l'itinéraire qu'il emprunte, je lui dis :

« Mais tu n'as pas besoin de passer par le bois pour me ramener à Levallois, tu aurais très bien pu prendre le périphérique, c'est plus rapide.

— Ben, c'est sympa par le bois, on ne sera pas dérangés. »

Je le regarde, soudain inquiète. Son profil fixe la route. Il esquisse un sourire. Je comprends qu'il veut

à nouveau tenter quelque chose de pas net. Le bois, c'est certain : ça risque de ne pas être clair, mais va-t-il oser quelque chose d'aussi grossier ? Aussi incroyable que cela puisse paraître, je ne dis toujours rien. Au bout de longues minutes, qui me paraissent une éternité, après avoir tourné dans les allées encore désertes, il aperçoit un groupe au loin, sortant des buissons. Je veux lui demander ce qu'il fait, ce qu'il veut, mais aucun son ne sort de ma bouche et je redoute sa réponse.

Dans ses phares, quatre silhouettes plutôt massives : hommes travestis, femmes ? Je ne les regarde pas, trop mal à l'aise. Il arrête sa voiture en pouffant :

« Ça te dit qu'on leur demande combien c'est leur prix ? »

Alors que je veux lui crier d'arrêter son jeu débile et de me ramener immédiatement chez moi, je me surprends à rire bêtement moi aussi et à lui répondre :

« Benji arrête !! » telle une ado attardée.

Mais pourquoi suis-je si faible ? C'est surtout que je veux passer pour une fille *cool*, sûre d'elle et libérée : tout ce que je ne suis pas. Et même si absolument tout ce que j'ai découvert de Benjamin dès les cinq premières minutes de la soirée aurait dû me persuader de décamper sur-le-champ, je m'accroche à l'idée qu'il n'est peut-être pas si mal que ça. Je ne veux pas tirer un trait sur toutes ces semaines de flirt durant lesquelles je me suis fait des films : lui et moi, une belle histoire, ses beaux yeux, il est drôle, il me regarde, et s'il m'aimait ?

Heureusement, ce garçon n'est pas agressif et au bout d'un quart d'heure à dénigrer les prostituées, il me dépose finalement devant chez moi. Le plus incroyable c'est que malgré cette soirée fiasco, il a le cran de me proposer que l'on se revoie et j'accepte alors que tous mes détecteurs auraient dû être au rouge ! Eh bien non, je finis par coucher avec lui, mollement. Dès le lendemain, nos échanges reprennent, comme si de rien n'était, une tournure uniquement professionnelle.

Une fille normalement équilibrée aurait pris la mesure d'une telle histoire, mais pas moi. Je fonce, deux mois plus tard, dans le même panneau : au Festival de Cannes, lors d'un cocktail, je fais la connaissance d'un producteur prénommé Renaud, bel homme et très prétentieux. Je le laisse m'embarquer sur un bateau, au large de Cannes. Alors que je m'imagine une romance au fil de l'eau, sous les étoiles, il arrache ma robe de soirée et je me laisse faire, sous l'emprise de l'alcool. Le rapport sexuel n'est pas protégé, je franchis une nouvelle limite. De retour à Paris, nous entretenons une liaison pendant plusieurs semaines. Il m'invite à dormir chez lui, c'est un appartement ultramoderne, meublé de pièces design hors de prix. Dans sa chambre vide trônent un lit *king-size* et une armoire remplie uniquement de costumes noirs et de chemises blanches, parfaitement alignés : tout cela est à son image, d'une froideur terrible. Chaque rapport est non protégé, j'aurais très bien pu attraper le sida, mais cela ne m'inquiète pas. Je suis totalement inconsciente. Un

soir, dans sa salle de bains, je retire mes lentilles de contact et, n'ayant pas pris mon flacon de solution antiseptique, je les laisse dans un verre d'eau. Le lendemain, après les avoir remises, se déclenche une infection très violente. Mes yeux sont rouge sang et je dois passer un mois sous antibiotiques. J'ai failli abîmer ma vue de manière irréversible. Mon corps ne m'appartient plus, je ne lui prête même plus les attentions les plus élémentaires.

J'espère peut-être que, parmi ces hommes, l'un d'eux sera honnête et intéressant. Mais le pire, c'est que je crois que je n'espère déjà plus rien. Les mois se succèdent à un rythme effréné : métro-boulot-sorties-dodo. Je dors peu, fais beaucoup la fête, cours partout comme une folle perchée sur mes talons aiguilles, même sur les tapis roulants. Je cours pour ne pas être en retard au bureau, pour gagner du temps et me faire bien voir – et qui sait, surprendre mon patron –, pour attraper le dernier métro, pour héler un taxi, pour descendre plus vite mes escaliers, pour ne pas faire attendre mes copines, et surtout : par habitude ; j'ai désappris à marcher, comme je ne sais plus ce que c'est que de prendre son temps. Je remplis mon agenda pour n'avoir plus que quelques heures par jour consacrées au sommeil. Je redoute le moment de me coucher et le retarde le plus longtemps possible, soit en rentrant assez épuisée pour ne plus avoir même la force de me déshabiller, soit, les très rares soirs où je n'ai rien prévu, en restant bien après minuit au bureau, devant mon ordinateur.

Dès qu'un week-end ou des vacances sont organisés par tel ou tel groupe d'amis, de la classe préparatoire, de mon école de commerce, ou je ne sais qui, j'en suis. Au ski, à la mer, à Cambridge, aux enterrements de vies de jeunes filles de plus en plus fréquents ; je vais même jusqu'à partir deux fois au cours du même été au Club Med.

Poules attroupées au bar, le minibikini conquérant, tout dans notre attitude crie notre disponibilité. Lors du premier séjour, au Maroc, mes copines et moi sortons toutes les trois avec un GO, en nous limitant aux baisers échangés à la va-vite sur la piste de danse. Mais en Sicile, je n'ai plus aucune retenue et j'ai trois aventures : un Libanais volubile, un pseudo-milliardaire belge bedonnant et dégarni et un GO. Avec ce dernier, je vis un des pires moments de mon existence. Il me fixe pendant toute une soirée, d'une manière presque agressive. Il me traque. J'ai oublié comment les choses se sont enchaînées, mais nous nous retrouvons, sans avoir échangé un mot, dans une case, ouverte aux quatre vents. Il fait nuit noire, nous sommes à l'écart du reste du camp mais on entend encore la musique au loin. Il y a le ressac et un vent fort qui se lève. J'ai soudain très froid. Je me frotte les bras pour me réchauffer. Il me tire violemment vers lui et me jette sur un tas de matelas de plage. L'acte sexuel ne dure que quelques minutes. À aucun moment nos regards se croisent, ni nos lèvres s'effleurent. C'est comme s'il faisait des pompes au-dessus de moi, affreusement mécanique, comme un robot. Il se relève, remonte son short et me laisse là.

Je ne sais pas combien de temps je reste dans ce cabanon. Des rafales de vent s'engouffrent à travers les murs épais comme du papier à cigarettes et sifflent à mes oreilles. Je ne pleure pas, je ne crie pas et je vais retrouver mes copines comme si de rien n'était. Je réussis à rire et à blaguer. Mais quelque chose s'est cassé en moi, pour de bon. Une revenante au sourire pepsodent.

Je suis encore la dernière à quitter le bureau. La vieille Antillaise fait le ménage autour de mon bureau, vide ma corbeille à papier et époussette ma plante verte d'un geste sec :

« Mademoiselle Priscille, faut rentrer maintenant, c'est pas raisonnable, vous avez encore les yeux tout rouges à fixer cet écran. Vous allez vous rendre malade, et puis vous êtes toute maigre, il faut aller manger quelque chose. Je vais vous l'éteindre, moi, cette machine de malheur. »

Devant mon absence de réaction, elle continue de s'activer, bruyamment, en grommelant. Au moment où elle éteint la lumière, je sursaute.

« Je feeeerme, c'est l'heure, c'est minuit trente ! » vocifère Josiane depuis l'autre bout du bureau.

Avant d'éteindre mon portable, je jette un dernier coup d'œil à mes courriels. Encore un message du régisseur de la série sur laquelle je passe mes jours

et mes nuits : *Les Trésors de l'océan*. Depuis deux semaines, j'organise la logistique du tournage avec lui et son équipe. Il me propose que nous prenions rendez-vous pour un dîner d'affaires afin que je lui parle des autres projets à venir. Il veut savoir s'il peut se positionner, proposer sa candidature aux producteurs. Je lui répondrai demain, je suis trop crevée pour ouvrir mon agenda. Mais le lendemain et les jours suivants, je pense à autre chose et c'est lui qui me rappelle :

« Salut Priscille, c'est Tristan, le régisseur, tu m'as oublié ? Est-ce que tu veux qu'on aille dîner ? Je connais un resto italien sympa à Neuilly, c'est juste à côté de tes bureaux. »

Un peu gênée par ma négligence, je lui réponds :

« Ça tombe bien, aujourd'hui je n'ai rien, on peut s'y retrouver à treize heures ? »

À la fin du dîner, il ne m'a posé aucune question sur les films en préparation mais nous avons passé notre repas à rigoler. Il est très à l'aise et sait animer une discussion. Ce bon moment passé en sa compagnie me fait oublier le stress dans lequel je vis, constamment les nerfs à vif à cause de mes nouvelles responsabilités de chargée de production. En me démenant pendant plus de six mois sur le dernier film, j'ai gagné une promotion. On me confie des dossiers importants : je suis au service de très grands réalisateurs, Chabrol, Lautner, Nicloux… Mais au lieu de me faire plaisir, cela provoque un stress presque insoutenable que j'ai de plus en plus de mal à gérer. Et cela se voit : lors des rendez-vous

avec les chaînes, je suis transparente, pâle et sans saveur. D'ailleurs, aucun de nos interlocuteurs ne se souvient de mon nom. J'essaie de compenser en travaillant encore plus au bureau ; seule, sans personne à convaincre, je suis plus efficace. Je joue ma crédibilité et mon avenir professionnel ; il faut que je tire parti de cette promotion qui m'est offerte, que mon boss ne regrette pas d'avoir parié sur moi.

Avec une formation complémentaire, c'est certain, ça ira mieux, je développerai de nouvelles compétences, ça fera la différence. Alors, au lieu de regarder la vérité en face – mon problème est comportemental, ce n'est pas un pseudo-manque de connaissances –, je fais l'autruche en m'inscrivant à un diplôme d'études supérieures spécialisées de communication audiovisuelle à la Sorbonne en cours du soir. Je cumule avec une formation professionnelle à l'Institut national de l'audiovisuel sur la direction de production : rien ne sera laissé au hasard, rien, sauf l'essentiel, mon manque de confiance en moi et les inquiétudes qui, depuis quelque temps, deviennent bien plus que ça : des angoisses récurrentes et tenaces. Je suis convaincue que je ne parviendrai pas à faire illusion longtemps, qu'un jour ou l'autre, tous mes collègues découvriront que je ne suis qu'un imposteur incapable. Mon obsession : l'échec.

« LE PASSAGE À L'AN 2000 » : tout le monde emploie cette expression teintée de crainte et d'excitation : que va-t-il se passer ? Serons-nous tous victimes d'un bogue informatique mondial, de la chute d'une station spatiale ? Il faut faire partie du réveillon le plus fou, la fête doit être exceptionnelle. Depuis quelques semaines, j'ai un nouveau petit ami et je peux dire que ça a été une sacrée surprise : Tristan, le régisseur. Il m'a tourné autour avec un mélange de timidité et de gentillesse que je n'ai jamais connu de la part d'un garçon. Visiblement, je l'impressionne et ça m'a amusée et, dans un deuxième temps, plu. Il m'a fait la cour comme à une femme inaccessible, plein d'égards et d'attentions tous plus touchants les uns que les autres. Peu à peu, j'ai baissé la garde et je l'ai pris dans mes bras. C'est ensemble que nous organisons le réveillon, avec ses amis et les miens. Pour une fois, sur les photos de cette soirée-là, je ne suis pas en tenue provocante, alors que toutes les autres filles portent des robes sexy à paillettes, mais dans un déguisement d'ours polaire en fourrure épaisse.

Allez savoir pourquoi ?! Quelle idée saugrenue ! J'ai chaud, je sue à grosses gouttes mais j'ai un sourire jusqu'aux oreilles. Lui a loué un smoking parfait et son visage de dessin animé, qui m'avait attendrie lorsque je l'ai rencontré, prend soudain les traits de celui d'un jeune premier, plein de charme. Dès qu'il est près de moi, il me touche, me couve du regard et s'assure de mon confort, de mon bon plaisir. Il est la prévenance même et je plonge chaque jour un peu plus dans cette relation tendre. Autour de nous, nos copains commencent à s'installer dans des vies de couple stables, officialisées par des fiançailles et même quelques mariages. J'ai vingt-six ans. Ma meilleure amie, Cassandre, se marie et me demande d'être son témoin. Les premiers bébés pointent le bout de leur nez ; ça y est, nous sommes des adultes, quel sérieux subitement. J'ai l'impression que, de tous, je suis celle qui est la plus en retard, car je ne ressens aucune envie de me marier ou de fonder une famille, je veux encore vivre au jour le jour. Notre environnement amical et familial est très traditionnel. Les parents de Tristan sont tous deux médecins, parisiens, pro-priétaires d'une belle résidence secondaire dans le centre de la France. Tout leur a réussi : ils ont de l'argent, une vie sociale brillante, des destinations de vacances dorées. De mon côté, mes parents habitent désormais dans la région lyonnaise où ils ont eux aussi un mode de vie bien sous tous les angles.

Tristan et moi, rendus enthousiastes et confiants par la facilité avec laquelle notre histoire se déroule, emménageons ensemble six mois après le début

de notre relation. Je quitte mon appartement de Levallois-Perret qu'il n'a jamais aimé, parce que décoré de couleurs criardes, de boas en plumes et de grands miroirs suggestifs, pour un trois-pièces de charme avec poutres apparentes et cheminées au cœur de Paris. Tout y est bien plus lisse et propice à recevoir quiconque à dîner, des beaux-parents aux copains mariés, sans rougir. Meubles anciens chinés, reproductions bien encadrées aux murs, batterie de casseroles assorties et dérouleur à essuie-tout.

Depuis plusieurs années, je tiens un carnet de mes rêves dans lequel je note tout, scrupuleusement, à mon réveil. Je me suis habituée à l'exercice et j'ai réussi à aiguiser ma mémoire ; c'est fou à quel point je me souviens des moindres détails et ambiances. Au cours de cette nouvelle année, celle pour moi d'un vrai tournant à la fois personnel, amoureux et professionnel, les comptes-rendus de mes rêves sont surprenants de précision et de fantaisie mais aussi de malaises. Les thèmes sont récurrents : il s'agit de scènes malsaines du genre *Orange mécanique*, dans lesquelles évoluent des personnes inconnues, des clowns, des jumelles, qui partouzent, se défoncent, se violentent avec le sourire. Reviennent aussi des jeunes femmes blondes sans visage, mignonnes, gaies, mais qui, de manière totalement imprévisible, sautent dans le vide ; certaines se tuent, d'autres pas, et elles se relèvent comme si de rien n'était. L'argent, les complots, les secrets, les poursuites sont les toiles de fond. Je me réveille systématiquement haletante,

transpercée par l'angoisse. Je suis souvent simple observatrice de ces mauvais films, mais il arrive aussi que je sois une des protagonistes ; je suis alors poursuivie par plein de gens, y compris mes parents, tous suspects, je n'ai plus confiance en personne. Je vais me réfugier dans la chambre de mon frère où je me sens tout de suite en sécurité. Ou alors, je conduis deux voitures en même temps et je me plante. Dans la plupart de ces rêves, je suis dans l'incapacité d'agir, je ne fais que fuir. Comme dans celui où je suis aveugle et j'accomplis néanmoins tous les gestes du quotidien. Je demande de l'aide à Éric qui me dit qu'il ne peut rien pour moi. Il est là comme si de rien n'était, comme s'il n'était pas mort, et mes parents et moi sommes convenus de faire comme si cela était parfaitement normal. Il a l'air en pleine forme, bronzé, ses cheveux blonds sont fraîchement coupés et j'ai envie de les lui caresser mais je sais que, si je le touche, il disparaîtra.

Qui sont ces jeunes femmes blondes qui se défenestrent ? Qui sont ces jumelles, ces doubles impassibles aux visages froids ? Je sais bien alors qu'il s'agit d'une partie de moi-même qui s'exprime dès que mon inconscient reprend le dessus et si je note avec autant de sérieux toutes ces visions, c'est parce que je ne veux pas que ce qu'elles signifient m'échappe, j'aimerais tant réussir à mieux me connaître. Mais c'est tout l'inverse qui se produit dans ma vie ; un fossé de plus en plus large se creuse entre mon moi profond, intime, et l'image que je renvoie

aux autres. Ce n'est pas parce que je commence à mettre de l'ordre dans ma vie et que mes proches me perçoivent comme une jeune femme rangée que je le suis vraiment. Il y a une tempête sous mon crâne et mes rêves me le rappellent sans cesse.

LA CHUTE

RUE VIEILLE-DU-TEMPLE, je me suis installé un atelier dans une belle pièce d'environ 20 m² qui donne sur une cour intérieure. C'est calme et relativement lumineux pour un vieil immeuble du Marais. Depuis que j'ai suivi un nouveau stage avec Yves, le frère de Pierre – le peintre chez qui j'avais fait un stage en Corrèze –, je m'exerce à faire évoluer ma figuration vers plus d'abstraction. Yves, grâce à sa pédagogie, m'a débloquée pour quitter le dessin académique. Il nous donne plein d'idées d'exercices pour dépasser le formel. Par exemple, des interprétations abstraites de classiques tels que *Le Déjeuner sur l'herbe* de Manet, la création de surfaces chargées de relief à la manière de l'art paléolithique, ou encore la symbolisation du parcours d'un papillon… C'est à la fois ludique et intéressant, le rendu est tout de suite attrayant.

Depuis, à la maison, je m'éclate vraiment. Dès que je rentre chez moi, je cours m'enfermer des heures durant dans mon atelier ; je me coupe de tout et de

tout le monde, je suis dans ma bulle. Je reprends d'anciennes peintures sur lesquelles je compose des collages avec toutes sortes de matériaux : papier de soie, café moulu, ficelles, coupures de journaux. Je passe un mélange à base de pigments (terre de Sienne ou outremer) et de fixatif sur l'ensemble ; je laisse sécher et j'arrose ensuite ma peinture dans la baignoire avec le jet de la douche pour laisser apparaître une partie de la composition d'en dessous. Avec cette technique, les formes biscornues révélées deviennent des villes futuristes, des châteaux imaginaires, de nouveaux mondes que je suis seule à visiter. Des transferts de pages de magazines sur ma toile créent une composition aléatoire que je complète ensuite en peinture. Je détoure certains endroits avec de la couleur uniforme pour mieux faire ressortir des signes aléatoires que je veux privilégier. C'est en observant le travail de Fiona Rae, une jeune artiste britannique, que j'ai eu cette idée. Ses fonds, en particulier, me plaisent beaucoup : très colorés, richement travaillés, sur lesquels elle ajoute des petits personnages étonnants. Ses toiles, bien que précises dans les détails, sont pleines de coulures ; ces traces, ces sinuosités, dont j'aime suivre le cours, sont autant de cheminements incertains qui vont mourir dans le cadre.

Un soir de fin d'été, après un long après-midi passé à peindre, alors que la lumière commence à décliner, en regardant mon travail de la journée, j'ai envie d'avoir des nouvelles de Mélusine. Nous ne nous sommes pas vues depuis plusieurs années. Elle

m'avait invitée à passer deux jours chez elle à Nantes et à aller voir le dernier spectacle équestre de Bartabas. À l'époque, elle finissait ses études en arts plastiques et vivait déjà comme une artiste professionnelle, tandis que je venais d'être embauchée chez mon producteur. Même si nous avions passé un très bon week-end, je jalousais sa liberté et son mode de vie – elle côtoyait tant d'artistes –, elle avait dû ressentir mon envie. Par la suite, nous avions juste échangé quelques lettres et puis plus rien. Je l'imagine en train de s'éclater au milieu de ses toiles, alors que j'ai, non sans aigreur, rangé mon rêve dans le tiroir des loisirs. Reprendre contact avec elle risque de me renvoyer à mon propre échec mais, malgré tout, elle me manque et je pense de plus en plus souvent à elle. Maintenant que j'avance dans ma recherche picturale, j'ai envie qu'on reprenne nos échanges artistiques et nos conversations passionnées. Où en est-elle de son côté ?

Je compose son numéro de téléphone ; après plusieurs sonneries c'est une voix féminine qui répond :

« Mélusine, c'est toi ?

— Non, c'est Mélissa. » Ce doit être son nom d'artiste, me dis-je.

« Je suis sa cousine. Qui êtes-vous ?

— Je m'appelle Priscille, je suis une amie de Mélusine, est-ce qu'elle est là ? »

Il y a un long blanc à l'autre bout du fil, puis sa cousine reprend d'une voix éteinte :

« Vous n'êtes donc pas au courant pour Mélusine ?

— Non, au courant de quoi ? Elle n'habite plus là ? Elle a déménagé ?

— Non, vous ne savez pas ? Ce qui lui est arrivé, vous ne savez pas ?

— Mais non…

— Mélusine est morte. Elle a été assassinée il y a deux ans. »

Je reste stupéfaite, dans l'incapacité d'articuler le moindre mot…

« Allô ! Vous êtes toujours là ?

— Mais qu'est-ce que… Qu'est-ce que vous dites ? » Une poussée d'adrénaline m'envahit, je suis paralysée, ma mâchoire est bloquée, mon cœur bat à tout rompre.

« Mélusine a été assassinée par deux hommes à Paris, il y a deux ans. Je suis désolée de vous l'apprendre comme ça, au téléphone. Personne ne vous a avertie à l'époque ?

— Non, personne…

— Si vous êtes une amie, je peux vous raconter : elle a été piégée par deux fous qui l'ont séquestrée. Elle a été torturée toute une nuit et on a retrouvé son corps dans le caniveau. C'est affreux, c'est encore insupportable de le raconter, je n'arrive toujours pas à réaliser… »

Je ne peux pas répondre, je laisse tomber le combiné et je m'écroule sur le sol. J'entends la cousine de Mélusine : « Allô ! Allô ! Priscille, vous êtes toujours là ? Répondez-moi ! »

Tristan est en tournage ce jour-là et il rentre chez nous très tard dans la nuit. Ne me trouvant pas couchée, il vient dans mon atelier. Je suis encore prostrée par terre, adossée au mur. Je ne pleure pas, je ne dis pratiquement pas un mot pendant deux jours. Il ne comprend pas ce qui se passe. À force de questions, je lui raconte le coup de fil. Il prend soin de moi avec tendresse, me réconforte comme il peut. Mais dans ce genre de situation, aucune consolation n'est possible. Il faut que je réalise ce que je viens d'apprendre mais c'est comme si mon esprit refusait d'admettre la réalité, dès que je me dis : « Mélusine est morte, elle est morte, elle a été assassinée… », j'ai l'impression d'être dans un cauchemar. Ça ne peut pas être vrai… pas elle…

Au bout de quelques jours, je veux savoir ce qui s'est passé, tout savoir… Si cela a effectivement eu lieu il y a deux ans, c'était très peu de temps après notre dernière rencontre, je ne peux pas le croire. Je cherche sur Internet, il y a plusieurs articles. Ses meurtriers, deux artistes marginaux, qu'elle connaissait et dont elle n'avait aucune raison de se méfier, l'avaient attirée dans un guet-apens. Ils lui avaient dit avoir besoin d'elle pour réaliser un portfolio de photos de leurs toiles. Ils l'avaient droguée et longuement torturée comme deux bêtes enragées, puis mise à mort. C'était un passant qui avait découvert, au matin, son cadavre ficelé, dans la rue. Lors de leur procès, ces deux fous avaient dit : « On voulait assouvir des fantasmes », sans exprimer le moindre remords.

Je me souviens que Mélusine m'avait parlé de sa mère, peintre elle aussi. Je pense à lui téléphoner, mais que lui dire ? Je suis désemparée. Je le reste pendant des semaines, hantée par ce que j'ai lu des circonstances de son calvaire. Ce qui lui est arrivé aurait très bien pu m'arriver à moi. J'ai déjà pris des risques bien plus grands, en ayant des histoires avec des types déséquilibrés comme Benjamin, le zoophile – lui aussi désireux d'assouvir des « fantasmes » –, ou Renaud, le producteur. À chaque fois, j'ai ressenti de la crainte mais souvent trop tard, lorsque j'étais déjà à leur merci et qu'ils auraient pu faire de moi ce qu'ils avaient voulu : me violer, me tuer… Mélusine avait eu le malheur de croiser ces deux meurtriers, c'était un hasard, un simple hasard. Elle avait tout pour avoir une belle vie, pleine de bonheur et de partage… Mélusine qui était une personne si rare, si précieuse… Elle a été l'une des plus belles rencontres de mon existence. Je me fais la promesse qu'un jour je vivrai de mon art et, qu'ainsi, j'honorerai sa mémoire ; son message avait été d'oser vivre sa vie. Ange gardien, désormais pour toujours dans mon cœur, aux côtés de mon frère. La peinture, comme éternité d'amour.

Desjardins
Caisse de Longueuil

Siège social
1, rue St-Charles Ouest
Longueuil (Québec) J4H 1C4
Téléphone : 450 646-9811 ou
1 866 646-9811
Télécopieur : 450 646-2618
www.desjardins.com/caissedelongueuil

Centre de services Montréal-Sud
855, rue St-Laurent Ouest
Longueuil (Québec) J4K 2V1
Téléphone : 450 646-9811 ou
1 866 646-9811
Télécopieur : 450 679-9697

Services Gestion de Patrimoine
85, rue St-Charles Ouest, bureau 50
Longueuil (Québec) J4H 1C5
Téléphone : 450 646-9811 ou
1 866 646-9811
Télécopieur : 450 646-9116

Centre de services automatisés
Métro Longueuil
100, Place Charles-Lemoyne
Longueuil (Québec) J4K 2T4

Centre de services automatisés
Pratt & Whitney Canada
1000, Place Marie-Victorin
Longueuil (Québec) J4G 1A1

SU M'ATTIRER vers une vie plus douce, 'espoirs et de projets à deux. Je l'aime, ce ne peut être qu'avec lui que je peux espérer construire une existence qui ait du sens. Il comprend ma vocation de peintre et ne cesse de m'encourager, admiratif de mon travail et de toute l'énergie que je déploie. Dès que je finis une toile, il vient la regarder dans mon atelier, toutes lui plaisent et il en a accroché partout dans notre appartement. Il est fier de moi et cela me fait du bien.

L'idée de nous marier devient progressivement une envie commune. La mère de Tristan ne m'aime pas et elle me le fait vite savoir. Elle est clairement opposée à ce mariage, elle aurait voulu quelqu'un d'autre pour son fils. Ce qui la dérange sûrement, c'est qu'elle et moi avons beaucoup de points communs : blondes, obsédées par notre silhouette, outrageusement féminines, mal dans notre peau. Peu de temps avant notre mariage, elle nous prédit, telle Carabosse, une union malheureuse comme une annonce de châtiment, le sentiment d'une fatalité.

Nous nous passons la bague au doigt dans une jolie église auvergnate. Tout se déroule plutôt bien, à part, lors de la cérémonie religieuse, le prêtre qui se trompe de prénom en parlant de mon frère : je suis furieuse et profondément blessée. Il y a aussi une vilaine brouille entre nos parents, mais rien d'extra-ordinaire, cela arrive plus souvent qu'on ne le dit dans ces vieilles familles, une ambiance digne d'un film de Claude Chabrol.

Durant le voyage de noces qui devrait être une parenthèse enchantée dans notre quotidien, je demeure vissée à mon BlackBerry, constamment préoccupée par le boulot, pas réellement intéressée par les problèmes du bureau, mais plutôt incapable de lâcher prise pour savourer le moment présent. En tapotant frénétiquement sur le clavier de mon téléphone et en prenant les appels qui pourraient très bien attendre mon retour, je trouve un moyen d'éviter le tête-à-tête avec mon mari, ou plutôt avec moi-même. Il y a des gens qui trouvent de réelles satisfactions à travailler à deux cents pour cent, même quand cela déborde sur leur vie privée, car ils s'y réalisent, mais ce n'est pas mon cas, c'est pour moi une solution d'évitement.

Je suis dévorée par un stress grandissant et j'avance dans mes journées comme une funambule, toujours plus occupée, toujours plus sous pression.

Je me mets en tête d'avoir un enfant avant mes trente ans. Tout le monde a un bébé autour de nous

et je suis la dernière de notre groupe d'amis à ne pas en avoir. À peine six mois après avoir arrêté la pilule, je commence à m'inquiéter. Je repense à mon épisode anorexique à l'adolescence et aux mises en garde du médecin qui m'avait dit que, si je ne me sortais pas de cette maladie, je risquais de devenir stérile. Subitement certaine que j'ai de réels problèmes pour tomber enceinte, je me rue dans le premier cabinet de gynécologie que je trouve.

La gynécologue qui me reçoit dans son bureau des beaux quartiers, à la déco clinquante, me dit que j'ai sonné à la bonne porte car elle est spécialisée dans les problèmes de stérilité et son seul but est que « ça marche », coûte que coûte.

« Enfin ! » me dis-je, tout va s'arranger… Je me laisse endormir par son discours autoritaire car cela me rassure, ce ton de gendarme prétentieux est une forme de prise en charge, je m'en remets à elle. Je ne pèse que quarante-huit kilos pour un mètre soixante-six : je passe trois soirées par semaine au club de gym à me dépenser pour entretenir ma ligne et je ne mange que le strict minimum. Me voyant arriver aussi maigre, elle n'a pas la curiosité de me questionner sur mes habitudes alimentaires et se contente de me faire faire des prélèvements sanguins classiques, pas de bilan psychologique, pas de questions personnelles. En revanche, je ressors de chez elle avec une ordonnance longue comme le bras de médicaments et d'hormones à m'injecter quotidiennement dans les fesses : un protocole de choc pour préparer la réalisation d'une

insémination artificielle qui aura lieu dans onze mois. Pas une seconde je ne doute du bien-fondé de la démarche, je suis une proie idéale, sans aucun esprit critique. J'aurais écouté comme un toutou quiconque m'aurait dicté ce que je devais faire. Comme cela avait été le cas lors des relations malsaines et dangereuses que j'avais eues avec les hommes, avant de rencontrer Tristan, je m'engage dans une nouvelle forme de maltraitance envers moi-même, déguisée, beaucoup plus perverse encore. En acceptant sa méthode, je poursuis la même logique de violence contre mon corps et mon esprit dans laquelle j'étais rentrée à l'adolescence.

Les effets secondaires de ces traitements hormonaux sont très lourds et ils deviennent dangereux pour les personnes déséquilibrées psychologiquement et émotionnellement, comme je le suis à ce moment de ma vie. En violant mon corps à coups de piqures d'hormones, je le contrains à une grossesse à laquelle je ne suis pas encore prête. Comment pourrais-je transmettre la vie alors qu'inconsciemment je me sens vouée à rejoindre mon frère dans la mort?

Cette grossesse ne répond pas à un désir d'enfant mais à un besoin de conformisme, pour me rassurer et croire que je suis comme les autres. Mon moi profond sait bien que tout cela n'est que mensonges et ne cesse de me convoquer, la nuit, par des rêves tous plus explicites les uns que les autres, pour me réveiller : j'oublie mon bébé dans un panier chez des inconnus ou alors je change sa couche et réalise qu'il

s'est subitement transformé en chat et j'ai peur qu'il me griffe...

À la première insémination artificielle, je tombe enceinte. Je ressens un grand soulagement : enfin, comme mes amies, mon ventre va grossir, tout le monde le verra, je serai une femme enceinte, je serai au moins ça.

Tout comme la conception, ma grossesse est violente. Un jour, la gynéco m'annonce très froidement qu'à l'échographie, elle voit une clarté nucale suspecte et qu'il faut que j'envisage une amniocentèse. Terrifiée par l'idée que mon enfant puisse être anormal – cela me renvoie à la crainte qui avait été longtemps la mienne de mettre au monde un enfant atteint de la maladie de mon frère, la mucoviscidose, jusqu'à ce qu'une prise de sang me rassure sur l'absence de risque –, je me plie à cet examen, très lourd physiquement et psychologiquement. Il s'agit d'une nouvelle intrusion brutale dans mon intimité et, outre le risque de fausse couche, les résultats de l'examen, s'ils sont bons, ne sont fiables qu'à soixante pour cent. Je passe donc les six mois qui restent jusqu'à l'accouchement dans un stress énorme. En plus, les médecins m'interdisent d'utiliser la peinture à l'huile, car ses vapeurs peuvent, selon eux, être nocives pour le fœtus. Je dois donc me couper de ma passion alors que cela est nécessaire à mon équilibre.

Quelques semaines avant le terme, on me dit que la forme du crâne de l'enfant est inquiétante, qu'elle

fait penser à une craniosténose : une malformation gravissime. C'est le coup de trop : je suis abattue. Cette ambiance paranoïaque m'empoisonne la vie jusqu'à la naissance : quinze heures à souffrir le martyre, car l'épidurale a été mal faite.

Quand on me présente ma fille, Zoé, les seuls mots qui sortent de ma bouche sont : «Oh, le bébé est normal!! Il ne lui manque rien!» Je viens d'avoir trente ans et je suis maman, comme je l'avais planifié.

Zoé est magnifique : un visage rond, des traits parfaitement réguliers, des cheveux bruns, le teint légèrement hâlé, un vrai poupon tibétain. Elle a pris le physique de son père qui a la même bouille que Tao, le petit garçon du dessin animé *Les Mystérieuses Cités d'or.*

En sortant de la maternité avec Tristan, nous sommes tout fiers. Zoé est enveloppée dans un nid d'ange blanc ourlé de fils dorés, surmonté d'une capuche avec un petit pompon rose.

De retour chez nous, au cours de l'été, je peins beaucoup quand Zoé fait la sieste. À son réveil, je suis frustrée de devoir m'arrêter en plein travail, surtout que plus les semaines passent, moins elle dort. Pour une jeune maman qui a eu tant de difficultés à tomber enceinte, mon attitude vis-à-vis de mon bébé peut paraître étonnante. Je ne suis pas de celles qui se ruent au chevet de leur enfant dès qu'il se manifeste, bien au contraire : je suis soulagée lorsque je n'ai pas à m'occuper de Zoé, même si je l'adore plus que tout. Je sens qu'il y a une connexion qui ne se fait pas entre elle et moi ; je

fais semblant d'être une mère parfaite, attentionnée, accomplissant tous les gestes à la lettre : l'allaiter, l'habiller, la baigner, la soigner… tout à part prendre du temps pour être simplement avec elle, jouer, la câliner. Je multiplie des tâches qui me prennent trop de temps et ne correspondent pas à ce que j'aime : développer des milliers de photos pour faire des albums (que je n'ai finalement jamais commencés), remplir ma maison de cadres et de pêle-mêle cucul pour donner l'image d'un foyer idéal, commander des éléments de déco assortis pour la chambre de Zoé… Je déplace l'obsession que je vouais avant ma grossesse à mon apparence physique sur mon intérieur. Tout cela pour me convaincre moi-même et mon entourage que tout va bien, mais, au fond, je sais que ça ne tourne pas rond.

JUSTE AVANT MON MARIAGE, je suis passée devant un atelier d'artiste, au fond d'une cour. Une affiche indique qu'il s'y tient une journée portes ouvertes. C'est au numéro quarante-quatre et mon immeuble est au cinquante. Les toiles exposées ne m'ont pas beaucoup plu, mais j'ai été séduite par l'ambiance qui règne entre les gens, des élèves, des amis du peintre. Il s'appelle Jean-Yves, la cinquantaine, il est chaleureux tout en étant réservé, cultivé, charismatique. Il trie sur le volet les élèves qu'il accepte : il ne veut pas de ceux qui ont déjà appris le dessin, car il a peur qu'ils restent enfermés dans un académisme qui va à l'encontre de son enseignement. Son credo, c'est l'expressionnisme sensualiste, une peinture dite « créative » née de gestes guidés par l'émotion. Il fait la distinction entre deux types de démarches : l'une raisonnable, dépendante d'un regard intelligent, et l'autre purement émotionnelle, issue d'un travail sur notre mémoire, pas n'importe quelle mémoire, la mémoire dite traumatique, celle des émotions, du sensible. Il pousse ses élèves à délaisser ce qu'il

qualifie de «décoratif», facilement satisfaisant pour l'œil, pour se diriger vers un lâcher-prise qui leur ouvrira la porte de cette mémoire sensible. Alors, selon lui, le peintre peut, grâce à cette entreprise de libération, réaliser une œuvre vraie. Il faut se relier à la sensation, à l'intuition, devenir profondément réceptif.

C'est une évidence : j'ai trouvé l'enseignement qu'il me faut pour avancer, artistiquement et person-nellement, car j'ai compris que l'un ne peut pas aller sans l'autre. Mes recherches des dernières années vers une pseudo-abstraction ont atteint leurs limites et n'ont abouti qu'à des productions simplement décoratives et surtout très mentales.

Jean-Yves hésite beaucoup à m'accepter dans son cours. Nous avons un entretien qui dure très long-temps mais j'insiste beaucoup, lui disant que malgré ma formation classique, je me sens prête à tenter autre chose.

Finalement, il me dit : «Tu mettras deux ou trois ans à acquérir la méthode mais écoute-moi.»

Le premier cours est difficile, je ne comprends rien, je n'arrive à rien. Il faut désapprendre, bouleverser tout ce que j'ai déjà emmagasiné comme connais-sances, devenues réflexes avec le temps. Jean-Yves nous bouscule : «On s'en fout que ce soit des fruits, dépassez la figuration pour aller vers votre propre univers!»

Il nous montre comment gratter nos amas inutiles de peinture avec un couteau pour libérer la toile de tout le surplus que nous ajoutons pour nous rassurer : un peintre, dans l'imaginaire collectif, ça peint, ça ne dépeint pas ; pourtant, c'est justement

ce que nous devons apprendre à faire. Nous avons tous peur de retirer les excédents parasites. Certains s'énervent, car ils ne veulent pas détruire; moi, ça me met tellement la rage que je saccage tout. Il passe derrière moi et me calme en posant délicatement la main sur mon épaule : «Arrête maintenant, même si ce n'est pas parfait, aujourd'hui c'est là que tu en es, accepte-le. Ça va aller, Priscille, reste concentrée...»

Des élèves font déjà des choses fortes qui vibrent; avec mon sens du défi et de la réussite, je me dis : «Je veux y arriver.» Mais je n'aime jamais ce que je fais, même lorsque les autres, Jean-Yves compris, trouvent des qualités à mon travail. Malgré ma déception, je l'écoute : «Garde toujours tes toiles, même si elles ne te plaisent pas sur le moment.»

Le Voyeur représente ce qui m'angoisse – l'inconnu –, c'est un type en costume-cravate. Il y a également les silhouettes fantomatiques des *Néréides oubliées* et les masques mortuaires d'*Errances*. Mais aussi *La Victoire du faubourg* et *Libération*, explosions de couleurs et de lignes qui reflètent mon enthousiasme pour cette nouvelle recherche picturale.

De l'année de naissance de Zoé, je retiens *Victoire en péril* et le grand triptyque représentant trois silhouettes de femmes, *Naissance, Réminiscence, Quintessence* : je sens qu'il y a de la lumière au bout d'un tunnel, mais je ne sais pas si je vais y arriver. Je suis en train de me révéler à moi-même, à mes risques et périls?

Jean-Yves organise une exposition du groupe dans un restaurant. Il y a une vingtaine de mes toiles, c'est beaucoup : mon premier vernissage, je suis fière. Tous les gens que je connais, une cinquantaine, viennent. Mes amis ne comprennent pas ce nouveau style pas encore abouti, pas joli, radicalement différent de ce que j'ai fait avant, et ils lui préfèrent mon travail décoratif de la période précédente. Pourtant, même si c'est moins séduisant au premier abord, c'est beaucoup plus fort que tout ce que j'ai pu faire jusque-là. Jean-Yves est le premier à vraiment me considérer comme une artiste et à croire en moi. Même si cela me bouleverse complètement et provoque en moi encore plus de questionnements existentiels, je lui en suis reconnaissante. J'ai trouvé mon maître en peinture. À partir de ce moment, j'expose beaucoup, le plus que je peux, dans tous les salons que je trouve – même si c'est au risque de me retrouver au milieu d'artistes avec lesquels je n'ai rien à voir –, comme si je voulais que tout le monde soit témoin de mon évolution.

Je peins chaque jour, chez moi, dans mon grand atelier qui occupe le grenier de notre nouvelle maisonnette de banlieue à Rosny. Je me barricade dans cet antre, situé au fond d'un long couloir, à l'écart de tout. Y sont retranchés tous mes désirs de création et ma plus grande frustration : celle de ne pas me consacrer entièrement à la peinture. Plus le temps passe, plus j'angoisse à l'idée de passer ma vie dans le milieu de la production audiovisuelle. Je m'y sens de plus en plus mal et je comprends que je ne

pourrai jamais m'y épanouir. Maintenant, en plus, je suis responsable d'une famille et dans mon couple, je suis celle qui rapporte un salaire fixe, du fait du statut d'employé occasionnel du milieu du spectacle de Tristan. Je suis prisonnière, je dois retourner au bureau même si cela me mine.

Mon congé de maternité m'a procuré une liberté à laquelle j'aspire depuis si longtemps : n'être là que pour ma famille et la peinture, ou plutôt devrais-je dire que pour la peinture et ma famille parce que ce qui me plaît tant pendant ces six mois, c'est surtout la possibilité de pouvoir plonger dans mon art, sans me soucier des besoins matériels et sans regarder ma montre : je me sens libre, au calme, plus de course, plus de trajets en RER, plus de pression. Chez moi, durant cet été-là, je suis en dehors du monde, ma maison est baignée de soleil et le chant des oiseaux caresse la glycine de la petite cour paysagée.

Mais cela se fait un peu au détriment de Zoé. J'attends toujours quelques minutes pour aller la chercher dans son petit lit lorsqu'elle se réveille. À chaque fois, je me sens tirée avec violence de ma bulle protectrice et il me faut un moment pour la prendre dans mes bras.

De son côté, Tristan semble vivre dans une parfaite félicité. Il est épanoui dans son nouveau rôle de père de famille, débordant d'attentions pour ses deux femmes. Comme ce soir d'août où il organise pour nous trois un pique-nique au pied de la tour Eiffel. Il est allé s'approvisionner en délicats petits fours et

nous a installés sur la pelouse. Il fait bon, ses yeux sont remplis de tendresse. Je regarde aujourd'hui cette photo où je suis assise, en pantalon bleu ciel, mes pieds au premier plan semblent énormes avec la perspective. J'ai Zoé dans les bras, elle vient d'avoir deux mois. Elle dort et semble sereine. Le ciel est bleu et rose, juste avant le coucher du soleil. Je souris.

Tristan a même envoyé un faire-part de naissance à Jacques Chirac. Je ne sais pas pourquoi il a fait ça mais il est très fier d'avoir reçu une réponse manuscrite de la part du président de la République : « Avec toutes mes félicitations pour la naissance du bébé, mes meilleurs vœux pour sa maman et mes souhaits très chaleureux pour son avenir. »

Nous commençons à remplir le journal de naissance de Zoé. J'écris en première page :

« Ma petite chérie,
Voici pour toi cet album de naissance pour que tu puisses le consulter toute ta vie, voir combien on t'a attendue avec impatience, puis l'immense bonheur qu'on a eu quand tu es arrivée ; et depuis, chaque jour, nous t'aimons de plus en plus. Ton papa et ta maman. »

Mes mots sont sincères, mais c'est le ton employé qui me trouble en relisant ces quelques phrases, dix ans après ; c'est impersonnel, standard, comme si j'avais écrit ce que je m'imaginais qu'il fallait écrire dans ce type de journal.

À l'automne suivant, ma grand-mère maternelle meurt à quatre-vingt-six ans. Nous étions allés, Tristan et moi, lui présenter Zoé, tout juste deux mois avant. Elle était alors hospitalisée à Lyon, branchée sur un appareil respiratoire, avec des tuyaux dans le nez mais encore toute sa tête.

Ma grand-mère avait été, toute sa vie durant, en demande affective, après avoir vécu une enfance compliquée, abandonnée par sa mère, elle s'était mariée avec un homme beaucoup plus âgé qu'elle, un protecteur, une sorte de second père. Je me souviens de son besoin d'être entourée, de sa fâcheuse tendance à exiger qu'on prenne soin d'elle. Elle venait souvent déjeuner chez nous le mercredi lorsque j'étais petite. Mon père préférait s'épargner ces réunions désagréables et ma mère faisait ce qu'elle pouvait pour la recevoir avec égards. Mais elle aussi paraissait démunie devant cette femme-enfant, devenue mamie. Leurs rapports étaient compliqués et je n'ai jamais vu entre elles de manifestations d'affection. C'était convenable, sec, agacé.

Ma mère a grandi avec une mère lourdement handicapée par le manque d'amour et l'abandon. Leur histoire a été pleine de manques ; tout comme la mienne avec ma mère. J'ai toujours su que j'étais aimée mais nos rapports ont été dénués de tendresse et de complicité.

En devenant mère – d'une fille –, je rejoins cette histoire familiale de maternités cabossées,

empêchées. Rien de très étonnant à ce que je rencontre moi-même très tôt des difficultés à vivre facilement ma relation avec ma fille.

Dans ma famille, les secrets sont légion. Lors de l'enterrement de ma grand-mère, personne ne pleure et beaucoup manquent à l'appel. Avant de faire descendre le cercueil dans le caveau, les croque-morts retirent deux minuscules cercueils. Je ne connais pas l'existence de ces petits défunts et, en interrogeant ma mère, j'apprends qu'un troisième est enterré ailleurs, deux sont morts à cause de malformations et le troisième de la mort subite du nourrisson. Apparemment, je suis la seule à ne pas être au courant. Cette révélation est extrêmement violente pour moi, me ramenant directement à la disparition de mon frère. Je comprends alors mieux pourquoi tout au long de ma grossesse j'ai été obsédée par l'idée que mon enfant soit malformé ou qu'il meure. Tout cela m'habitait inconsciemment tel un fardeau. Pourquoi y a-t-il tant de secrets chez nous ? Tous ces enfants disparus, c'est déjà insupportable, sans en plus camoufler leurs histoires et nous faire vivre dans le mensonge et le non-dit.

Peu après l'enterrement de ma grand-mère, je reprends le travail et il ne faut que quelques jours pour que je me sente débordée. Le petit équilibre que je me suis construit depuis le printemps précédent s'envole en fumée. Je n'ai plus le temps de rien, surtout pas pour ce qui m'est devenu essentiel : la peinture, mon refuge dans lequel je n'ai pas besoin d'assumer quoi que ce soit. Personne ne m'y demande rien ni ne me juge. Je peux y être telle que je suis, pas besoin de tromper qui que ce soit sur mes qualités de femme de carrière accomplie ou de mère.

Au fur et à mesure des semaines, tout me devient de plus en plus hostile. Ma fille y compris. Je me sens m'éloigner d'elle, entre mes horaires délirants au bureau et les trajets en transports en commun, je ne la vois qu'une petite heure le matin pour la préparer avant de courir la déposer chez son éducatrice. Quand je réussis à passer du temps près d'elle, surtout le week-end, j'ai envie de pleurer, de culpabilité et d'impuissance. Du coup, elle me renvoie aussi

un regard triste qui me fait encore plus culpabiliser. J'ai l'impression qu'elle préfère son père et je m'enferme dans la conviction d'être une mauvaise mère. Pour couronner le tout, durant ces fins de semaine, nous retrouvons la bande de copains de Tristan, parmi laquelle toutes les autres mamans me semblent parfaites. Elles organisent des fêtes incroyables, rivalisant de pâtisseries dignes des photos des magazines de cuisine, rient à gorge déployée des bons mots des enfants, interrompent instantanément les discussions au moindre pleurnichement, quand moi, je me trouve plantée, incapable, assommée par les cris et les rires. Je respire à nouveau dans la voiture, sur le chemin du retour, et ne retrouve mon calme que lorsque je couche Zoé et regagne mon repaire, la porte fermée, les stores tirés, face à mes toiles et mes couleurs : seule.

Au bureau, la fille qui m'a remplacée est une perle : elle gère tout d'une main de maître, réglant tous les problèmes un par un, ne laissant rien traîner. En plus, elle est très jolie. Du coup, quand je reprends mon poste, encore un peu grosse, endormie par les six mois passés loin du stress de cette fourmilière, je sens tout de suite que je n'arrive plus à suivre.

Il faut que je me plonge dans les nouveaux projets de films que je ne connais pas, que je rencontre les réalisateurs et les techniciens qui ont pris l'habitude de collaborer avec ma remplaçante. Mon charme n'opère plus comme avant : la grossesse m'a fait vieillir et il faut dorénavant que je compte sur autre chose que mes qualités physiques pour

m'imposer – mon caractère, mon expérience, mes compétences –, mais je n'y arrive pas. Je réalise très vite que je suis dépassée et qu'il faut que je réagisse. Je pense alors à une réorientation professionnelle. L'idée de devenir professeure d'arts plastiques me trotte dans la tête depuis longtemps et là, face aux difficultés à me réadapter dans ma boîte, je prends la décision de m'inscrire à une formation à distance dans le but d'obtenir un diplôme en arts plastiques.

Quand je reçois les cours par la poste, les bras m'en tombent : la pile de livres à étudier fait plus d'un mètre de haut et la quantité de travaux à rendre est considérable, car, outre les épreuves d'art qui nécessitent en elles-mêmes beaucoup de temps et de recherches, il y a toute l'histoire de l'art à apprendre, des hommes préhistoriques à nos jours, mais aussi le français, l'anglais… Pourtant je fonce, je ne prends pas la mesure de ce que ça signifie d'ajouter cette nouvelle activité très prenante à mon emploi du temps déjà débordé de chargée de production et de jeune maman.

Je ne m'accorde aucune pause, chaque minute doit être utilisée. Dans le métro, j'essaie de me concentrer sur mes cours mais sans en retenir grand-chose. Pendant mes leçons de peinture avec Jean-Yves, je travaille mes exercices d'arts plastiques qui sont conceptuels et n'ont rien à voir avec sa méthode tout en lâcher-prise. Le week-end, j'ai du mal à prendre du temps pour Tristan et Zoé. Je suis ailleurs et jamais là. Un jour que nous partons tous les trois en virée en province, j'oublie le biberon de Zoé ; nous nous

en apercevons lors du trajet quand, sur l'autoroute, elle se met à avoir faim et à pleurer. Tristan me lance un regard noir, plein de reproches : quelle mère oublierait de quoi nourrir son bébé ?

J'ai d'énormes trous noirs sur les étapes du développement de Zoé : pas de souvenirs de ses premières dents, de son premier éclat de rire, de ses premiers mots. Aujourd'hui, avec ma cadette, Suzanne, je me rends compte de tout ce que j'ai raté et j'en suis infiniment triste, on ne peut pas revenir en arrière. Tous ces moments magiques et fulgurants ne se reproduiront plus. Ma Zoé est maintenant une grande fille de dix ans qui va bientôt aborder l'adolescence. Bébé, du fait de mon incapacité à communiquer normalement avec elle, elle a dû grandir sans les attentions maternelles capitales dont tout enfant a besoin.

À l'époque, je vois pourtant dans son regard qu'elle attend que je sois là pour elle. Je m'étais toujours imaginé que lorsque j'aurais des enfants, je serais une mère pleine d'entrain qui lirait des histoires, qui leur ferait faire des tas de découvertes passionnantes, qu'on serait complices, que notre maison résonnerait de rires d'enfants et de courses dans l'escalier… Mais je n'arrive alors pas à être cette mère-là, je suis une mère dépressive et amorphe. Je ne veux pas ça pour ma fille, ce n'est tellement pas ma vraie nature. Mais que se passe-t-il ? Quelle est cette torpeur qui m'envahit progressivement, me dégoûtant petit à petit de la vie jusqu'à n'avoir plus envie que de dormir pour ne plus penser ?

Les gens autour de moi, Tristan le premier, ne comprennent pas ce qui est en train de se passer car, en apparence, je m'occupe bien de ma fille.

Tristan anticipe tous les changements d'âge de Zoé : achats de nouveaux vêtements, de poussette, de jouets… quand, moi, je n'arrive pas à suivre. J'aimerais que la course du temps ralentisse pour me laisser la possibilité d'aller mieux avant que Zoé continue de grandir. Je m'efface et laisse Tristan prendre toute la place ; mieux vaut pour elle un père investi, bon vivant et une mère bancale en retrait, ayant le minimum de contacts toxiques avec elle… Son regard de bébé triste est la pire des tortures. Lorsqu'elle est atteinte d'une bronchiolite sévère, elle doit suivre des séances de physiothérapie respiratoire. Ses pleurs me replongent dans l'appartement de mes parents quand, petite fille, derrière la porte de la chambre de mon frère, j'entendais ses étouffements horribles dont le phytothérapeute tentait de le soulager. Assister à nouveau à de telles scènes me fait perdre pied dans ma relation avec Zoé.

À partir de cette fin d'année, je multiplie les visites chez toutes sortes de spécialistes : des psychiatres, des généralistes, car je cherche des solutions en étant incapable de me poser cinq minutes pour réfléchir intelligemment à une thérapie adaptée à mon cas. À chaque fois, je ressors des visites déçue par l'imprécision de leurs diagnostics. J'ai le sentiment qu'aucun n'est compétent, alors je change. Je peux voir une dizaine de médecins différents dans la même semaine : une vraie boulimie médicale. Dans les salles d'attente

de ces professionnels que je trouve par hasard, dans les Pages Jaunes ou en passant devant leurs bureaux, j'espère me retrouver face à quelqu'un qui m'aidera, qui me dressera une ordonnance magique ou qui m'engagera dans une psychothérapie enfin efficace, la plupart se contentent de me prescrire des antidépresseurs et des anxiolytiques que j'ingurgite à l'aveugle.

Je commence à ne plus voir d'issue à mon état ; si même les nombreux psys que je consulte et qui m'assomment de neuroleptiques ne sont pas en mesure de me soulager, comment vais-je pouvoir m'en tirer ?

Au bureau, je ne sors plus de mon minuscule cubicule, devenu prison, ne partage plus mes repas avec mes collègues, les évite tous. Plus personne ne vient me solliciter et je perds pied, mes dossiers s'empilent et je n'en traite plus aucun ; j'attends que les journées passent. Je ne parviens plus à remonter à la surface mais je continue, droit dans le mur. Des sueurs froides m'envahissent toute la journée puis toute la nuit. Je ne dors plus du tout, je fixe le plafond, les yeux pleins de larmes. Tristan n'en peut plus et me supplie de dormir. Je me tords les doigts d'angoisse, pousse de longs soupirs et mon corps de plus en plus décharné, privé de repos, se vrille sous les draps. Souffrir autant, sans aucun instant de répit, est inconcevable.

La descente aux enfers s'accélère. Les doses d'anti-dépresseurs et d'anxiolytiques sont augmentées, je suis abrutie, évoluant dans un brouillard permanent et de plus en plus démunie : la bouche pâteuse, le regard figé, les traits tirés trahissent l'absence de sommeil. Tout le monde au bureau s'en rend compte et prend ses distances, je les effraie.

Au milieu de l'hiver, l'un de nos proches amis, Stanislas, se suicide à l'âge de trente-quatre ans. Rien ne nous avait laissé imaginer qu'il était aussi malheureux, lui le boute-en-train du groupe, si intelligent, bourré d'ambitions et de réussites professionnelles. Il a pris des pilules à son bureau et on l'a retrouvé mort le lendemain matin, au pied de l'immeuble. Tout le monde est sous le choc. Cela me renvoie à mon propre mal-être et aux envies suicidaires qui commencent à poindre. Stanislas n'a pas fait de bruit, ne s'est pas plaint, mais il ne s'est pas raté. Lui aussi avait perdu une petite sœur dans sa jeunesse. Je me sens prise dans une spirale infernale. La mort rôde.

Tristan lutte comme il peut, m'oblige à sortir, à voir des gens. Un dimanche après-midi, il me traîne presque de force pour retrouver des amis dans un café parisien avec Zoé. Une fois la voiture garée dans un stationnement souterrain, je m'oblige à faire quelque chose, me mettre en mouvement, ne pas

rester plantée… Pendant que Tristan sort la poussette du coffre, je prends le siège de Zoé et le pose, sans réfléchir, à même le sol sale, dans une flaque d'essence. Il devient hystérique et se met à crier :

« Mais regarde où tu l'as mise, t'es folle ou quoi ? T'es tout le temps à l'ouest, ça peut plus durer ! Moi aussi, je vais finir par craquer ! »

Hurlant à mon tour :

« Mais tu m'as forcée, je voulais pas sortir ! Tu vois pas que je n'ai plus goût à rien ! Je veux juste qu'on me laisse tranquille ! Je veux dormir ! »

Se reprenant, il me dit que j'ai la responsabilité d'un enfant, que je dois me ressaisir. Zoé est figée et nous regarde l'un et l'autre, l'air apeuré. Anéantie, je lui réponds qu'il est un très bon père, mais que je suis une mauvaise mère et qu'il vaut mieux que je disparaisse.

Du jour au lendemain, j'arrête tout : mes cours de formation à distance et mes tentatives désespérées pour reprendre pied au travail. Je n'ai plus la force d'avancer, je capitule. Mon milieu professionnel ne reconnaît plus mes compétences, mon mari n'arrive pas à me comprendre, je ne réussis pas à établir un lien avec ma propre fille, mes parents me disent, comme d'habitude, de m'accrocher et de faire face, sans chercher à approfondir…

Deux jours plus tard, je fais une tentative de suicide dans la salle d'attente de mon psy. J'arrive en avance et il me dit que je dois attendre, que je me suis trompée d'heure. Rongée par l'angoisse, je fais

les cent pas sur le parquet lustré, l'odeur de la cire me mange le nez, les nausées montent, je m'arrache les cheveux par poignées. Fuir. J'ouvre la grande fenêtre qui donne sur la rue, monte sur le rebord, une petite balustrade me bloque jusqu'aux genoux, debout, les bras en croix, j'hésite à sauter ; au même instant, un homme en bas m'aperçoit, crie et se saisit de son téléphone portable. Mon psy arrive en courant et me tire par le bras en me demandant ce que je suis en train de faire. Il renvoie sa patiente et me fait entrer dans son cabinet ; il a l'air choqué. Je lui dis :

« Ce n'est rien, je n'avais pas vraiment envie de mourir, il faut que j'y aille, j'ai du travail qui m'attend au bureau. »

Il décide sur-le-champ de me faire hospitaliser à la Villa des Chevaliers, une clinique dans les Yvelines.

En attendant l'ambulance, je me recroqueville sur ma chaise, honteuse comme une petite fille qui se serait réfugiée chez son papa pour ne pas aller à l'école. Je me déteste de ne pas assumer mes responsabilités, ce sera encore pire quand je retournerai au bureau ; il faudra faire face après ce qui vient de se passer.

L'ambulancier m'allonge sur un brancard, ce que je trouve ridicule, je peux marcher, je n'ai rien. Pendant le trajet, je ferme les yeux, je pense à Tristan, il va être affolé, il devra gérer Zoé tout seul en plus de son travail, je ne suis qu'une lâche.

Je reste un mois à la Villa des Chevaliers, à l'écart du monde, sans téléphone portable, et les seules visites autorisées sont celles de Tristan et Zoé.

Coupée de mon quotidien, obligée de ne rien faire sauf me reposer, surtout loin du bureau, je m'apaise un peu. Ce qui me fait le plus de bien, ce sont les séances d'art-thérapie qui font partie du protocole de soins. Je me surprends à créer des œuvres en volume : une grande sculpture d'un mètre de hauteur en papier mâché, avec une petite tête, des seins énormes et des hanches larges, une sorte de déesse de la maternité que je peins avec des motifs bariolés. Pendant ces moments, j'oublie que je suis hospitalisée, je me sens à ma place, cela me donne presque envie de ne plus repartir de cet endroit. Ces ateliers sont un déclic pour moi : et si je devenais art-thérapeute ? Quand j'irai mieux, je pourrai à mon tour aider les autres grâce à ma passion pour l'art. Étant passée par la dépression, je serai peut-être plus à même de comprendre les autres malades.

Au cours des entretiens avec le psy qui me suit, même si je parle de ma dépression post-partum, du décès de mon frère, de mes angoisses au travail, de mon conflit intérieur avec la peinture, j'ai l'impression que ces discussions ne servent pas à grand-chose car mon problème est plus complexe. On travaille aussi sur une recherche de solutions pour améliorer ma relation avec Zoé ; je suis avec elle des séances à l'unité de petite enfance de Paris 12 avec un médecin spécialisé. Ces rendez-vous sont destinés à me faire admettre que je dois prendre plus

de temps avec ma fille, me dégager des moments pendant lesquels je ne fais pas autre chose, juste être avec elle. Mais cela, je le sais déjà, et il manque une analyse des raisons de cet empêchement, c'est un pansement sur une jambe de bois.

L'été suivant, pendant nos vacances, Zoé fait ses premiers pas sur la plage. Au cours de ce séjour naissent trois tableaux de format 50 × 65 centimètres, dans des tons bleutés : *Piège lunaire*, dans lequel une femme de dos, nue, fait sa toilette devant un lavabo. Elle est entourée de barreaux, comme un lion au cirque. *Fuite terrestre* représente deux silhouettes, l'une féminine et l'autre masculine, se faisant face, chassées du paradis originel ; la femme court, tête baissée, pendant que l'homme l'attend, avec un regard plein de bienveillance. *Décrépitude ou destin de femmes* : trois femmes qui ne sont plus que l'ombre d'elles-mêmes, grignotées par la gangrène.

Nous allons aussi voir mes parents. Ils viennent de vendre Montmin après plusieurs années d'un combat acharné qui a opposé mon père à des installateurs d'éoliennes. Lui qui avait choisi cette maison pour la beauté du paysage avait été furieux à l'annonce de ce projet. Tel Don Quichotte, il s'est battu contre des moulins à vent à coups de lettres recommandées, de créations d'associations d'habitants et d'articles dans la presse. Puis, il a dû abdiquer, baisser les armes devant la décision des pouvoirs publics. Hors de lui, il a vendu la propriété si chère à son cœur. C'était la maison de famille qu'il avait toujours voulue pour

les siens, là où était mort son fils. Cette terre de mémoire laissée derrière lui, il s'était mis en quête, avec ma mère, d'une nouvelle résidence secondaire. Nous les rejoignons en Provence où ils ont décidé de diriger leurs recherches.

À la rentrée, en septembre, mon rêve de suivre une formation d'art-thérapeute s'envole avec le refus de l'organisme que j'ai sollicité pour obtenir une prise en charge du coût de ma formation qui s'élève à six mille euros*. Il avait été entendu avec mon employeur qu'en cas de refus, je renoncerais à mon projet car, en plus du prix de la formation, j'aurais dû prendre un congé sans solde d'un an et je n'en ai pas les moyens. Cela veut dire que nous devrions tenir pendant un an sur les seuls revenus de Tristan qui sont aléatoires étant donné son statut d'employé occasionnel.

C'est comme si le destin décidait à ma place et je m'y résigne, sans avoir l'énergie de chercher une autre solution de financement. De toute façon, m'autoriser à faire ce qui me plaît, à me faire plaisir dans un travail épanouissant, n'a jamais fait partie de mon éducation. Dans mon esprit, il faut mériter son gagne-pain et assumer d'effectuer pour cela un emploi qui n'est pas toujours plaisant, c'est ça la vie. Ma réaction est de me persuader qu'en fin de compte cette idée de réorientation ne devait pas être

* 8500,00 $.

la bonne et que je n'aurais pas eu les épaules pour faire ce métier d'art-thérapeute.

Je prends l'apparence d'une vieille fille, je quitte mes lentilles de contact pour remettre mes grandes lunettes qui me mangent le visage, je m'habille de fripes sans forme et aux couleurs délavées, je ne touche plus à mon maquillage.

Au cours des fêtes de fin d'année chez mes parents, une de mes tantes, qui m'a observée de loin pendant tout le dîner, me prend à part et m'avoue avoir lutté toute sa vie contre la dépression. Selon elle, c'est sûrement un truc de famille, il faut que je m'accroche et, même si cet état ne disparaîtra jamais totalement, c'est surmontable. Tout en l'écoutant, je pense que ce qu'elle me dit est horrible, je ne vois pas la vie comme ça, je ne veux pas vivre à moitié. Je lui réponds que ce penchant dépressif familial doit remonter à plusieurs générations puisque j'ai appris que mon arrière-grand-mère s'était défenestrée du haut de la tour Saint-Jacques, à Paris, à l'annonce du décès de son fils.

Ma tante ouvre de grands yeux en s'exclamant : «Quoi! Mais tu es au courant?! Qui te l'a dit?» Je lui apprends que c'est son frère – l'original de la famille, car il a épousé une Américaine et qu'en plus il a divorcé –, ce à quoi elle me répond, subitement rendue nerveuse par la confidence, qu'il n'aurait jamais dû me raconter ça.

L E RETOUR AU TRAVAIL après les fêtes du Nouvel An est particulièrement violent, encore un cran au-dessus par rapport aux mois précédents, car notre entreprise vient d'être rachetée par un gros groupe et on nous demande toujours plus de productivité en un temps record. Je perds tous les côtés positifs de mon métier : l'aspect humain et les échanges avec les techniciens ; je dois passer mes journées à chercher des solutions pour réduire les coûts. Seule compte la rentabilité, peu importe la qualité et le plaisir de travailler ensemble. Les relations de confiance que j'ai tissées depuis cinq ans avec mes interlocuteurs s'envolent en fumée, car ils subissent eux-mêmes la réduction des budgets et ne me contactent plus que pour se plaindre de leurs nouvelles conditions de travail désastreuses. J'écris une note à mon patron pour lui expliquer la situation en insistant sur le fait que les films pâtissent inévitablement de cette perte de qualité. Mais il ne me répond pas ; il est dépassé par cette réorganisation et plus préoccupé par l'évolution de son poste et de ses nouveaux rapports

hiérarchiques que par mes plaintes. Dans la société qui nous a rachetés, une fille, Odile, fait le même boulot que moi, et même si elle n'est pas censée s'occuper de mes films, comme son bureau se trouve là où sont aussi les salles de montage et de mixage, les réalisateurs et les techniciens font de plus en plus appel à elle quand ils ont un souci technique. Les informations sont disséminées, j'appelle un fournisseur qui vient d'être contacté quelques heures avant par Odile… Je ne suis plus conviée aux projections, je rétrograde. Si je veux rester dans la course, il faut que je me batte comme une tigresse ; ce sera, à terme, avec la fusion des deux entreprises, elle ou moi, mais certainement pas les deux. On craint tous pour notre place ; chaque jour on apprend un licenciement ou un changement de poste, certains partent subitement travailler pour quelqu'un qu'ils n'ont jamais vu, des bureaux se vident, de nouvelles têtes apparaissent. De là où je suis, à mon petit niveau, je ne sais même pas qui est la main gantée qui s'amuse avec nous comme de vulgaires pions sur un échiquier. L'ambiance devient terrible, un climat paranoïaque nous gagne tous : murmures dans les couloirs, regards en coin échangés devant la machine à café, c'est sauver sa peau, même si ce doit être au détriment d'un collègue de plusieurs années. Avec mon passé – ma dépression, mon hospitalisation –, je me sais mise à l'écart ; d'ailleurs plus personne ne s'adresse à moi, on laisse pourrir la situation, je finirai bien par partir de moi-même…

Tellement mal, paralysée par le désespoir de ne pas réussir à m'en sortir, je prends mes distances avec la peinture. Je n'ai plus la force d'aller chaque samedi à mon cours chez Jean-Yves, car cela me met aussi face à mes incapacités, à mon manque de courage de ne pas envoyer promener mon emploi merdique. Mes toiles d'alors sont toutes plus funestes les unes que les autres : *Les Juges*, ou le sentiment de ne pas pouvoir faire ce que je veux, je suis jugée par un tribunal d'ombres ; *Soumise*, à ce que l'on me dit de faire, emprisonnée, acculée, une femme à terre, recroquevillée sur elle-même, ensanglantée, le bras gauche derrière le dos et le droit apparaissant coupé au-dessus du coude ; *Le Silence*, face à un mur, les yeux fermés, un seul bras ; *Perdue*, au milieu des autres, d'une foule sans visage ; *Gangrène aviaire*, un corps sans tête (hors cadre), rongé, sans jambes. Ces corps coupés expriment ma déchirure intérieure, le fait de me sentir écartelée et la douleur permanente qui a pris possession de mon être.

Je réalise *La Folie* au point culminant de ma dépression ; c'est un visage de squelette avec des orbites creuses sur un fond noir violacé que j'ai fait à partir d'une photo d'Andy Warhol ; sa chevelure blanche – peinte en un seul mouvement frénétique avec toute l'énergie de mon désespoir – est là, comme un nuage d'orage. À l'atelier, en voyant cette toile, Jean-Yves me somme d'arrêter : « N'ajoute plus rien, n'enlève plus rien. Elle vit toute seule, laisse-la, regarde ! » s'écrie-t-il. Mais je ne peux plus

regarder quoi que ce soit, je ne peux plus... Mes sens sont déconnectés de mon esprit, je suis en pilote automatique. On me parle, les sons entrent dans mes oreilles mais je ne sais pas ce qu'on me dit, on me montre quelque chose mais je ne comprends pas, on me touche, je ne ressens qu'une brûlure de plus. Ma peau n'est plus que le lieu sur lequel ruissellent mes sueurs froides, ininterrompues, me faisant frissonner de la tête aux pieds.

Un soir, comme la plupart des soirs depuis plusieurs mois, Tristan se charge des tâches ménagères ; il prépare le repas ; j'en suis devenue incapable. J'erre comme un fantôme, passant et repassant devant lui en soupirant. Sans me regarder, il me dit d'un ton exaspéré et froid :

« Ça ne sert à rien d'arpenter la maison comme ça ! C'est à toi de décider d'aller mieux une bonne fois pour toutes : ressaisis-toi, enfin ! Tu ne vois pas que tu es en train de tout détruire autour de toi ? Tu vas tout foutre en l'air si tu continues ! »

Je vocifère, hors de moi, en me frappant violemment la poitrine :

« Mais tu ne comprends rien ! Je suis vide, vide, vide ! »

Je me saisis d'un immense couteau de cuisine et l'appuie sur mon ventre en criant : « C'est ça que tu veux ? » La lame commence à s'enfoncer dans ma peau et la douleur me fait arrêter. Tristan ne dit rien, il continue de couper ses échalotes en me tournant le dos.

À l'extérieur, j'inspecte chaque fenêtre devant laquelle je passe pour évaluer la hauteur des balustrades, puis-je les enjamber? Au bureau, je regarde avec de plus en plus d'insistance la grande grille en fer forgé qui se trouve au milieu de la cour de l'immeuble, les mains moites, imaginant ce que ça serait de sauter et de mourir dessus, empalée.

Devant cette rechute, les psys qui me suivent augmentent les doses de médicaments: Effexor, Rivotril, Imovane, et l'un d'eux me gronde, d'un ton exaspéré: «Il faut vous ressaisir, madame, arrêtez de vous conduire comme une enfant...» Que lui répondre? Dans mon état de stupeur chimique, cela ne résonne que comme une accusation de plus, venant s'ajouter à toutes celles que je me fais déjà à moi-même: «Tu es incapable, tu n'es qu'un déchet, regarde-toi, pauvre fille, tu sombres, tu n'es qu'un poids mort pour les autres, et ta fille, quelle image a-t-elle de toi? Un mort-vivant. Épargne-lui au moins ça, cesse de prolonger le martyre...»

J'arrête la peinture, pensant que c'est la cause de ma descente aux enfers depuis plus d'un an. Si je fais une croix dessus, je ne serai plus tiraillée et je pourrai peut-être rattraper le temps perdu dans mon travail. Mais cela n'arrange rien, je fais semblant d'aller travailler mais je reste prostrée toute la journée en fixant l'air devant moi; en rentrant le soir, je suis gagnée par un sentiment horrible d'inutilité et de vide. Un jour, sans que l'on me prévienne, mon

assistante est déplacée au service d'Odile, c'est le coup de massue final.

Je n'ai plus le choix, il faut que j'en finisse avec ma souffrance.

JE MARCHERAI JUSQU'À LA MER

(HUIT ANS PLUS TARD)

CE MATIN, lorsque j'ai ouvert les volets de notre chambre, j'ai senti l'odeur de la mer.

Elle est là, toute proche, à moins de cinq kilomètres. Je n'ai que quelques mètres à faire pour aller dans mon atelier. Je suis debout la première; souvent, le jour ne s'est pas encore levé. Je sais que j'ai deux heures devant moi pour peindre avant que toute la maison se réveille.

En ce moment, je travaille sur des toiles de grande dimension, 1,5 sur 2,5 mètres. Il s'agit d'une série que j'ai baptisée *Les Aïeux*. Des petits vieux, des bébés, des jeunes couples observent celui qui contemple la toile. Ces personnages sont nés de mon imagination; avant de se retrouver peints, ils ont parfois hanté mes songes. Qui sont-ils? Toutes mes peurs? D'obscurs ancêtres anonymes ou bien des anges gardiens? Je les dessine pour mieux en faire le tour et les apprivoiser. J'ai de la tendresse pour eux et leurs regards un peu perdus.

Frédéric a un jour eu l'idée de me construire un chevalet géant monté sur roulettes sur lequel je peux

mettre une toile de chaque côté et les basculer pour les travailler à l'envers. Il a aussi inventé un rayonnage en bois de sept mètres de long, sur deux niveaux, qui occupe tout le fond de l'atelier, avec des liteaux qui partent du plafond pour séparer chacune des toiles de ses voisines. Avec cette installation sur mesure, je n'ai plus de barrières physiques pour créer. Tout est possible.

Frédéric partage ma vie depuis cinq ans. Nous nous sommes rencontrés sur les bords d'un bassin de natation, lors d'un tournoi handisport de préparation aux Jeux paralympiques. J'ai craqué sur cet Apollon à la chevelure de Neptune et au sourire immense. Depuis, nous ne nous sommes plus quittés.

Fred est lui aussi en fauteuil. Il était menuisier charpentier ; rien ne l'arrête, il ne sent plus ses jambes mais il a retapé ce qu'il pouvait dans toute notre maison, aménagé mon atelier, et passe ses journées à bricoler et à inventer toutes sortes d'astuces, avec trois bouts de ficelle, pour contourner le handicap, c'est MacGyver. Il est aussi mon associé dans le travail. Sans lui, je ne pourrais pas sillonner le pays comme je le fais, d'une exposition et d'une galerie à l'autre. Il s'installe au volant de son vieux camion rafistolé qui tire une grosse remorque remplie de tout mon matériel, me regarde et me dit à chaque fois, avec autant d'enthousiasme : « On est partis, ma belle ! » Cette année encore, nous sommes allés aux quatre coins de la France dès qu'une belle occasion se présentait. Mes parents ou ceux de Fred viennent garder les filles et nous pouvons profiter de ces moments privilégiés à deux. Avant de me connaître,

Fred ne s'était jamais intéressé à la peinture ; quand il a découvert ma passion, il a porté sur mon travail un regard nouveau qui m'a enrichie. Ses commentaires et ses questions sont directs, francs, jamais prétentieux ni convenus. Lorsqu'il aime une toile, c'est sincère, et lorsqu'il n'aime pas... aussi.

Ce que j'ai appris de plus fort avec lui, c'est la spontanéité. Au début de notre relation, j'étais en pleine reconstruction mais aussi déjà affranchie de bien des complexes qui me bouffaient avant ma tentative de suicide. Aussi fou que cela puisse paraître, le handicap m'a libérée dans beaucoup de domaines. À partir du jour où j'ai commencé à guérir de ma dépression, j'ai changé très vite.

Environ trois mois après le drame, alors que j'étais au centre de rééducation, au milieu de dizaines d'autres amputés comme moi, victimes d'accidents de la route, de maladies, pour la plupart, j'ai commencé un long travail d'acceptation de mon état et surtout de redécouverte de moi-même. Ne plus me mentir, ne plus mentir aux autres, c'est ce à quoi je me suis consacrée depuis. Car, je l'ai peu à peu compris, c'est le mensonge qui a failli me tuer. À force de ne pas mener la vie que je voulais, de ne pas me respecter, de ne pas me regarder telle que j'étais, avec mes besoins, mes incapacités, et de me forcer à rentrer dans la peau d'une femme qui n'était qu'une coquille vide, je me suis lentement détruite.

À mon arrivée au centre de rééducation, j'étais encore très malheureuse, rongée par les idées noires, mais une certaine énergie vitale commençait à réapparaître, par petites touches, le traitement contre la

dépression faisant effet. C'est en rencontrant une autre patiente, Pierra, que j'ai compris que j'avais le choix de construire l'existence que je souhaitais, que ce n'était pas le handicap, aussi lourd soit-il, qui m'en empêcherait, au contraire.

Pierra avait eu les jambes écrasées par une voiture qui avait foncé sur elle alors qu'elle tentait de porter secours à ses filles après que leur véhicule eut été accidenté lors d'un aquaplanage. Amputée au-dessus des deux genoux, elle savait que remarcher serait impossible mais elle voulait reprendre sa place au sein de sa famille. Sa détermination m'a ébranlée :

« Oui, on n'a plus de jambes, oui, on n'est plus pareilles, oui, notre corps est à jamais découpé, mais on est là, Priscille, réalise ce que ça veut dire : on a eu droit à une deuxième chance. La vie est le plus beau des cadeaux. Ça va être dur, on va en arracher, mais on n'a pas le droit de s'avouer vaincues. »

D'où pouvait bien lui venir cette force ? J'étais secouée, je la regardais sans savoir quoi lui répondre. Si Pierra m'avait cloué le bec, c'est parce qu'elle vivait la même horreur que moi de n'avoir plus qu'une moitié de corps et que, malgré tout, elle pensait que la vie, même dans cet état, valait la peine d'être vécue. Et si elle avait raison ? Quelques semaines plus tard, j'avais choisi la vie et mon long combat de revenante commençait.

Au bout de deux mois à peine, j'avais défié tous les pronostics des médecins et des physiothérapeutes, je réussissais à marcher avec des prothèses. J'étais debout, je m'étais relevée. Avoir remporté cette première victoire m'a encouragée à me fixer de nouveaux objectifs.

Le premier était de rentrer chez moi le plus rapidement possible pour reprendre mon existence en main. À la fin de l'été, j'étais dans ma maison, avec Tristan et Zoé.

Ma relation avec mon mari, déjà anéantie par la dépression avant ma tentative de suicide, était morte depuis longtemps. La femme dont il était tombé amoureux, qu'il avait épousée et qu'il avait accompagnée pendant ces longs mois, n'était pas celle que j'étais vraiment. Car, au moment de notre rencontre, j'étais déjà en décalage avec moi-même depuis des années. M'avait-il seulement réellement connue un jour? Et moi, pouvais-je décemment continuer à jouer la comédie? Je ne serais jamais celle qu'il voulait. Alors à quoi bon? Même si c'était très difficile à assumer, il fallait tout de suite cesser de se mentir. Si je voulais avoir une chance de réussir à me reconstruire et que Tristan, Zoé et moi soyons heureux un jour, il fallait que je sois honnête et courageuse. Car, dorénavant, mon état psychologique me le permettait. Nous étions encore si jeunes, nous saurions bien trouver notre chemin. Ma reconnaissance et mon respect à l'égard du père de ma fille seraient éternels, mais nos routes se séparaient là.

Vivre seule avec ma fille de deux ans dans ma maison biscornue, pleine d'escaliers et de couloirs trop étroits pour mon fauteuil roulant, était un enfer de chaque instant, mais j'avais suffisamment d'énergie pour faire face.

Le handicap, c'est l'apprentissage de l'à-peu-près, de l'imperfection, de la lenteur, soit tout ce qui

m'avait toujours fait horreur lorsque j'étais valide et que je me comportais comme M^{me} Arpel, dans le film *Mon oncle* de Jacques Tati, qui passe ses journées à soigner les moindres détails du décor dans lequel elle vit avec son mari et son fils. Lorsqu'elle reçoit et que les invités sonnent au portail, elle met en marche la fontaine en forme de poisson du jardin pour finir d'impressionner son monde. Plus de poudre aux yeux ; handicapée, chaque geste autrefois spontané, chaque déplacement banal, plus rien n'allait de soi. Tout était empêché, je devais redéfinir mes priorités. Mais derrière tous ces Everest à gravir quotidiennement – ce chemin de croix –, il y avait, je le sentais, autant de victoires, et ma liberté.

J'étais dans un état de fébrilité et d'excitation intense. Hâte de vivre enfin ma nouvelle vie après six mois passés en milieu hospitalier, en vase clos, où j'étais prise en charge dans tous les aspects de la vie quotidienne. Je savais pourtant que retrouver le monde « normal » et le regard des autres serait violent. Au centre de rééducation, on nous avait prévenus : là, on était entre nous, comme dans un cocon, tous plus abîmés les uns que les autres, on ne faisait même plus attention à notre apparence, mais dehors, ce serait bien plus difficile… Dans cette microsociété, on pouvait déjà observer ceux suffisamment armés pour affronter l'extérieur, et les autres, abattus, le regard éteint, qui renonçaient déjà. Être amputé d'une partie de son corps, c'est se retrouver coupé de ce qu'on était et dans l'obligation d'entamer, malgré tout, une nouvelle existence.

À ce moment-là, je ne réalisais pas complètement mon état, seule comptait ma survie. J'étais débordante d'énergie, je parlais fort, je riais sans cesse. C'est comme si j'avais soudain ouvert les vannes d'un barrage : le flot de la vie que j'avais contenu en moi pendant trop longtemps se déversait d'un coup avec une force qui me dépassait. Chaque rencontre que je faisais en entraînait une autre et je me suis vite retrouvée envahie par une montagne de projets.

Pendant mon séjour en centre de rééducation, j'avais contacté une association qui faisait la promotion d'artistes handicapés. À peine quelques semaines après mon retour chez moi, j'exposais avec eux à Marseille lors d'un salon sur le handicap. Là-bas, j'ai fait connaissance de personnes qui m'ont, par la suite, sollicitée pour des expositions, des animations d'ateliers et des performances, en France et à l'étranger.

Le concept de performance, je l'ai découvert par hasard, dans une association à Pantin, une municipalité en banlieue de Paris. L'Inattendu était un lieu vaste et grouillant d'énergie où étaient organisés des spectacles en tout genre. Richard, le responsable, lui-même amputé d'une jambe, refusait tout misérabilisme, aussi bien pour lui qu'avec les autres handicapés. Il était avant tout très exigeant sur la qualité de nos œuvres. Il avait recouvert les murs du local de papier pour que les peintres invités puissent créer pendant les événements des autres artistes. On se retrouvait à cinq ou six, à peindre côte à côte, dans un même élan, handicapés ou non, peu importait.

L'ambiance était à la fête et au partage. Cette association a été pour moi un passage nécessaire avant de voler de mes propres ailes et de me présenter en tant qu'artiste à part entière. J'y retrouvais l'esprit de famille du centre de rééducation, le temps de mieux m'armer pour affronter le monde où je serais sans cesse détaillée comme une bête curieuse, prise en pitié ou dévisagée avec dégoût, et toujours cette question lancinante : « Mais que vous est-il arrivé ? » Comme si j'avais envie de me confier à de parfaits inconnus qui voulaient juste se rassurer afin qu'il ne leur arrive surtout pas la même tragédie. J'ai pris l'habitude de les regarder droit dans les yeux et de leur renvoyer la question : « Et vous, que vous est-il arrivé ? » Je m'amusais alors des airs gênés et du manque de repartie de ces curieux.

Pour me rendre à mes expositions et autres engagements, de plus en plus nombreux, je me déplaçais grâce à un système d'autobus pour handicapés qui venait tout juste d'être créé et dont le prix revenait à celui d'un billet de métro. Pendant un temps, je m'étais ruinée en taxis et si je n'avais pas découvert cette solution, je me serais vite retrouvée enfermée chez moi. Il me fallait simplement réserver chaque trajet quinze jours avant ; ce qui nécessitait tout de même une organisation irréprochable.

Être amputée de trois membres implique un protocole médical jusqu'à la fin de ses jours. Quand je suis rentrée chez moi, j'ai eu, quotidiennement et pendant des mois, des soins à domicile sur ma jambe gauche dont les plaies ne se refermaient pas. Dans ces conditions, il m'était impossible de chausser mes

prothèses qui n'auraient fait qu'empirer les choses. Puis il y eut un long suivi : comme je ne marchais pas, je grossissais, et qui dit grossir, même de quelques kilos, dit changement d'emboîture de prothèse, nécessitant de nombreux rendez-vous chez le prothésiste : une séance pour le moulage, une autre pour la prothèse d'essai, et une troisième pour la définitive. Pendant les premières années, j'ai jonglé entre fauteuil roulant et prothèses en fonction de l'état de ma jambe. Au bout de quatre ans, je n'avais toujours pas correctement cicatrisé, on surveillait les plaies pour éviter qu'elles ne s'infectent et qu'elles nécrosent, avec le risque, à terme, d'une nouvelle amputation. J'ai finalement décidé de me faire réopérer afin de pouvoir être correctement appareillable, même si cela impliquait de retrouver le même hôpital et son service orthopédique, les terribles douleurs postopératoires, la morphine et l'odeur infâme de la Betadine.

Une part importante de mon emploi du temps reste dévolue à la rééducation. Je ne compte plus les journées à l'hôpital de jour pour tester de nouvelles solutions. Grâce à Sylvio, mon prothésiste, toujours à l'affût d'une nouvelle découverte technologique, je suis ainsi passée d'une jambe de bois qui m'obligeait à faire un écart sur le côté à chaque pas, ce qui me déformait la colonne vertébrale, à une prothèse bionique contenant un genou «intelligent» qui fait plier la jambe lorsqu'on appuie sur la pointe du pied. Sylvio a été une personne déterminante dans ma reconstruction et reste un partenaire indispensable. C'est lui qui m'a donné la possibilité de remarcher,

de reconduire, de gagner en autonomie et de me réinsérer dans la société.

J'ai, depuis peu, mon premier bras myoélectrique qui me permet, grâce à la contraction du biceps ou du triceps, d'ouvrir la main, de la fermer ou d'effectuer une rotation. Je n'avais jusqu'à présent qu'une prothèse mécanique qui nécessitait que la main gauche tire un élastique pour ouvrir la main droite. C'était lourd d'utilisation et vite décourageant.

Étant donné les progrès actuels et grâce à l'investissement de mon prothésiste, je disposerai peut-être, d'ici quelques années, d'une nouvelle génération de prothèse de bras avec laquelle je pourrai faire plusieurs actions simultanément par la seule commande de mon cerveau, et retrouver aussi des sensations de chaud et froid au bout de mes doigts disparus.

Des fauteuils, j'en ai usé un certain nombre, mais j'ai surtout dû, au bout de quelques années, passer d'un simple fauteuil manuel à un fauteuil électrique d'intérieur. Comme je fais tout avec ma main gauche, je commence à souffrir du syndrome du canal carpien. L'usure du corps, on n'y pense pas quand on a ses deux bras et ses deux jambes. Je dois ménager ma main, cette main à laquelle je dois toute mon autonomie et surtout la pratique de mon art, pour qu'elle tienne jusqu'à la fin de ma vie. Il y a urgence à vivre, mais aussi urgence à se ménager, à prendre soin de soi.

Pour arriver à accepter les regards, j'ai d'abord dû m'accepter moi-même. Je suis passée par plusieurs étapes, du plus profond désespoir à l'optimisme, et ce n'est jamais complètement acquis, c'est un travail

de tous les jours. Je devais m'habituer à ma nouvelle apparence. Le corps avec lequel j'avais vécu pendant trente-deux ans avait disparu à jamais, en une fraction de seconde. M'observer dans le miroir ne suffisait pas, j'avais besoin de voir et de voir encore et encore... J'ai posé pour des photographes, participé à des calendriers genre « Dieux du stade » sauf que c'était avec des personnes handicapées, fait des défilés de mode, tout cela pour ne plus voir mon corps comme un désastre mais plutôt comme celui de la Vénus de Milo.

Je me suis aussi inscrite à des cours de natation, au départ pour réapprendre à nager, car j'avais failli couler dans une piscine en oubliant que j'avais un nouveau corps. J'y ai pris tellement de plaisir que je me suis vite engagée dans la compétition handisport. Tout le monde y dépassait son handicap pour être le meilleur, tout ça dans une ambiance joyeuse où, les soirs de gala, on s'amusait sur la piste de danse sans aucun complexe. Après une bonne séance de natation pendant laquelle on a retrouvé une vraie liberté de mouvement en ayant laissé toutes ses prothèses au bord du bassin, on se sent bien dans sa peau, même avec son handicap.

Zoé et moi nous sommes arrangé une vie raccommodée, faite de débrouillardise, de petits plaisirs de rien du tout et surtout de beaucoup d'envies. À deux ans, sa motricité était encore hésitante et la mienne ne valait guère mieux. J'étais retombée dans la peau d'une enfant qui doit tout apprendre, en premier lieu son autonomie. Zoé me regardait avec

curiosité me débattre aussi bien avec un ouvre-boîte qu'avec les lacets de ses bottines, mais à chaque fois, je m'efforçais de dédramatiser l'instant et je finissais par trouver une solution, et si ce n'était pas le cas, nous passions à autre chose. C'était apprendre à accepter aussi ce qui était devenu impossible. Le handicap comme chemin vers plus de sagesse ?

Ma fille découvrait que je savais rire et je ne m'en privais plus. J'étais là, avec elle, et bien décidée à en profiter le plus possible : ce serait vivre l'instant, et ça, handicapée ou non, rien ne l'interdisait, et même, tout m'y poussait, sinon que me restait-il ? Quand on devient handicapé, il y a deux façons de réagir : soit on se morfond sur ce qu'on ne peut plus faire, soit on jouit de tout ce qu'on peut encore faire, et tous ces possibles prennent une saveur encore plus intense.

C'est sur ces « restes » que j'ai bâti le reste de ma vie.

Zoé, l'envie et la peinture ont été mes nouveaux moteurs. Je n'ai plus fait semblant, plus jamais, car je savais que c'était le plus grand des dangers. Au contraire, j'ai commencé à accomplir mes rêves.

Je suis devenue artiste peintre professionnelle. La peinture n'était plus un passe-temps mais mon travail. Il fallait que je produise et que je me fasse connaître dans le milieu de l'art où je n'avais que peu de relations. Tout était à bâtir. J'ai frappé à toutes les portes, des galeristes aux associations d'artistes, des agents réputés aux maisons de la culture de quartiers. Rencontrer, échanger, apprendre, exposer : des journées de vingt-quatre heures étaient trop courtes pour tout faire.

Je me suis débarrassée de tous les magazines féminins, je n'ai plus regardé la télévision pleine d'images de corps de femmes *glamour*; mon nouveau modèle était Frida Kahlo et sa force, son obstination à vivre et à créer malgré un corps meurtri tant de fois : par la polio, un accident de la route, l'amputation, la dépression... Si elle avait réussi à se faire une vie d'artiste malgré tout, je pouvais m'en inspirer.

Je me suis jetée dans la peinture comme on se jette à l'eau : c'était libératoire, enveloppant, vital. Et j'ai donné à voir mes toiles, à tous ceux qui le voulaient bien, sans fausse pudeur, surmontant la timidité et le manque de confiance en moi qui avaient gâché mes trente-deux premières années. Peu à peu, je me suis constitué un réseau, une petite toile d'araignée qui s'est élargie au fil des mois. Jusqu'au jour où, entendant parler d'un mécénat d'entreprise pour aider des projets de vie innovants de personnes handicapées, j'ai déposé un dossier de candidature dans lequel j'ai expliqué ma volonté de donner un réel essor à mon travail artistique en allant trouver une galerie à l'étranger où me faire exposer, et pas n'importe où, à New York. C'est grâce à ce type de cartes de visite que je pouvais espérer faire décoller ma carrière et acquérir un peu de notoriété. Si j'y arrivais, ce serait plus qu'un coup de pouce, ce serait un nouveau départ. Mon idée les a séduits et j'ai décroché la bourse, je pouvais décoller pour les États-Unis, un portfolio de mes œuvres et une liste de toutes les galeries à approcher dans un sac à dos accroché à mon fauteuil roulant. Après avoir essuyé

beaucoup de refus, une galerie en vue de West Village acceptait de m'exposer, le vernissage était prévu six mois plus tard. Plus rien ne pouvait m'arrêter, je me sentais libre comme l'air, libre comme Frida.

J'ai également tenté l'aventure à Berlin. Je suis partie seule sur un coup de tête. Comme tout un chacun, j'ai pris un billet de train et me suis installée, un matin d'août, pour neuf heures de trajet dans un compartiment bondé, surchauffé, mais avec un sourire infatigable. Autour de moi, des gamins d'une colonie de vacances couraient dans tous les sens. Il y avait des sacs à dos partout, et, sans réfléchir, au milieu de ce capharnaüm, j'en suis venue à retirer mes prothèses et les ai déposées avec les autres bagages. J'ai bouquiné, dormi, partagé un paquet de chips avec ma voisine de onze ans. Elle comme moi étions tout excitées à l'idée de découvrir la capitale allemande. J'étais une préado au milieu d'autres jeunes… Même âge mental, même faim de découverte et d'aventure. Je revivais toutes les étapes du développement d'un individu en accéléré. De ma renaissance à l'hôpital à l'apprentissage de la marche, la sociabilité, l'adolescence…

À Berlin, les espaces publics et les distances étaient immenses et je me déplaçais avec mon fauteuil électrique. Mais l'autonomie de ma petite batterie n'était pas suffisante ; je redoutais en permanence la sonnerie qui m'avertirait de son arrêt imminent. Cependant je repoussais les limites, sans crainte et parfois avec pas mal d'inconscience. Que serait-il arrivé si une de mes prothèses s'était cassée ? Si j'étais tombée ? Je n'y pensais pas, je me débrouillais toute seule. Si j'avais

commencé à me faire des scénarios catastrophes, je n'aurais rien tenté et je serais restée enfermée chez moi. Handicapée, je faisais tout ce que je n'avais pas eu le culot de faire quand j'étais valide.

LA NOUVELLE PRISCILLE ne rougit plus, dit quand elle n'aime pas comme quand elle adore, drague et se fait draguer par des hommes intéressants, certains handicapés, d'autres pas. Accepter ce corps différent m'est néanmoins très difficile, dire le contraire serait mentir. Mais, je ne sais par quel cadeau du ciel ou du hasard, la rame de métro qui m'a roulé dessus a totalement épargné mon visage et mon buste. J'ai été coupée en deux et ma nouvelle apparence dérange ou fait fuir certains, lorsque, chaussée de mes prothèses en fer, vêtue d'une robe ne parvenant pas à les dissimuler, je marche dans les lieux publics ; mais mon visage est intact et il est devenu plus expressif que jamais. Mes yeux pétillent et mon sourire est, lui, entier. Je ne sais pas si c'est l'envie et le combat qui m'habitent qui me confèrent une capacité de séduction, mais je découvre avec surprise que je plais à certains qui ne se privent pas pour me le faire comprendre. Et pour la première fois de ma vie, je plais pour de bonnes raisons : ma toute nouvelle spontanéité, ma franchise, et surtout mon caractère passionné.

Lorsque Fred et moi nous rencontrons, il me regarde avec des yeux pleins de désir et de tendresse. Très vite, il me dit : «Qu'est-ce que tu es belle!» Qu'un type aussi magnifique que lui, non amputé, sur qui les passantes se retournent dans la rue, me choisisse moi, je n'en reviens pas. Son amour est la clé de voûte de ma renaissance.

Je souhaite que nous ayons un enfant, même si ça risque d'être compliqué avec mon handicap et les difficultés que j'avais rencontrées pour tomber enceinte de Zoé. Huit années se sont écoulées et ma fertilité a dû considérablement diminuer. Mais nous en avons tellement envie de ce bébé... Nous sommes si bien ensemble, j'ai trouvé l'homme qu'il me faut, celui qui m'apaise et qui encourage mon désir de création et de liberté. Je tombe tout de suite enceinte de Suzanne. Ma grossesse se déroule parfaitement et mon accouchement aussi. Pas de stress, pas de complications. Je suis prête à redevenir maman et mon corps le sait.

Nous quittons la région parisienne et ma maison inadaptée à notre état pour la campagne. Pas évident de m'éloigner de Paris et de son agitation, de faire le pari d'une vie au calme, loin de toute la frénésie de la capitale qui me rassure autant qu'elle m'est devenue insupportable.

Nous sommes, Fred et moi, des amoureux de l'eau et de la mer, car c'est le seul endroit où nous oublions nos limites physiques. J'ai la chance d'avoir des prothèses performantes, mais qui n'a jamais été ainsi harnaché, des deux jambes et d'un bras, ne peut comprendre à quel point cela est fatigant.

C'est comme marcher avec deux chaussures de ski et porter des heures durant un gant de vaisselle jusque sous l'aisselle. Avec cet équipement, je peux faire plus de choses, mais je suis aussi très soulagée de le quitter et de m'asseoir dans mon fauteuil. À chaque fois, c'est comme faire une course de fond ; je transpire, j'ai trop chaud. Me jeter dans la mer est la seule manière de me ressourcer physiquement. Nous choisissons de nous installer dans un village du Médoc, tout près d'une plage. Dès que nous le pouvons, nous allons nous baigner et surfer car, oui, même pour cela mon homme a trouvé des astuces qui nous permettent la pratique de ce sport.

Il y a quelques jours, je suis allée toute seule, sans Fred, me baigner avec Zoé. Longtemps, j'ai redouté de m'y risquer. Mais j'ai sauté le pas et c'est formidable. Nous passons un moment fantastique, toutes les deux, à nager et à bronzer.

Il me reste encore plein d'étapes à franchir pour acquérir plus de mobilité. Je m'étais fixé l'objectif de marcher sans canne en même temps que Suzanne ferait ses premiers pas. J'ai échoué mais je ne lâche pas l'affaire, j'y arriverai. Dernièrement, j'ai fait une chute qui aurait pu être très grave, sur le sol glissant d'un restaurant. Sur le dos comme une tortue, il m'a été impossible de me relever seule et, surtout, j'aurais pu me fracturer le seul membre entier qui me reste, mon bras gauche, celui avec lequel j'ai réappris à peindre et à tout faire. Dans cette situation, comme lorsque j'ai eu envie de revoir le bourg de Saint-Émilion et ses ruelles pavées et escarpées, que j'avais visité lorsque j'étais valide, le handicap me saute à la

figure et je réalise qu'il sera là jusqu'à mon dernier souffle. Alors, je suis révoltée, contre moi-même et cet acte fou que j'ai commis, mais je me reprends en me disant qu'il vaut mieux que je sèche vite mes larmes et que j'emploie cette rage pour tenter d'autres aventures, toutes celles que j'ai encore à vivre.

C'est ce que j'ai voulu transmettre il y a trois ans sur un plateau de télévision, lors de l'émission de Frédéric Lopez : « Leurs secrets du bonheur ». J'ai raconté que j'avais réussi à trouver le bonheur au bout d'un long chemin chaotique. Cette année, lors d'une conférence TED organisée par une grande banque, devant un parterre de cadres dirigeants, j'ai parlé de choix de vie et de volonté. Une fois mon allocution terminée et alors que j'échangeais avec les personnes présentes, j'ai réalisé que ceux que j'avais en face de moi appartenaient au monde de mon père. Je ne peux m'empêcher de penser qu'il n'y a pas de hasard : « Regarde, papa, j'ai réussi à être heureuse ! »

Pour nager et être belle, j'ai demandé à une couturière de m'inventer un maillot de bain très spécial. Il est constellé de paillettes multicolores et se termine en queue de sirène. Zoé a voulu le même et c'est ma mère qui l'a confectionné.

Mes deux filles semblent vivre naturellement avec mon handicap. Quand ce n'est pas Suzanne qui joue avec ma canne, c'est Zoé qui, maintenant que le sien commence à être petit, m'emprunte mon maillot sirène.

Comme ces filles de l'onde, je suis une marginale qui ne peut vivre en dehors de son élément : la liberté. Comme elles, je reste un peu à l'écart du monde, dans une bulle protectrice ; ma lagune, c'est mon atelier de peintre et ma famille.

Lorsque Zoé m'a vue la première fois en sirène, elle m'a longuement observée et m'a demandé de sa voix douce : « Dis maman, d'où viennent les sirènes ? Raconte-moi … »

Remerciements

Merci aux Arènes de m'avoir fait confiance et plus particulièrement à Jean-Baptiste Bourrat, mon éditeur, de m'avoir accompagnée et conseillée tout au long de ce projet, avec attention et respect.

Merci à Julia Pavlowitch-Beck pour cette formidable rencontre humaine et cette belle complicité artistique. Merci d'avoir répondu à mon exigence par une exigence encore plus grande, d'avoir su trouver les mots justes, de m'avoir guidée dans cette écriture à quatre mains, de s'être mise dans ma peau pendant ces deux ans de travail dans un engagement total, et d'avoir pris le temps nécessaire. Merci pour son écoute, son intelligence de cœur, son talent et son soutien indéfectible.

Merci à Nathalie Jouan pour la couverture de cet ouvrage.

Merci à Jean-Yves Guionet pour sa transmission artistique.

Merci à Alain Guy de m'aider à assumer la liberté d'être moi-même et de m'avoir encouragée dans l'écriture de ce livre.

Merci à Sylvio Bagnarosa de me donner accès à mes rêves de mobilité les plus fous.

Merci à Frédéric et à mes deux filles, mes trois amours, sans qui je ne serai pas celle que je suis aujourd'hui, qui me poussent toujours plus haut, toujours plus loin, qui me font sourire et rire, qui me font aimer la vie, et qui me donnent l'énergie de l'impossible.

MARQUIS

Québec, Canada

Achevé d'imprimer le 25 mars 2015